2014年浙江省哲学社会科学规划课题(14NDJC055YB)

非物质文化遗产研究与保护丛书

非遗保护与遂昌昆曲十番研究

谭啸 著

FEIWUZHI WENHUA YICHAN YANJIU YU BAOHU CONGSHU

苏州大学出版社
Soochow University Press

图书在版编目(CIP)数据

非遗保护与遂昌昆曲十番研究 / 谭啸著. —苏州：苏州大学出版社，2015.12
（非物质文化遗产研究与保护丛书）
2014年浙江省哲学社会科学规划课题：14NDJC055YB
ISBN 978-7-5672-1647-1

Ⅰ. ①非… Ⅱ. ①谭… Ⅲ. ①昆曲－研究－遂昌县 Ⅳ. ①J825.53

中国版本图书馆 CIP 数据核字(2015)第 313873 号

非遗保护与遂昌昆曲十番研究
谭 啸 著
责任编辑 李 敏 薛华强

苏州大学出版社出版发行
（地址：苏州市十梓街1号 邮编：215006）
苏州工业园区美柯乐制版印务有限责任公司印装
（地址：苏州工业园区娄葑镇东兴路7-1号 邮编：215021）

开本 700 mm×1 000 mm 1/16 印张 13.75 字数 195 千
2015 年 12 月第 1 版 2015 年 12 月第 1 次印刷
ISBN 978-7-5672-1647-1 定价：38.00 元

苏州大学版图书若有印装错误，本社负责调换
苏州大学出版社营销部 电话：0512-65225020
苏州大学出版社网址 http://www.sudapress.com

序 言

在广袤无垠的中国土地上,受山川湖海河流、人群居住环境、生产生活方式、思想观念信仰、语言风俗审美等因素的影响而逐步形成起来的,具有稳定性、民族性、传承性、象征性等标识的地域文化,建构成了中华民族的传统文化。她不仅包括弥足珍贵的物质文化,也蕴含着璀璨夺目的非物质文化。她源远流长、样式繁多;她内涵丰富、意蕴幽深;她生生不息、薪火传承,她汇集成中华民族五千年文化大河的奔腾不息与传奇故事。她如涓涓细流浇灌我们的心田、浸润我们的肺腑、荡涤世间尘埃;她如春风化雨滋养我国的文化;她是新时代文化创造的源泉。

音乐作为人类精神文化的体现,她赋予了我们美妙的遐想,震撼着我们多感的心灵,历来都是人格修养的良方妙药,彰显出人类文明的有序化时态。区域音乐作为中华民族文化的精神标识,她反映着民族群体性格,滋养着民族文化土壤,孕育着民族发展动力,保留了民族历史记忆;她是民族智慧的结晶,是各民族进行交流的情感桥梁和精神纽带,更是民族文化发展历史的"活态"见证;她是民族文化选择的结果,是民族个性和审美习性的感性显现;她承载着中华民族优秀传统文化的因子,彰显着不同文化的魅力与价值。因此,保护、传承和发展好音乐文化遗产,就是继承与弘扬传统文化,就是维护我们的精神家园;就是延续民族文化的生命力,就是激发民族文化的创造力。同时,弘扬优秀的音乐文化对于塑造民族文化品牌,打造地方特色,提升国家"文化软实力"和"综合国力",必将产生重要意义。

遂昌昆曲十番是中华民族文化中极具特色的一种音乐存在形式。她起源于明代，距今已有200余年的历史。她是各地十番中较为独特的一支，其演奏曲目并非民间小曲，也非锣鼓乐曲，而是具有古朴典雅气质的南昆名剧曲牌、套曲。她在发展中也吸收了"金昆"的内容，并且以人声伴唱，反映着遂昌的民俗风情、社会意识、价值取向和审美追求等，形成了与众不同的风格特征。21世纪以来，随着数字媒体的快速发展，人们的审美追求、价值取向、文化观念等都发生了转变，致使民间流传了几百年的昆曲十番濒临消亡。在现代化、城市化日渐加速的过程中，我们也该清醒地意识到：任何更新太快、丧失边界的事物是可怕的，她给本土文化带来了冲击，有着失去本位的危险。

本书的作者丽水职业技术学院的谭啸老师，以敏锐的学术视角，将研究对象锁定为国家级非物质文化遗产项目——遂昌昆曲十番。在追踪、查证大量历史文献，深入民间广泛调查掌握第一手资料的基础上立论，运用文化遗产保护理念，综合民族音乐学、文化地理学、社会学以及音乐分析等方法，坚持理论与实践相结合、历史与逻辑相统一，将遂昌昆曲十番置于遂昌特定的社会人文环境和非物质文化遗产保护的背景中加以研究，对其形成的社会政治、经济和文化背景，乐曲形式的生成、发展与变迁，传承艺人相互之间的联系，传播、传承过程中的相互借鉴、吸收、影响等做了深入的挖掘开垦；对其表演现象、乐器与器乐、唱腔音乐、场合范围、个体音乐实践等作了细致的分析考察；对其生态现状、面临的困境、创新与传承等做了动态的梳理解读；还将其与佛山十番、海南八音器乐、茶亭十番等进行横向的比较研究，全面勾勒了遂昌昆曲十番的来龙去脉，图文并茂地展示了遂昌昆曲十番的内在神韵。同时，为进一步推进遂昌昆曲十番的理论研究和传承实践提供了基础资料和鲜活素材，显示出作者的文化自觉，也能呼吁更多的人参与到保护民间文化遗产的行列中来。

总而言之，非物质文化遗产保护和传承需要集结多方面的社会力量，需要持续不断的实践操行。弗兰西斯·培根在《伟大的复兴》一书序言

中说:"希望人们不要把他看作一种意见,而要看作是一项事业,并相信我们在这里所做的不是为某一宗派或理论奠定基础,而是为人类的福祉和尊严……"

在此,愿谭啸的《非遗保护与遂昌昆曲十番研究》如源头活水,吸引更多的研究者、诠释者、表演者,共同续写遂昌昆曲十番的绚丽篇章。

杨和平
2015年10月于浙江师范大学

目 录

绪 论 …………………………………………………………（001）

第一章 遂昌生态特征与人文背景 ……………………………（006）
 第一节 遂昌生态特征 ……………………………………（007）
 第二节 遂昌人文背景 ……………………………………（012）

第二章 遂昌昆曲十番的渊源与发展 …………………………（019）
 第一节 遂昌昆曲十番的渊源 ……………………………（019）
 第二节 遂昌昆曲十番的发展 ……………………………（040）

第三章 遂昌昆曲十番的曲目与曲牌 …………………………（051）
 第一节 遂昌昆曲十番的曲目 ……………………………（051）
 第二节 遂昌昆曲十番的曲牌 ……………………………（065）

第四章 遂昌昆曲十番的乐队与作品 …………………………（106）
 第一节 遂昌昆曲十番的乐队 ……………………………（106）
 第二节 遂昌昆曲十番的作品 ……………………………（119）

第五章 遂昌昆曲十番的音乐与传承 …………………………（136）
 第一节 遂昌昆曲十番的音乐 ……………………………（136）
 第二节 遂昌昆曲十番的传承 ……………………………（148）

第六章 遂昌昆曲十番与其他十番比较 ………………………（159）
 第一节 遂昌昆曲十番与省内十番比较 …………………（159）

 第二节 遂昌昆曲十番与省外十番比较 …………………（179）

第七章 遂昌昆曲十番的特征与价值 ………………………（187）

 第一节 遂昌昆曲十番的艺术特征 ………………………（188）

 第二节 遂昌昆曲十番的价值考量 ………………………（194）

第八章 遂昌昆曲十番的现状与发展策略 …………………（196）

 第一节 遂昌昆曲十番的活态现状 ………………………（196）

 第二节 遂昌昆曲十番的发展策略 ………………………（199）

结语：让遂昌昆曲十番在新时代发出灿烂的光芒 ……………（202）

参考文献 ……………………………………………………………（205）

后记 …………………………………………………………………（208）

绪 论

我国是有着悠久历史、灿烂文化的世界文明古国之一。勤劳勇敢的先民凭着非凡的创造力和智慧创造了形式蔚为壮观、内涵博大精深、历史源远流长、世代薪火相传的文化样式,既包括值得珍视的物质文化遗产,也涵盖弥足珍贵的非物质文化遗产。这些文化遗产映现着历史的记忆,陶冶着民族的性情,滋养着文化的土壤,孕育着发展的动力;它们是先民智慧的结晶、文化交流的纽带、民族习性的显现、精神文化的标识。它们不仅承载着民族文化的固有基质,而且还彰显出民族文化的独特魅力。

作为非物质文化遗产的一大类别,传统(民间)音乐是当地民众在漫长的历史发展中伴随着劳动生产生活实践,逐渐形成的具有浓厚区域文化色彩的音乐种类的概称。中华民族辽阔的疆域、多元的民族和悠久的历史共同铸就了多样、丰富的传统音乐文化样式,它们是民族智慧的标识,是民族文化的象征,也是构成日常生活的重要部分;它们往往反映着特定时代、特定地域的民俗风情、社会意识、价值取向和审美追求。传统民间音乐的特点主要体现为四个方面。第一,它并不是一种纯粹的、独立的艺术形式,而是在世代传承中依托于劳动、宗教祭祀、婚丧嫁娶等活动而存在,成为具有广泛社会学意义的价值体系。它不仅与广大民众的生产实践有着"剪不断、理还乱"的内在联系,而且还与当地的宗教信仰、生活习性密切关联,彰显着整体的音乐认知观和人生世界观。这些观念展现了鲜活的"生活世界",让人们在获得音乐享受的同时,还可以获得其他社会知识。第二,民间乐手的专业知识和技能往往是在父母、师傅、同

伴那里通过"口传心授"习得的。所谓"口传心授",就是通过口耳来传其形,又以内心领悟来传其神,这是一种富有创造性、开放性的传承方式。第三,民间音乐还有一种"终身学习观",即民间艺人们一边从传统中汲取营养,一边在传承中创造性地改编、再创造,形成风格迥异的各大流派。如此不断发展、不断延续,民间音乐获得了无比顽强的生命力。第四,民间音乐音调与地方语言结合紧密,不仅简明朴实、平易近人、生动灵活,而且还具有浓郁的乡土特色和广泛的群众基础。

十番便是我国民间音乐文化中极具特色的一种器乐存在方式,它兴起于明末,是在浙江、福建、广东等江南一带民间广泛流行的一种器乐表演形式,由若干丝竹曲段与锣鼓段作轮番变化演奏而得名。所谓"番",既是数量名词,也含"轮"之意。通常情况下,十番所演奏的音乐多是南北曲曲牌或民间小调、戏曲音乐。因各地十番的番数不一,以某乐器为主体编成一番(即一段)的方法轮番演奏,统称为"十番"。各地的十番因乐器组合和演奏乐曲的不同而形成不同的风格特征与流派,因而被冠以具有地方特色的名称。如福建省龙岩市的"闽西客家十番音乐"、福建省福州市的"茶亭十番音乐"、江苏省淮安市的"楚州十番锣鼓"、江苏省江都市的"邵伯锣鼓小牌子"、浙江省杭州市的"楼塔细十番"、福建省莆田市的"黄石慧洋十音"、广东省佛山市的"佛山十番"、海南省海口市的"海南八音器乐"以及浙江省遂昌县的"遂昌昆曲十番"等。

遂昌昆曲十番简称"遂昌十番",作为传统音乐十番的一种存在样态,遂昌昆曲十番是指广泛流行于遂昌县境内的民间器乐演奏形式,也是区域音乐文化的一大支脉。它与众不用,是各地十番中较为独特的一支,其演奏曲目并非民间小曲,也非锣鼓乐曲,而是具有古朴典雅气质的南昆名剧曲牌、套曲,它在发展中也吸收"金昆"的内容,并且以人声伴唱,形成了独特的风格特征。

关于遂昌昆曲十番的早期形成,史籍尚无明确记载。据学界考证,其起源于明代。明万历十二年(1584年)起,汤显祖先后任南京太常寺博士、礼部祠祭司主事。在南京近十年,他接触了在苏南地区广为流传的昆

山腔。万历二十一年至二十六年(1593—1598年),汤显祖任遂昌知县,推进了昆曲在遂昌的传播,对当地民间文化产生了积极影响。即使汤显祖弃官回家乡——江西临川后,仍与遂昌保持密切往来,他创作完成的《玉茗堂四梦》(又名《临川四梦》,即《牡丹亭》《邯郸记》《南柯记》与《紫钗记》的合称)很快传至遂昌,得以传习。当地群众传习昆曲,并把昆曲演奏运用于民间音乐生活之中,从而形成了"昆曲十番"的表演形式。清代,昆曲十番在遂昌盛极一时。民国二十年(1931年),湖山奕山村署名为"空我"的传抄本《昆山遗韵》和1949年石练镇石坑口村萧根其抄本《白雪阳春》,较为完整地反映了清末和民国期间遂昌昆曲活动的概况。其中记录遂昌人演(奏)唱昆曲有十番、锣鼓调、坐唱班、昆腔班四种形式,民间仍把《玉茗堂四梦》曲牌作为十番的主要传习演奏曲目,并广泛运用于民间的迎神活动,如七月会、大柘灯会、县城(妙高)龙灯、奕山打醮等。新中国成立后,遂昌昆曲十番随着民间庙会仪式活动的终止而沉寂了几十年。

直到改革开放后,湖山乡奕山村扶植了一支以中老年曲艺演员为骨干的十番队,恢复演出《出鱼》等部分乐曲。又逐渐恢复县城、石练、大柘等地的十番队,遂昌昆曲十番渐渐复苏,其价值也逐渐得到社会各界的认可。2003年,遂昌昆曲十番被列入"浙江省民族民间艺术保护工程扶持名录"。2007年,由遂昌县申报,遂昌昆曲十番被列入第二批"浙江省非物质文化遗产名录";2008年,由遂昌县申报,遂昌昆曲十番被列入第二批"国家级非物质文化遗产名录"。

近年来,关于遂昌昆曲十番的理论研究和实践传承不断得到加强,涌现出一批颇具代表性的成果。如殷颢的《浙江遂昌"昆曲十番"音乐形态探析》(2009年《浙江工商大学学报》),谭啸的《遂昌"昆曲十番"的生态现状与保护措施调查》(2010年《丽水学院学报》),魏敏的《浙江遂昌"昆曲十番"解读》(2009年《民族艺术研究》),罗兆荣的《遂昌昆曲十番源流初探》(《2010年中国民间文化艺术之乡建设与发展初探》),乔野的《遂昌·昆曲十番》(2009年《浙江档案》),钟郁芬、王兴的《品戏到乐坊》

(2010年《丽水日报》),刘慧的《遂昌昆曲十番:非遗传承的鲜活样本》(2009年《中国文化报》),韦菁的《浙西南民间戏曲融进学校之"遂昌十番"》(2013年《电影评介》),沈兴、李明月的《"十番"研究的学理之路》(2011年《音乐研究》),罗兆荣的《遂昌县民间昆曲活动情况探析》(2007年《戏曲研究》),杨和平的《遂昌"十番"的生态现状与保护研究》(2014年《音乐探索》),罗兆荣编著的《遂昌昆曲十番》(2014年浙江摄影出版社)以及《中国民族民间器乐集成》(浙江卷)等文章、著作与辞书。包括国外相关民族民间器乐的研究成果等,都对本课题的研究提供了资料基础和方法借鉴。

遂昌昆曲十番作为民间音乐的当代遗存之一,作为昆曲艺术衍生而来的艺术分支,它不仅与昆曲关系甚密,而且与著名文学家、戏剧家汤显祖密切相关,印证了昆曲艺术和戏剧家汤显祖的巨大文化影响力,成为研究昆曲、研究汤显祖戏曲文化的一块活化石。遂昌昆曲十番的研究与传承对于昆曲保护和对于汤显祖作品的研究,对于弘扬民族民间优秀文化、打造浙江绿谷文化及旅游亮点,具有突出的文化价值和现实意义。

遂昌昆曲十番作为遂昌民间文化的瑰宝,也是研究遂昌地方文化历史渊源的活化石。无论是从发扬和传播民族文化的视角来看,还是从世界、国家及地方的非物质文化遗产保护的视阈来说,研究一个具有区域特征的民间乐种,对于挖掘与探讨包括该区域中由于其共有的、特殊的风俗习惯、语言特征、文化背景、经济条件、生存方式等而形成的民间乐种及其相关的传播、传承方式、作家与作品、音乐及思想等,都有着十分重要的学术价值和历史传承价值。

遂昌昆曲十番是区域音乐文化的一种历史存在。我们认为,不仅要对其形成的社会政治、经济和文化背景,乐曲形式的生成、发展与变迁,传承艺人相互之间的联系、传播,传承过程中的相互借鉴、吸收、影响和补充作挖掘开垦、溯源探流,而且还要关注其表演现象、乐器与器乐、唱腔音乐、场合范围、个体音乐实践等方面的田野考察、实况记录,并将这些研究方法和研究内容与卷帙浩繁的民俗文献史料、器乐音乐文献以及当地实

情实况相结合。正如习近平总书记所说:"从区域文化入手,对一个地方文化的历史与现状展开全面、系统、扎实、有序的研究,一方面可以藉此梳理和弘扬当地的历史传统和文化资源,繁荣和丰富当代的先进文化建设活动,规划和指导未来的文化发展蓝图,增强文化软实力,为全面建设小康社会、加快推进社会主义现代化提供思想保证、精神动力、智力支持和舆论力量;另一方面,这也是深入了解中国文化、研究中国文化、发展中国文化、创新中国文化的重要途径之一。"①

 基于上文所述,本课题拟在历史、文化与社会的整体环境中,通过对遂昌昆曲十番艺人、曲目、班社、器乐谱、乐器形质以及分布地域等进行深入考察,并解读遂昌昆曲十番的历史发展轨迹及其在社会结构中体现出的动态特征,分析判断遂昌昆曲十番的生存势态与社会定位,梳理出遂昌昆曲十番的乐种属性和音乐结构特征。从遂昌昆曲十番的活态存在入手,运用文献法、调查法、访问法、观察法、声像结合法、逻辑法等方法,对其进行挖掘、整理、开发和传承。本着全面、真实、科学地反映民族民间艺术的态度,在遂昌县范围内,对昆曲十番的历史渊源、发展脉络、演出形式、旋律特点、唱腔特点、乐器使用、班社艺人、演出剧目、抢救现状以及发展保护等方面进行全面深入的调查研究,并以此为研究、传承、保护好遂昌昆曲十番尽绵薄之力。

① 习近平语。见杨和平.浙江音乐史.上海:上海音乐出版社,2014.

第一章 遂昌生态特征与人文背景

遂昌位于浙江省西南部,今属丽水市管辖,素有"金山林海,仙县遂昌"之称。"遂昌山邑也,深僻幽阻不与外接,舟车不同四方,宾客之所以不届。然而岭幛层叠,有险隘之固。峰岩秀耸,有攀跻之胜。其土物芳鲜而腴润,其风俗节俭而淳谨……"①这是对遂昌风景秀丽怡人、文化底蕴深厚,历史悠久、物华天宝、人杰地灵的高度概括。

遂昌昆曲十番简称"遂昌十番"。作为传统音乐十番的一种存在样态,遂昌昆曲十番是指广泛流行于遂昌县境内的民间器乐演奏形式,也是区域音乐文化的一大支脉。它与众不同,是各地十番中较为独特的一支。其演奏曲目并非民间小曲,也非锣鼓乐曲,而是具有古朴典雅气质的南昆名剧套曲,同时在发展中吸收"金昆"的内容并且伴以人声,从而形成了独特的风格特征。

遂昌独特的地域风貌、历史人文社会环境以及民间的价值取向、审美诉求与风俗习性等,不仅是遂昌昆曲十番赖以生存的基础,而且是遂昌昆曲十番文化内涵的实质与精髓。遂昌昆曲十番不仅深深地映现了遂昌这片古老大地的地方特征和文化积淀,而且也精湛地展示了这块土地的文明精髓和内涵价值。

① 车震亚.千秋遂昌.北京:方志出版社,2006:11.

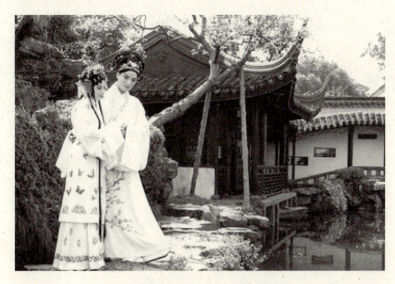

遂昌昆曲十番《牡丹亭》演出剧照

第一节 遂昌生态特征

一、地理方位

遂昌今属丽水市,为其下辖县之一,位于浙江省西南部山区,坐落在东经118°41′~119°30′,北纬28°13′~18°49′之间,东西长达78.7公里,南北宽66.6公里。遂昌东靠松阳县、武义县,西接江山市、衢州市区,南连龙泉市和福建省蒲城县,北邻金华市、衢州市龙游县。

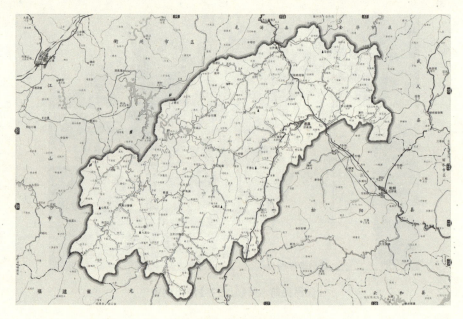

遂昌县地理位置图

二、地势特征

遂昌县占地总面积 2539 平方公里,是有"九山半水半分田"之称的山区县。境内地形多样、种类丰富,山地面积约 2256 平方公里,占总面积的 88.85%;耕地面积约 103 平方公里,占总面积的 4.1%;水域面积约 180 平方公里,占总面积的 7.11%。地势由西南向东北倾斜。武夷山系仙霞岭山脉,由龙泉市和福建省浦城县逶迤而入,由南向北贯穿全境。境内重峦叠嶂、群山四起、高峰云集,海拔上千米山峰有 700 多座,其中浙江省第四高峰、号称遂昌县之最的九龙山,其主峰海拔 1724.2 米。

遂昌乃"钱瓯之源",是钱塘江、瓯江的发源地。其中,钱塘江水系流域面积约为 1865 平方公里,瓯江水系流域面积约为 674 平方公里。属钱塘江水系的是西南部的乌溪江与北部的桃溪,二者以桂义岭、白马山以及牛头山相隔,分别注入湖南镇水库和灵山港。而属于瓯江水系的是东南部的十四都源与濂溪,二者之流注入松阴溪。

遂昌县城区图

三、气候变化

遂昌县属典型的亚热带季风性气候，四季分明，冬冷夏热，雨量充沛，山地垂直气候差异明显。春冬季节阴凉湿润、气温低，夏秋季节炎热干旱、气温高。春季始于3月下旬，止于6月上旬，其间天气多变，时冷时热，降水颇丰，同时也是寒潮、冰雹、雷雨、大风的多发时节；夏季从6月中旬开始，到9月中旬结束，天气以晴热为主，气温较高。其中6—7月的梅雨期常伴有大雨、暴雨、洪涝等灾害性天气；秋季始于9月下旬，止于11月下旬，其间天气多晴朗而少雨；冬季从11月下旬持续到次年3月中旬，天气以干冷为主，降雨较少。

遂昌县多年平均气温16.8℃，极端最高气温40.1℃，极端最低气温－9.9℃。年最热月为7月，月平均气温27.7℃；最低月为1月，月平均气温5.3℃。年降水量1510毫米，降水日数约172天。年内降水量最多的月份是6月，平均降水量262毫米；降水量最少的月份是12月，平均降水量41毫米。全年日照时数平均为1755小时，日照百分率平均为40%。7—8月日照最多，平均每月为230小时左右，2—3月日照最少，平均每月为100小时左右。年蒸发量平均为1281毫米，蒸发量最大的是7月，月蒸发量202毫米；蒸发量最少的月份是1月，月蒸发量46毫米。多年平均相对湿度为79%，湿度最大月是6月，月平均相对湿度83%；湿度最小

月是1月、12月,月平均相对湿度77%。①

四、主要资源

遂昌素有"浙南林海,钱瓯之源,遍地金银,云雾山茶"的美誉。境内物产资源丰富,明代知县汤显祖将遂昌县誉为"仙县",说遂昌"邑治万山溪壑中","地少田畜,而丰于材。"②遂昌是浙江省的林业大县,林业用地约为2162.9平方公里,森林覆盖率达82.3%,林木蓄积量为590多万立方米,是浙江省重要的生态屏障,也是华东地区的天然大"氧吧",号称"江南绿海";这里水资源丰富,但分布不均。地表水23.83亿立方米,地下水4.13亿立方米。多年平均总蓄水量有7000多万立方米,县境内大小河流600余条,分属钱塘江、瓯江水系,其中乌溪江是县境内最大河流。县境内现有钟埂、龙口两个水文站。水力资源蕴藏量约40万千瓦,其中可开发的有30多万千瓦,约占总数的75%,现已装有水电装机容量约8.9万千瓦,而在建的水电装机容量也有3.7万千瓦;境内已探明的金属、非金属矿藏点有80多个,含金、银、铜、铁、锌等30多个矿种,其中金矿储量非常丰富,有"江南第一矿"之称,名扬海内外;而境内的萤石储藏量位居全国各县市之首,多达5000万吨左右。遂昌县有江浙地区非常稀缺的温泉资源,单井日出水量居全省第一的浪漫之地湖山温泉,是浙江四大温泉之一。遂昌县的负氧离子含量高出世界清新空气标准6倍以上,平均值达9100个/立方厘米,属于特别清新类型。

遂昌县生态环境优越,自然风光秀丽,是浙江省十大生态旅游名城、浙江十大世博旅游名城,是首批中国旅游文化示范地、中国十大特色休闲基地、中国王牌旅游目的地。这里有如诗如画、蔚为壮观的自然景象,如山川秀丽的浙东山祖——仙霞岭;有"浙南庐山"之称的白马山;有"天地间的山水画"之称的国际摄影创作基地——4A级景区南尖岩;有"生物基因库"美称的九龙山省级自然保护区;有落差高达300米,被誉为"中

① 遂昌县志编委会.遂昌县志[M].杭州:浙江人民出版社,1996:79.
② 明·汤显祖.汤显祖诗文集(下册)[C].徐朔方,笺校.上海:上海古籍出版社,1982:1140.

华第一高瀑"的4A级神龙谷景区,被称为"江南小九寨"的国家4A级旅游景区千佛山;有号称"绿洲中的黄金世界"、浙江省首个国家矿山公园4A级景区遂昌金矿国家矿山公园以及全国首个以竹炭文化为主题的国家3A级旅游景区中国竹炭博物馆等。还有神奇迷人的原始森林,如有"小三峡"和"小桂林"之称的湖山森林公园;有近万亩原始状态天然林的仙霞岭;有秀丽多姿的珍稀动植物,如省级自然保护区——九龙山风景区,区内植物多达1340余种,其壮观的十里猴头杜鹃长廊更是全国罕见。全县已知高等植物252科、982属、2419种,其中南方铁杉、江西杜鹃、黄山木兰、凹叶厚朴、深山含笑、南酸枣、福建柏、紫茎、连香树、猫儿屎、鹅掌楸、钟萼木、香槐、山拐枣、马鞍树、香椿、银雀树、蓝果树、银钟树等是国家保护的珍稀树种;全县有脊椎动物29目81科202属314种,昆虫15目47科221属479种。其中云豹、金钱豹、华南虎、黑麂(乌獐)、黄腹角雉、白颈长尾雉,以及尖板曦箭蜓、中华虎凤蝶、彩臂金龟等是国家保护的珍稀动物,是华东地区生物多样性关键区域之一。

千佛山一角

此外,遂昌县茶、竹、高山蔬菜、干水果、中药材、香榧等农副产品品种

也相当丰富。境北产毛峰茶,明代列为贡品,现今畅销国内外。桐油、冬笋远销美国、意大利等地。其中,遂昌"龙谷丽人"茶具有高山云雾特色,曾获得国际金奖;遂昌县的竹炭和菊米也独具特色。遂昌县曾被中国经济林协会命名为"中国龙谷丽人名茶之乡""中国竹炭之乡""中国竹炭产业基地"和"中国菊米之乡"。

遂昌——中国竹炭产业基地建成典礼现场

第二节 遂昌人文背景

一、建制沿革

遂昌县历史悠久,据该县三仁畲族乡好川古文化遗址出土的文物考证,早在4000多年前的新石器时代,就有人类在这片古老的土地上生产生活、繁衍生息。

遂昌在夏、商、西周时属越,春秋时属姑蔑(姑妹),战国时属楚,秦统一中国后,属会稽郡太末(大末)县。西汉时期属扬州刺史部会稽郡太末县。《后汉书·郡国志》称东汉献帝建安二十三年(218年),孙权分太末县南部地始置遂昌县,遂昌之名始于此。据《宋书·州郡志》,孙权赤乌二年(239年)分太末时,以平昌山名将其更名为"平昌",隶属扬州会稽郡。辖地甚广,含今遂昌县和龙泉、庆元县大部分区域以及金华市(原汤溪县)部分地域。宝鼎元年(266年),会稽郡拆置东阳,平昌隶属扬州东阳郡。晋武帝太康元年(280年)复名"遂昌",辖今遂昌县和龙泉、庆元县大部以及金华县(原汤溪县)部分地区。南朝宋、齐、梁、陈时代,遂昌隶属东扬州东阳郡或扬州东阳郡。

隋代开皇九年(589年)撤县,属东扬州处州。开皇十二年(592年),东扬州处州改为东扬州括州。大业元年(605年)属东扬州永喜郡。唐武德初年(619—621年),复建遂昌县,属括州辖地。唐武德八年(625年)撤县并入松阳。唐景云二年(711年)复置遂昌县,属江南道括州辖地,开元二十一年(733年)至贞元三年(787年)变动频繁,先后属江南东道括州、江南东道缙云郡、浙江东道括州、浙江西道处州、浙江东道处州。五代十国时期属处州。宋时属两浙路处州或浙东路处州。元时先后属江淮行省处州路、浙江行中书省处州府。明时属浙江承宣布政使司处州府。清顺治元年(1644年)属处州府,宣统三年(1911年)属浙江军政府处州军政分府。民国元年(1912年)撤销处州军政分府,遂昌属浙江省都督府直辖,民国三年(1914年)属浙江省长公署瓯海道辖地。1927年至1949年5月,先后属浙江省长公署、浙江省第十一县政督察区、浙江省丽水行政督察区、浙江省第九行政督察区、浙江省第九区、浙江省第六行政督察区、浙江省第三专区(衢州)直辖。

1949年5月8日,遂昌县城解放,属浙江省第三专区(1949年10月改称衢州专区)。1955年3月撤销衢州专区,改属金华专区。1958年10月将松阳县并入。1963年5月改属丽水专区。1968年11月属浙江省丽水地区革命委员会。1978年9月属浙江省丽水地区行政公署。1982年1

月30日,国务院批准松阳县析出。5月1日,遂昌、松阳两县分治。

二、区划变迁

有据可考的遂昌县境最早的行政区划记载可上溯到唐代,时称乡、里。唐时,遂昌县辖建德、资忠、桃源、保义4个乡。宋熙宁年间(1068—1077年),乡、里被改称为都、保,遂昌县划分为24都。据乾隆《遂昌县志》载,明洪武十四年(1381年),诏编赋役黄册,定遂昌为4乡24都41图7里11坊。明万历七年(1579年),遂昌划分为5乡22都40图508庄。宣统三年(1911年)五月,设"县地方自治事务所",实行地方自治,遂昌县分为城区、资忠区、建德区、保仁区、保义区、保礼区、保智区、保信区、内桃源区以及外桃源区10个自治区。民国初年,沿用清末旧制,仍设10区。民国二十三年(1934年),推行保甲制,遂昌县划分为5区、5镇、45乡、275保、2777甲。几经调整,1952年6月,全县设7区、1镇、43乡,1956年3月撤区并乡,设为4区、1镇、25乡。

1958年9月实行人民公社建制。同年11月,撤销松阳县建制,原松阳县的行政区域全部划归遂昌县。全县设12个人民公社、71个生产大队、598个生产队。1982年5月,恢复松阳县建制,遂昌、松阳两县分署管辖。1989年5月,全县设5区、6镇、25乡。

现今,遂昌县县政府驻地为妙高街道县前街1号,辖妙高街道和云峰街道2个街道,新路湾镇、北界镇、金竹镇、大柘镇、石练镇、王村口镇以及黄沙腰镇7个镇,三仁畲族乡(仅有的民族乡)、濂竹乡、应村乡、高坪乡、湖山乡、蔡源乡、焦滩乡、龙洋乡、柘岱口乡、西畈乡以及垵口乡11个乡。共设有203个行政村、7个城市社区。

三、人口成分

遂昌县人口的记载最早见于明代,明嘉靖四十一年(1562年)计有24723人。民国元年(1912年)有41316人。新中国建立之初达117940人。1996年的《遂昌县志》记载有相关姓氏人口、源流及其分布的状况,

如周姓来源有10支,共12798人,分布在25个乡镇;张姓来源有8支,共10662人,分布在26个乡镇;吴姓来源有3支,共10147人,分布在25个乡镇;这些姓氏的人口大多是唐代以后迁居遂昌的,其中尤以福建迁来的居多。据今官方提供的统计数据显示,遂昌县全境人口总数约为23.5万,分属352姓。其中,周、吴、张、叶、黄五姓人口均超过10000人。

从使用语言的角度看,遂昌话是全县通用的语言,遂昌方言有高平、中平、低平、高升、中升、中降、高降、低降8个声调,有入声,有的字还保留了古代汉语的读音。譬如,"鸟"念"diāo","鸟儿"念"diāo nie","飞"念"fī"等。而在畲族村落,如三仁畲族乡等还是用畲族语言。畲语声母单纯,韵母发达,声调复杂,变调现象较为普遍,音节较多。声母有20个(含零声母),比现行汉语拼音少3个。畲语中没有普通话的翘舌音zh、ch、sh、r四声母。

从民族成分看,以汉族为主,遂昌县有畲族、侗族、蒙古族、回族、高山族等15个少数民族人口,并设有一个颇具特色的少数民族乡镇——三仁畲族乡。三仁畲族乡是遂昌县畲族人口比例最高的乡镇,畲族人口集中分布在该乡排前、好川、高碧街、大觉、坑口、石板桥6个村,占据各村镇人口比例的30%~50%。

四、艺术人文

遂昌县坐落在万山环绕之中,语言复杂、交通不便、村落分散。独特的地理环境造就了遂昌人民不畏强暴、刚正勇敢的品格和勇于创新、开拓进取的创造才能,积淀和形成了历史悠久、形式多姿、内涵丰富的文化艺术样式。它们是一颗颗璀璨的明珠,映射出一道道醇厚的风情,在浙西南茫茫群山中放出夺目的光芒。

遂昌县有悠久的文化历史。1997年在该县三仁畲族乡好川古文化遗址出土了新石器时代的文物,证明早在4000多年前的新石器时代,就有人类在这片古老的土地上生产生活、繁衍生息。据考证,好川文化是瓯江流域史前文化的源头,曾被誉为"东南文明的曙光",这一考古发现填

补了浙西南地区史前文化的空白。

遂昌县有多样的文化形态。县境内流传有越剧、婺剧、木偶戏等戏曲剧种;有田歌、樵歌、号子、各种花灯调、小调和锣鼓调等民间音乐;有龙灯、狮灯、鱼灯、花灯等民间舞蹈。该县也涌现了一批知名的文学艺术家、摄影家和较有影响的作品。如在文学方面宋代王镃的《月洞诗集》、龚敦颐的《芥隐笔记》;元代郑元祐的《遂昌山人杂录》《侨吴集》;明代王养端的《震堂集》;客籍文人汤显祖、屠隆、端木国瑚等人都曾在遂昌的文学史上留下过宝贵的作品。

遂昌昆曲十番演出场景

此外,县城古朴而醇厚的祭祀仪式、城隍庙会、大柘正月灯会以及石练的七月会等民俗民间活动远近闻名。遂昌先民也为我们留下了一批蕴含丰富的文化遗产,如竹编画、遂昌竹炭、遂昌剪纸、黄沙腰烤薯技艺、遂昌黑陶、桂洋花灯、贯休的传说、豆腐制作技艺、刺绣、传统榨油技艺、茶园武术、班春劝农、白曲酒酿造技艺以及石练七月会等非物质文化遗产和郑秉厚府第、绣楼、遗爱祠门墙、陈宅大屋、鞍山书院、周村青瓷窑、梭溪坑古矿、新石器时代遗址以及好川古文化遗址等物质文化遗产。

郑秉厚府第、绣楼

遂昌地灵人杰,涌现了一批功成名就的历史名仕。如黄巢起义的勇士卢约,积极宣传维新变法的龚原,明大义、尚气节的龚楫,深得朝廷信任的周绾,曾任擢抚州教授、江山知县的张贵谟,博览群书的俞得济,朝廷大臣苏民,著名剧作家、文学家汤显祖等。尹起莘以著《资治通鉴纲目发明》济世扬名;郑元祐以诗文闻名遐迩,著有《侨吴集》《遂昌山人杂录》《山居文集》等;应槚精刑律、善决狱,官至两广总督,著有《大明律释义》《警庵书疏》《谳狱稿》《苍梧军门志》《慎独录》等;郑秉厚高亮节,著有《苍濂奏疏文集》;项应祥为官清正,著有《醯鸡斋稿》《国策脍》《问夜草》等;著名剧作家、文学家汤显祖可以说是遂昌县最有名的历史人物之一,他于明万历二十一年(1593年)至二十六年(1598年)任遂昌知县时,创

汤显祖戏曲集

作了有"世界文化名著""华东的纳西古乐"之称的《牡丹亭》，对遂昌昆曲的演唱与演奏活动起到了十分重要的作用。也可以说，汤显祖是遂昌昆曲十番发展史上一个具有传奇色彩的关键性人物。

遂昌县也是著名的革命圣地。早在1927年1月，遂昌就建立了中共遂昌支部，成为浙西南区域的第一个共产党组织。同年10月，遂昌建立遂昌中共县委。1928年4月，遂昌组建浙西南第一支革命武装力量——遂昌工农革命军，并于同年7月开展了浙西南第一次武装暴动。1935年，中国工农红军在粟裕、刘英的率领下，于遂昌县王村口创建了浙西南游击根据地，成立了苏维埃政府。遂昌的红色革命精神至今仍回荡在遂昌的土地上，飘舞至人们的心灵深处。

除文化馆外，遂昌县的文化设施还包括民众教育馆（1930年）、图书馆、档案馆、书店、电影放映机构以及演出场所等。各区乡镇都设有文化站或文化中心，并配有专门的文化员，甚至还设有农村俱乐部和工人俱乐部。

粟裕将军陵园——王村口月光山公园

遂昌县文化馆成立于1949年8月；1979年10月，大柘乡成立了全县第一个文化中心；1955年，后垄村创办的畲族村俱乐部多次受到省、地、县的表彰和奖励；1985年，龙洋乡埠头洋村建成县内第一座农民文化宫等。今遂昌县内建有舞台、固定座位等设施较完备的影剧院有50多座；也建有剧团、剧院、剧场、戏台等演出场所，这些为遂昌文化的发展提供了基本的硬件设施。

第二章 遂昌昆曲十番的渊源与发展

第一节 遂昌昆曲十番的渊源

浙江省遂昌县,是浙西南的一个文明古县,境内山川灵秀俊逸、人文底蕴深厚。在历史的长河中,遂昌人民创造了灿烂的文化,浓厚的历史积淀孕育和造就了遂昌繁荣的民族民间文化艺术,至今仍留下了许多弥足珍贵的文化艺术成果,其中"昆曲十番"和"汤公文化"等更以其绚丽的艺术形式和独特的文化创作,为广大人民群众所喜闻乐见,为人们所推崇歌颂,成为历经沧桑却依旧深植民众之间的艺术奇葩。

遂昌昆曲十番作为一种器乐演奏形式,其历史渊源较为久远。近年来,各级党委和政府高度重视民族民间文化艺术的保护和传承工作,遂昌昆曲十番也与各地优秀的民族民间文化艺术形式一样,迎来了姹紫嫣红的春天。随着国家非物质文化遗产保护政策的出台,即拉开了民族民间非物质文化遗产保护工程的序幕,又推动了挖掘、整理、探索、研究非物质文化遗产的进程。对遂昌昆曲十番历史渊源问题的探讨,正是在这时代进步的氛围之中所应运而生的产物,将对保护、传承、发展遂昌昆曲十番具有积极的社会推动作用。我们对流行于遂昌境内的昆曲十番进行深

入、全面的田野调查,并对社会各界对历史渊源问题所进行分析后产生的诸种观点予以梳理、分析、研究并评述,以利于人们对这个问题的深入了解,从而为进一步挖掘遂昌昆曲十番的文化艺术内涵,探索和研究该民间艺术形式的历史地位与作用做出微薄的贡献。

十番演出场景

一、遂昌昆曲十番渊源的几种说法

随着遂昌昆曲十番影响面的扩大,研究者和文化教育等阶层的工作者们对遂昌昆曲十番的历史渊源问题进行了广泛的探讨研究,发表了一些不同的观点和看法。尤其是近几年来,关于遂昌昆曲十番相关问题的深入探讨,出现了一些不同的见解和观点,比较突出地表现在遂昌昆曲十番的历史渊源问题上。在这些对遂昌昆曲十番历史渊源问题的不同观点当中,经笔者的分析、梳理,主要存在以下几种观点:

(一)认为遂昌昆曲十番与流行于浙江、江苏等地的昆曲十番相同或类似

持有这种观点的人认为,遂昌昆曲十番的历史可以追溯至明代,其音乐运用的曲牌主要渊源于元、明时期流行的南北曲曲牌和民间曲调。从遂昌昆曲十番丝竹乐轮番演奏的形式和内容来看,也与长期流行在浙江、

江苏等地的民间器乐演奏——以锣鼓、管乐、丝竹乐组成的粗细丝竹锣鼓演奏的形式和内容相仿。因此,有人认为遂昌昆曲十番仅仅是套用了部分昆曲的音乐而已,其形式与演奏层次的变化与其他各地的昆曲十番无根本性区别,在本质上是类似或相同的。

十番演出场景

(二)认为遂昌昆曲十番源于明代末期,与该县明末盛行的昆曲有关联

这种观点认为,从明清以来,该县石练、湖山、大柘等地就流行有十番演奏形式,自古至今石练等地保持较多演奏十番的队伍,演奏的音乐均以昆曲曲牌为主要内容。从演奏形式与曲牌联缀的体制形式来看,都与明末开始遂昌县民众热衷于昆曲并和相沿成习的人文环境息息相关,由此绵延不断传承发展至现代。而且,持这种观点的人们认为遂昌的昆曲十番虽然与浙江、江苏一带流行的十番形式、层次相近,但遂昌的昆曲十番风格独特,乐曲的音乐特色与众不同,曲调结构的布局也与其他地方的十番有着一定的区别。因此,有观点认为遂昌昆曲十番沿袭了明代广泛流行的十番形式,而器乐曲的整体形式与结构都是具有该县本地人文化特色的器乐曲品种。

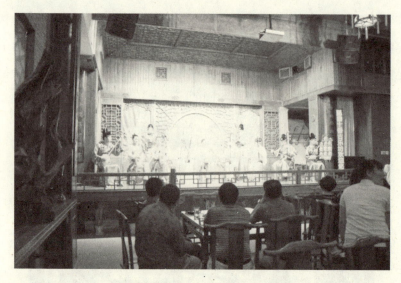

遂昌昆曲十番《牡丹亭》演出场景

（三）认为遂昌昆曲十番的形成与汤显祖有着一定的联系

持这种观点的人们认为汤显祖于明万历二十一年起在遂昌任知县五年，为官清正廉洁，勤政爱民，社会稳定，景象升平，深受遂昌民众尊敬。而且，汤显祖的名作《牡丹亭》始稿出自于遂昌，在戏曲剧种演出《牡丹亭》之剧目中，昆剧是有史以来最负盛名的剧种。此外，汤显祖在遂昌任知县期间，曾邀请持有昆曲家班的屠隆和善于琴瑟的松阳县知县周宗邠到遂昌相聚，论戏剧谈昆曲，足见汤显祖对昆曲的喜爱，且其极力推动昆曲在遂昌各地的传播。因此可以推断，遂昌昆曲十番的形成与发展和汤显祖所做出的贡献是有一定的关联的。

（四）认为遂昌昆曲十番的历史渊源与汤显祖的《临川四梦》剧目，以及其他明清时期流传的昆曲名剧直接相连

持这种观点者认为自古以来传承的遂昌昆曲十番均与昆曲名剧挂钩，音乐又属于昆曲。并且认为汤显祖的《临川四梦》剧目初始上演的主要剧种即为昆曲，无论是《紫钗记》《牡丹亭》，还是《南柯记》《邯郸记》，或其他昆剧剧目的曲牌，遂昌昆曲十番处处显露昆曲名剧及其音乐的艺术风采。

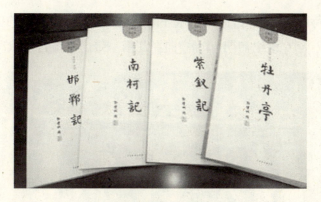

汤显祖的《临川四梦》

二、遂昌昆曲十番渊源的分析辩证

在遂昌昆曲十番历史渊源问题的追根寻源过程中，针对各种不同的观点，笔者认为几个值得注重的问题必须弄清楚，才能理清其根本性问题的答案所在，才能真正了解遂昌昆曲十番的渊源，才能摆正它应有的历史地位与作用。

（一）要明确演奏形式和乐曲渊源问题

浙江、江苏一带从古至今流传的民间器乐演奏形式——"十番"和乐曲《十番》的历史渊源问题。对这个问题，明代张岱在《陶庵梦忆》中对《十番》有"鼓吹"的记载，同时代的沈德符在《万历野获编》里有"十样锦"的描述。清李斗在《扬州画舫录》中收录有描写扬州虹桥歌船演奏的《十番鼓》。《中国古代音乐史稿》载："《十番锣鼓》明代创于江苏民间，古来名称不一。或简称《锣鼓》，或简称《十番》；又有《十样锦》《十不闲》等一些名称。"[1]另《十番鼓》流行于江苏，明代已有。明余怀（生于1616年）在所著《板桥杂记》中曾讲到明万历年间（1573—1619年），南京秦淮河一带游客演奏《十番鼓》的事。[2]

从史籍的记载中来看，《十番》曲之名及其演奏活动始于明代，至迟

[1] 杨荫浏. 中国古代音乐史稿. 北京：人民音乐出版社, 1981:993.
[2] 同上:991.

于明万历年间已经风行,而且明余怀的《板桥杂记》,清李斗的《扬州画舫录》还记载了 16 世纪初期《十番》曲在江南一带广泛流行的状况。

遂昌昆曲十番宣传牌

从演奏所持的乐器来看,有板、点鼓、板鼓、同鼓、笛、笙、唢呐、二胡、梆胡、木鱼、云锣、三弦、琵琶、钹、锣等,演奏该曲一般需要十人左右。从音乐的特色与结构来看,都采取不同的曲牌联奏形式,其曲牌主要来源于唐代歌舞曲,宋代词牌,较多集中于元、明时期社会广泛流传的南北曲牌。《中国音乐词典》叙述了《十番鼓》演奏时的方式及其所用的曲牌群:"鼓常作为独奏段落(鼓段)穿插于乐曲中。有一个鼓段的乐曲,如《一封信》《百花园》,穿插以《快鼓段》。有两个鼓段的乐曲,如《满庭芳》《雁儿落》《青鸾舞》等,先穿插《慢鼓段》或《中鼓段》,后穿插《快鼓段》……""还有散曲牌子,没有鼓段,仅由单个曲牌的反复变奏和曲牌联缀而成,如【醉仙戏】【山坡羊】【梅梢月】【柳摇金】【凝瑞草】【浪淘沙】等"。①

① 中国艺术研究院音乐研究所,《中国音乐词典》编辑部. 中国音乐词典. 北京:人民音乐出版社,1984:354.

(二) 要明确昆曲的历史流传问题

昆曲,是浙江南戏于元末流传于江苏昆山后,当地艺人吸取南戏与北曲的艺术特色,从海盐腔、弋阳腔撷取声腔的长处,并与当地的民间音乐和方言结合,经昆山音乐家顾坚的改进及太仓戏剧家魏良辅的改革,形成具有全国影响力的戏曲声腔。其历史应从明初开始,至明万历年间,其影响力从江苏扩展到浙江各地。从明天启年间初年到清康熙年间末期,是昆曲的兴盛发达期,不仅有许多昆剧戏曲班社演出,而且昆曲的清唱活动和结社习曲之风也在江苏、浙江、上海、北京等地广泛开展。到了清代中期,由于全国各地乱弹声腔的勃起,昆曲逐渐被取代,至清朝末期,昆曲日趋衰弱,但各地昆曲的清唱活动和结社演奏昆曲的习俗仍沿袭不断,特别是当城市中的昆曲活动极度凋敝时,部分乡镇中的昆曲习曲活动仍在继续,昆曲得以传承。

遂昌昆曲十番曲谱

(三) 遂昌昆曲十番与汤显祖的关系

对于遂昌昆曲十番及其《十番》曲与明代我国著名戏剧家汤显祖的《临川四梦》剧目,及其初始上演这些剧目的主要剧种昆曲有着直接联系的观点,应将汤显祖《临川四梦》所经历的声腔剧种或者初始时期所运用的声腔问题搞清楚,就可以说明这种观点是否正确。从史籍和汤显祖的《宜黄县戏清源师庙记》的记载,都一目了然地道出汤显祖的《临川四梦》

在初始阶段都是运用汤显祖本人掌握自如、熟能生巧的"海盐腔"的声腔曲牌音乐,而并非是"昆山腔"之音乐。

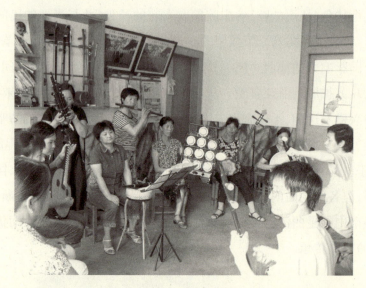

遂昌昆曲十番演出现场

至于汤显祖在遂昌任知县期间,邀友到遂昌相聚,论戏剧谈昆曲,推动昆曲在遂昌的传播,与遂昌昆曲十番及其《十番》曲有一定关联的观点,从上面评述的内容中也就可以得到比较清晰的答案。

三、遂昌昆曲十番渊源的几点认知

每一种传统的民族民间器乐演奏形式与乐曲,都有自己的艺术演进轨迹。有的从繁盛过渡到衰弱,有的衰弱后又复兴;还有的从艺术历史的脚步声中走过来,虽时有沉浮起落,却顽强地扎下根来;更有一种现象,从艺术诞生的那天起,经发育、成长、发展,艺术的内容与形式虽经历史长河的洗礼却绵亘不断,也曾碰到过大风大浪或暂时在某一时间段有短暂的停滞,却依旧保持着顽强的生命力,跨过了一道道的坎坷,披荆斩棘,在发展和传承的道路上勇往直前,让优秀的传统民族民间器乐演奏形式与乐曲流转至今。遂昌昆曲十番当属此类。

有人说遂昌昆曲十番的历史非常悠久,有人说它只有一百余年的历

史,还有人说它是明末清初诞生的曲艺形式……众说纷纭,莫衷一是。要知道遂昌昆曲十番的历史渊源,须从明清以来文人曲家的集社活动与昆曲十番产生的历史背景说起,从遂昌昆曲十番的器乐传统及其音乐方面相关的探索和分析,才能了解到它的历史的基本概貌。笔者认为,遂昌昆曲十番的历史渊源不仅与民间乐器演奏形式十番、与昆曲的发展有着紧密联系,与遂昌县特定的文化生态环境、民间民俗风情、艺术语言特征、生产生活方式、地方各种条件以及时代背景等密切关联。这是遂昌昆曲十番具有独特风格特征的根本原因,也是我们洞悉和探索其渊源必须思考的问题。

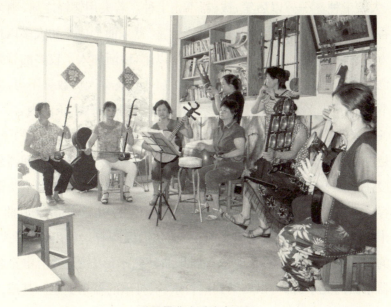

遂昌昆曲十番演出现场

(一)古代俗乐的发展与孕育

"十番"是长时期流行于江南并以江苏、浙江为主要流传区域的一种著名的民间器乐曲形式。其初始于明代,兴起于明中叶至明末时期,经历清代、民国至建国到当代。就内容和艺术形式而言,遂昌的器乐曲堪称各种内容和艺术形式的《十番》器乐曲当中的佼佼者。

对于"十番"的调查研究,从20世纪80年代开始逐步深入。从历史

渊源、艺术生态、艺术的各种课题中,探寻遂昌和各地"十番"器乐曲的相关问题,为这一有史以来著名的民间器乐曲打开学习、研究的空间。

"十番",历史上曾称谓"十番喜欢""十番锣鼓"。叶梦珠《阅世篇·纪闻》中写道:"吴中新乐,弦索之外,又有十不闲,俗讹称十番,又曰十样锦;其器仅九:鼓、笛、木鱼、板钹、钹、小铙、大铙、大锣、铛锣;人各执一色,惟木鱼、板,以一人兼同二色,曹偶必久相习,始合奏之。音节皆应比词,无肉声。……且有金、草、木,而无丝竹……万历末与丝索同盛于江南;至崇祯末,吴间诸少年,又创新十番,其器为笙、管、弦。"[1]清李斗在《扬州画舫录》中记载:"十番鼓……只用笛、管、箫、弦(三弦)、提琴、云锣、汤锣、木鱼、檀板、大鼓十种。……以后笙、钹,器不止十种。若夹用锣铙之属,则为粗细十番。"[2]从史籍的记载中可以看出,"十番"器乐曲形成之初大多以打击乐器为主要的演奏乐器。到了明末及入清以来,逐渐加入了较多的管弦乐器。也由于流行的区域或民间风俗民情的不同,演奏人员数量不等,演奏乐器不完全相同,各地流行的词谱或南北曲或民间歌舞、器乐曲内容不一,以及各地演奏"十番"器乐曲的"番数"(比如少则几番,多则十几番)不一;或者是由若干数量(支)曲牌连接,曲牌与锣鼓调连接,曲牌与民间器乐音乐连接,民间器乐音乐与锣鼓调连接等诸方面因素的差异,故而十番器乐曲内容形式方面有所区别,但音乐整体结构相似并均以"十番"为其曲名。

十番器乐的历史状况如上文所说,至今仍保持着这种内容、形式、称法上的基本状态。要说明各地十番器乐曲其艺术形态所在,引申至各种十番器乐曲的关系,都可以归纳到丝竹乐、吹打乐的器乐类型。甚或还可以从它们之间的音乐构成、表现方法、演奏乐器、艺人组织方面找到相同点。而要探索这诸多十番器乐曲的奥秘,只有走进遂昌十番器乐曲,方能获得举一反三适于充分展开对其他十番器乐曲探索、分析、学习、研究的环境。本书鉴于这样的认识,从遂昌十番器乐艺术的特殊意义出发,展开相关重要内容的分析研究,使之具有一定的参考价值与借鉴意义。

[1] 清·叶梦珠.《阅世篇》卷十《纪闻》[M].上海:上海古籍出版社,1981:222.
[2] 转自谢建平.淮安十番历史成因及现存曲目初探[J].艺术百家,2002(02):92-97.

第二章 遂昌昆曲十番的渊源与发展

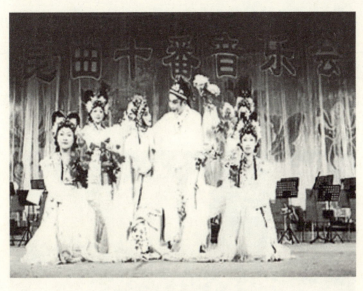

遂昌昆曲十番音乐会演出现场

从十番音乐的总体形象来说,遂昌昆曲十番有别于其他同名十番音乐,以鲜明的昆曲、大量的昆曲曲牌和器乐演奏形式公之于大众。这是器乐演奏内容形式集器乐、戏曲音乐之大成,双重艺术形态并行的器乐曲结晶。就其音乐内容来说,它是昆曲艺术在民器乐反映的典范。就其曲调各种宫调系统和曲牌类型来说,它既是古代俗乐曲调和传统昆曲曲调的合成物,又是两种不同层次的类型,即民间业余和专业团体类型在演奏内容、形式和艺术形态等方面的综合反映。这种艺术现象在古代曾经有过充分的展现,并曾产生过巨大的传播作用。但在近代以来,这种艺术体系的存在和发展空间明显收缩或几乎很少再现。在今天看来,遂昌昆曲十番能博采古代昆曲音乐艺术体系,并以器乐的演奏形式得以长久的传承,无论是对昆曲音乐的研究,对基于传统学音乐理论的探讨,还是对器乐艺术形式的衍变、发展的讨论,都具有重要的学理意义。

从各地现存的戏曲音乐,依照历史上不同时代的分类法,均不属雅乐时期的范畴,大多属于燕乐的范围。即古代的燕乐没有以雅乐时期编钟等类型的乐器来定调,而是采取了以笛等吹管乐器定调的方法。这种定调方法不仅在专业团体和民间广泛运用,并长期忠实于传统的戏曲艺术

演奏艺术。历史上的昆剧如此,民间的戏曲演奏如此,遂昌十番的定调亦是如此。虽然呈现的是戏曲音乐宫调体系在理论上的不完全确定性,但它却是民间广泛运用并确立以笛定调传统方法的继承和延伸,至今仍以这种方法生存于民间,而且遂昌昆曲十番所用的笛以"昆笛"定名,更能确认它的艺术属性。

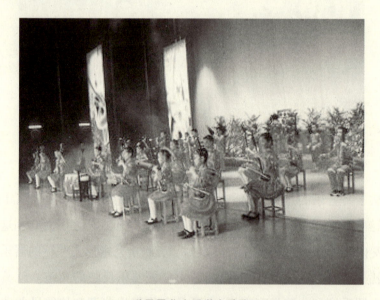

遂昌昆曲十番学生乐队

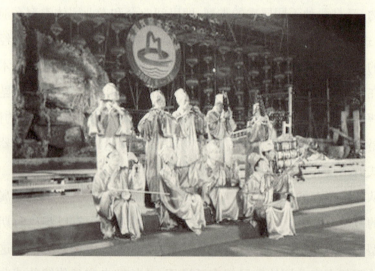

昆曲十番演出场景

如遂昌昆曲十番传承民国初年的手抄本《响遏行云》中的"乐器总决"笛之翻把所述"小工调,以有律为凡,其次工尺上乙四合,四五二字同孔,合六二字同孔,仕伬仜亿以工尺上乙同律",说明了它规定以笛定音的事实,在定律变化的情况,采取似同弦类乐器那样"翻把"的方法来进行。同时也说明高低同位的概念,如"仕"与"上"、"伬"与"尺"、"亿"与"乙"的同律关系。

传承乐谱是以明清以来民间常用的工尺谱形式记谱的,它是遵循并沿用古代笛定音的基准来进行的,与今天笛的定音手法可进行如下对照:

曲笛的六孔加筒音,相当于今天的 A、B、#C、D、E、#F、#G 音。

用梆笛的六孔加筒音,即今天的 D、E、#F、G、A、B、#C 音。

工尺谱:合　四　一　上　尺　工　凡

简　谱:F　G　A　bB　C　D　E

调　高:六字调、五字调、乙字调、上字调、尺字调、小工调、凡字调

以上述方法类推其他调,一概全曲的定调及其他关键技巧,足见遂昌昆曲十番音乐及其演奏源远流长。由于艺人们的才智和艺术热忱,加之坚实的群众基础,这支古老的器乐曲种得以保存并传承。

还有几种从明代"十番"类器乐曲种流传下来的乐器,如弹拨类丝弦乐器中的三弦,在各地的十番器乐演奏的乐器组合中较为常用。而"提琴"和"双清",特别是"提琴",并不是西洋乐器中的提琴,而是自古代就有并在明代至清代盛行的民族乐器,常用于当时的十番器乐演奏。遂昌昆曲十番保存了这种古代乐器的乐器品种难能可贵,值得称赞颂。

"提琴",以二弦拉奏,属胡琴类。形似板胡,仅琴筒偏小。从提琴的历史沿革来说,这是古老民族乐器的传承。从它对器乐音乐的演奏效果来看,它具有一般板胡或其他胡琴类乐器无可替代的作用。其音色的独特,演奏手法的多样,丰富了遂昌昆曲十番的演奏技巧,延展了它的艺术表现层次感。

遂昌昆曲十番以其艺术情感和意境的独特表现方法,成为更能感动人们的民间器乐名曲,并以它的艺术内涵和外延吸引更多人探索它的未

知领域。

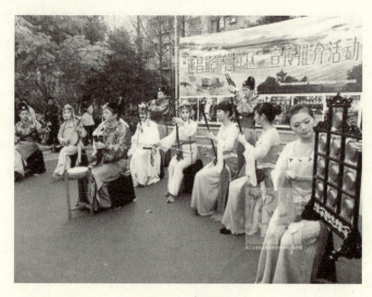

遂昌昆曲十番演出场景

（二）明清以来文人曲家集社活动的影响

从明代至清中叶，民族乐器有了较快发展。特别是明末清初，各地民间文化艺术交流活跃，促进了乐器的制作和创新，如胡琴和弦索类乐器及唢呐类芦簧乐器的不断进步和发展。还创新了二胡以二弦制作的传统方法，新创了有四根弦的四胡乐器。另外，还创制了专用于京剧，乱弹声腔的京胡、板胡等乐器。不少拉弦乐器应此而生，广东的粤胡，湖南的大筒，浙江的大胡琴，以及新疆维吾尔族的艾捷克，蒙古族的马头琴，阿西族三弦胡，僮族的马背胡等。乐器的发展与创新，不仅促进了戏曲艺术的发展进步，也促进了民间器乐活动的蓬勃发展，如北方的"陕西鼓乐""陕西八大套""冀中管乐"等，大多是由农民组成的器乐演奏或演唱的团队或文人曲家集社形式组成的以演奏为主的乐团，并以笛、笙、唢呐、胡琴、梆胡、云锣、大钹、小钹、梆子、铙、大小鼓等乐器演奏，其演奏曲调的内容有民间歌曲、民间小调、民间歌舞调、民间器乐曲、民间戏曲曲牌音乐，还有的演奏当时流行民间的南北曲曲牌等。在这一时期，影响比较大的是流行于南方的民间器乐演奏形式十番及其典型乐曲十番。而十番器乐曲，史籍

记载有《十番鼓》和《十番锣鼓》,这当然有因为地域差异而导致称谓不同的原因,除上述称谓外,还有"十样锦""文十番""武十番""粗十番""细十番"等称谓,称为"十番"的也不少,是同一器乐形式的不同曲名而已。这一品种的器乐曲从明代开始已经在江南的广大地区流转。杨荫浏在《中国古代音乐史稿》中说:《十番锣鼓》,古来名称不一。或简称《十番》,或简称《锣鼓》;又有《十样锦》《十不闲》等一些名称。《十番锣鼓》中,只用击乐器的,称请锣鼓,俗称素锣鼓;兼用管弦乐器的称丝竹锣鼓,俗称荤锣鼓。对管弦乐器,又有三种用法:一种是将管弦乐器分成"粗、细"二组,唢呐或笛为粗乐器,其余的乐器为细乐器,其管弦乐是由粗细二组更番演奏。这种形式称作粗细丝竹锣鼓。第二种是不用唢呐,并以用笛和其他乐器,且以笛为主奏乐器的,称作笛吹锣鼓。第三种是不用唢呐,也不用笛,只用笙和其他乐器,以笙为主奏乐器的,称作笙吹锣鼓。

在十番器乐流行地区,从明代至清代有曲文人曲家组织的集社活动,对传播和推动十番器乐的发展起着重大的积极作用。《中国音乐辞典》中的《十番鼓》条目记载:"由农村、城镇专业或业余音乐组织吹鼓手集团进行演奏,……一般十人左右演奏。"《十番锣鼓》条目中载:"明代已在江南一带流传,尤以无锡、苏州、宜兴等地最为著称。由农村、城镇民间专业或业余组织,吹鼓手集团演奏。……十番鼓曲以锣鼓段落与旋律段落交替或重叠进行的特点。其曲牌来源于元、明南北曲曲牌和民间小曲。……音乐变化丰富,情绪热烈。"

当时民间专业或业余的音乐组织,多数是由地方的文人曲家主张并主持的器乐演奏活动。各种地方音乐组织,称呼并不一致,有的称为集团,有的称为乐社等。这种由文人曲家组成的集团、乐社或班社组织,推动群众演奏民间器乐的积极性,虽然各地"十番"器乐曲名称大同小异,但都带有"十番"器乐组织形成的演奏人员相类似以及使用乐器接近的不同艺术程度而音乐风格接近的演奏类型。艺人们非常讲究"十番"演奏的音乐节奏,讲究曲调的韵味和艺术表现,并对曲调的艺术处理,包括曲牌系统等一切曲种或曲目概莫能外地进行必要的筛选或加工。这也

与"文人曲家"的文化水平及其所擅长的音乐相关,故史上称之为"文人曲家"。在优秀人才的组织和引领下,明清以来文人曲家的集社器乐活动突破了时间、空间的限制,"十番"器乐以其典型的组织形式和广泛的乐人队伍和欣赏者,促进了"十番"器乐曲的流传发展,并为"十番"器乐内容形式的丰富提供了不竭动力。因此,江南一带"十番"的产生,从江苏流传到浙江,后来不断扩展到其他省份,与明代文人曲家的集社活动是分不开的,并且此风俗从明代延续到清代,在许多地方甚至流传到现代。

石练镇"七月会"活动场景

从组织形式和演奏人员的人数,从艺术流传过程中的规范性和乐器操作的数量及主次性,从以文人曲家为组织的活动状况来分析,遂昌昆曲十番的相关方面都是沿袭了明代以来各地"十番"器乐组织、人员、乐器等的模式与形态。从古代传谱"十番"的手抄本,以及署名"文化"的手抄者,朱象延及其师傅徐关富等,都是有着丰富音乐知识和一定文化程度的民间艺人和组织者,这就更进一步说明了遂昌昆曲十番历史的悠久,其特点和内容可以认为是沿着明清以来文人曲家集社活动的道路徒步走过来的,它的艺术形态表现得更加明显。

（三）南北曲及昆曲曲牌在民间的流传

元朝中叶，南戏复兴并在全国又一次形成较大的发展，对浙江及许多省外的戏曲发展起到了积极的影响。南戏在发展过程中，把北曲逐步地融入南戏之中，常采取在曲牌的联套中撷取北曲的一两个曲牌在剧目中使用，或将北曲的曲牌窜樟子南曲小联缀当中，或者在某一剧目的演出当中以南曲为主夹套整套的北曲曲牌，表现出"南北合套"的合流情势。艺人们也在这种"南北合套"的形式中获得了不少新的艺术技能。

石练女子十番队合影

到了明代，北方的乐剧逐渐衰弱，而南戏却依旧兴盛。此时人们已将南戏称为传奇，并成为全国流行影响最深的戏曲艺术形态。传奇既以南曲曲牌为主体，又兼用北曲曲牌，这一现象从明代延续到清代。

昆腔萌发于元代，形成于明嘉靖年间。隆庆年间的昆腔，在明代戏曲家魏良辅于南曲的唱腔等方面进行改革创新后，超越了明代"四大声腔"的其他三种声腔，位居当时全国影响面最大流传最广的"四大声腔之首"，并不久在江苏、浙江两省得到广泛流传。昆腔在艺术上的衍变分为昆曲和昆剧。昆曲以伴奏歌唱的器乐形式流传于民间；昆剧以戏曲艺术在当时的戏剧舞台上获得人们的追逐和热捧。但是昆曲由于既颇得文人士大夫的青睐，又赢得广大群众的喜爱，演奏的器乐形成和伴奏歌曲及昆

曲又不像昆剧那样烦琐，故而以清唱社团和演奏昆曲的集团层出不穷，起初于江苏，接着在浙江，后来在全国诸多省市都出现这种团体组织。如明代人顾启元在《客座曲话》中描写道："南都万历（1573—1620 年）以前，公侯与缙绅及富家，凡有宴会小集，多用散乐，或三四人、或多人唱大套北曲。乐器用筝、蓁、三弦子、琵琶、拍板。……后乃变而尽用南唱。歌者只用小拍板，或以扇子代之，间有用鼓板者。今则吾人益以萧及月琴。"

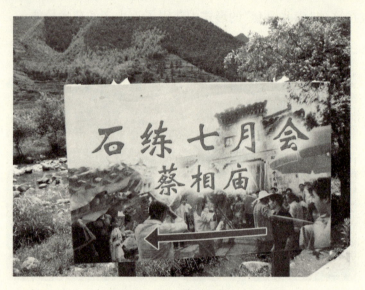

石练镇"七月会"活动宣传板

此时的民间器乐演奏固定，也如杂剧一样，在演奏曲牌上采取南北合套的南曲为主的形念，并在演奏的形式上采用了此曲的方法，如此曲早已用笛的主奏乐器之一，在南方的江、浙民间团体演奏昆曲时也被广泛采用，在曲牌联缀演奏的形式上，还运用一个曲牌形式来表达多种艺术情感的需要，以保留、重复、装饰、发挥原型乐为主要任务，加工装饰或成为需表达的新的内容，如《邯郸记》的"云阳"，《长生殿》的《喜迁莺》等。演奏者们做了相当仔细的艺术处理，这种内容形式上的加工，使音乐旋律更加华丽有气氛。

（四）历史悠久的民间器乐演奏传统

遂昌有着悠远的民间器乐演奏历史，它的器乐演奏历史还与其民俗

祭祀活动息息相关。在遂昌的历史上有丰富多彩的民间祭祀活动,如"殿会""寺会""宫会"等,统称为"庙会"。庙会常常汇集文人雅士和普通百姓,他们既烧香拜佛,又敲锣打鼓。譬如,遂昌昆曲十番发源地——石练镇石坑口村的"七月会"(也称"秋赛会"),就是在"蔡相圣殿"举行的祭祀仪式活动。

遂昌石练女子十番演出场景

光绪年间《遂昌县志》载:"有邑人日夕致祷,每日起视神像(蔡相大帝)汗出如雨,及虎患既息,神像不复有汗迹。"说的是人们认为蔡相大帝能护佑黎民百姓,于是每年七月,由24人抬着蔡相大帝的神像,奏鼓乐开道,其后彩旗排灯,并在丝竹乐的伴奏下,献上欢快的歌舞,在石练镇的上街、中街、下街、渔溪、黄皮、象岗等十六个村寨巡游。整个队伍由仪仗队、旗幡、锣鼓队、十番队、台阁等组成。这样兴师动众、声势浩大的民间祭祀活动,从宋代一直持续至今。人们在民间器乐曲的演奏中,逐渐丰富演奏曲目和演出形式,最终定名为"十番"。据民间艺人朱象廷说,"十番"约定名于明代,距今已有500年的历史。据遂昌昆曲十番的另一个发源地——湖山乡奕山村的民间艺人朱士杰讲,他的叔公朱星辉、大伯朱松

岳、父亲朱松舟都是民间器乐演奏艺人,他们向朱士杰讲述过湖山乡奕山村演唱的昆曲是由江苏省苏州市的艺人来到该村传教时兴起的。其器乐演奏形式有细工的《文十番》和粗工的《武十番》等多种形式,由于奕山村民间艺人演奏的曲目丰富,乐器配备较为齐全,演奏技巧比较严谨,故而用"十番"为之冠名。奕山村是遂昌县境内最早用"十番"作为演奏形式称谓的地方,也是《十番》乐曲最早出现的地方。

遂昌县大洞源民俗仪式场景

奕山村又名廿四都,宋代是都(今乡)级政府机构所在地。明代起,这里就建有宫廷、书院等,出现了昆曲座唱班和昆曲十番班的演出活动。距离奕山村不远的大柘村也有极具民俗特色的仪式活动——正月灯会。春节前夕,大柘街上的居民分为七个社,家家户户扎灯,参加巡游。整个巡游仪式活动中,大柘村的"十番会"花灯最为精美壮观。

(五)昆曲的传入与影响

遂昌昆曲十番的起源不仅得益于民间悠远的器乐传统的积淀,而且与昆曲的兴起和传入息息相关。昆曲,原名"昆山腔",简称"昆腔",也称"昆剧",是我国最古老的戏曲声腔,也是我国最古老的戏曲剧种。

昆曲始于明代,兴盛于清,是元末明初之际在南曲的基础上发展演变

第二章 遂昌昆曲十番的渊源与发展

遂昌县大洞源剧团戏箱

而来的新型戏曲声腔剧种。起源地为江苏昆山,经民间艺人、戏曲音乐家顾坚的初期加工,再到明代著名戏曲家魏良辅的加工改革后逐渐流传开来。昆曲流布区域开始只限于苏州一带,万历年间以苏州为中心扩展到长江以南和钱塘江以北各地,并逐渐流布到福建、江西、广东、湖北、湖南、四川、河南、河北各地,万历末年还流入北京。到了清代,由于康熙喜爱昆曲,更使之大为流行。昆曲,因其曲调高雅、文辞优美,深得文人士大夫的喜爱,成为明代中叶至清代中叶影响最大的声腔剧种。

明清时期,昆曲就在遂昌广为流传,民间演出昆曲活动蔚然成风。明代万历年间,江西临川人,著名戏剧家、文学家汤显祖(1550—1616年)任遂昌知县,历时5年(1593—1598年),他清政惠民,致力于昆曲传播,并将其作为陶冶情操之策。可以说,汤显祖是遂昌昆曲的播种者。他下乡劝农耕作之闲,与诸生讲德问字,传唱昆曲,把昆曲与"石练七月会"上的器乐演奏相互融合,形成了别具一格的昆曲十番。在汤显祖的

汤显祖

影响下,民间演唱昆曲的热情与日高涨。庙会活动、菩萨开光、迎神赛会等,都要花重金聘请昆班开台演戏。他不仅注重昆曲的推广,也创作了传世名作"临川四梦",尤以《牡丹亭》影响为盛,而且还教授其女詹秀演唱昆曲。《平昌哭殇女詹秀七女二绝》中载有詹秀演唱昆曲的情形,曰:"死

到明姑也不辞,要留人世作相思。伤心七岁斑斓女,解着遗红别祖祠。"

当然,在遂昌昆曲的溯源中,除了汤显祖之外,其曲艺的发展还与其他人的努力有关。如著名戏剧家李渔(1611—1680年)编撰风行海内的"十种曲",通俗易懂,深受广大群众的喜爱。其次是大批流传于世的传奇剧目,如梁辰鱼的《浣纱记》、董解元的《西厢记》、高明的《琵琶记》以及洪升的《长生殿》等,都对遂昌昆曲的发展产生了重要影响。再次,各地方本身的戏曲流派也对遂昌昆曲的发展起到了重要作用。特别是金华昆班艺人长期与遂昌民间艺人的交流,为遂昌昆曲的发展提供了条件,理应成为研究遂昌昆曲十番必须考量的一大因素。

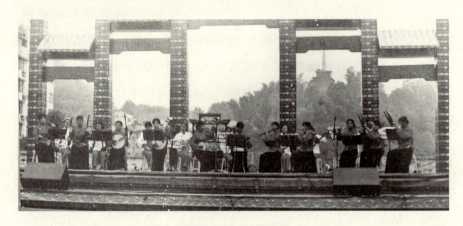

石练十番队演出场景

第二节　遂昌昆曲十番的发展

一、遂昌昆曲十番的称谓由来

如上文所述,遂昌昆曲十番的形成与发展是多重因素合力作用的结果。不仅继承了古代文人琴家的班社集曲活动的组织、沿袭了悠远历史的传统民间"十番"演奏形式、传承了昆曲艺术,而且从清曲清唱的形态

演化成了有"清曲"演奏的表现形态。

据考证,遂昌昆曲十番是在当地广泛流传的民俗祭祀活动中所用的器乐传统演奏形式"十番"之基础上,与昆曲联姻,并逐渐丰富、完善、发展起来的器乐演奏形式。早在宋代,遂昌县的石练镇、大柘镇以及湖山乡等地的民间祭祀活动中,"十番队"的演奏都是必不可少的项目。比如,县城的"城隍庙会"、石练的"七月会"、大柘的"正月灯会"等仪式活动中,都要"十番队"来敲锣打鼓、奏乐助兴,并且一直沿袭至今。可以说,遂昌县民间器乐演奏传统十分悠久。从县城到乡间,从道教到佛教,从民俗祭祀到节日庆典,都伴随着"十番"这种传统的器乐演奏形式。

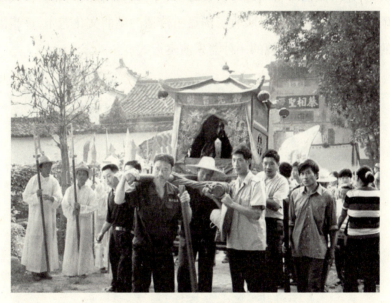

石练"七月会"活动场景

汤显祖在《宜黄县戏神清源师庙记》中曾对昆曲做过这样的评价:"此道有南北。南则昆山,之次为海盐。吴浙音也。其体局静好,以拍为之节。"①一次汤显祖下乡劝农耕作时,在石练镇主张把昆曲与"石练七月会"上的传统器乐演奏形式结合起来,形成了风格独特、影响深远的"石

① 罗兆荣.遂昌昆曲十番.杭州:浙江摄影出版社,2014:29.

练昆曲十番"。石练镇是遂昌昆曲十番最早的发源地之一。汤显祖不仅积极推行昆曲,而且还创作了光耀千秋的《牡丹亭》,与《紫钗记》《邯郸记》《南柯记》合称"临川四梦"。据老艺人说,汤显祖的《紫钗记》问世后,率先由"石练十番队"演奏其曲牌,产生了很大影响。他所创作的"临川四梦"很快融入民间,民间"十番"获得进一步发展。在汤显祖的影响下,妙高、大柘、湖山等地陆续成立"十番队",其中石练镇上街、柳方村还出现了颇为世人称道的大班、小班"女子十番队"。

依据遂昌昆曲十番的演化历程和遂昌民间器乐发展的历史来看,我们认为:遂昌昆曲十番兴起于明代万历年间,它是在民间庙会仪式的传统器乐演奏形式的基础上,吸收了汤显祖传播的昆曲文化艺术,逐步演变而成的专门演奏昆曲曲牌的一种器乐演奏形式。

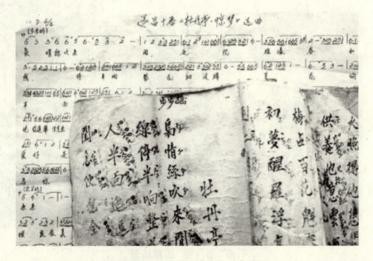

遂昌昆曲十番传曲《牡丹亭》选段

二、遂昌昆曲十番的产生时空

戏曲艺术是一门综合艺术。我国的戏曲艺术是世界上所有戏曲艺术中戏剧艺术综合程度最高、艺术类型最丰富、声腔剧种最多的综合艺术。而且,我国的戏曲艺术并不完全表现在剧种的单方面艺术形态,而是在结构形态上,艺术表现形式上,戏曲音乐层次上,以人物演唱并表演故事传

说情节,以木偶为主要表演艺术形态,以声腔或剧种构成戏曲艺术单位等综合艺术文体的组合形式。如以唱腔音乐分层次进行分类剧种的称为"声腔";以时代特征并具有结构形态特征的称为"剧种";以戏曲音乐表现形式和以多种声腔组成的称为"多声腔剧种";以木偶为主要表演艺术形态并以戏曲为其唱腔和文武场曲牌的称为"木偶戏";以戏曲某一声腔音乐为基础仅进行演奏或演唱表演的称为"戏曲表演";专以某声腔或剧种音乐的唱腔曲牌和文武场曲牌为器乐演奏表演形式的,或以唱腔曲牌与民间音调相结合演奏,戏曲音乐与民间音乐相融合的演奏演唱形态则称为"戏曲音乐连奏"或"戏曲音乐联唱"等。故说我国的戏曲艺术是一门综合的艺术形态,它是千姿百态的"声腔""剧种""人戏""木偶戏""多声腔""戏曲表演""戏曲音乐演奏""戏曲音乐演唱"等形态综合构成的。但它们之间整体上可划分为两种综合的表现形态:一种是以人或人偶在戏剧舞台上表演,有剧目,并用文学形式和音乐形式、表演形式等相映衬,以时间艺术和空间艺术综合"声腔""剧种"音乐为主要表演形式和艺术特征的戏曲艺术的表现形态。这两种综合的戏曲艺术表现形态,第一种可称得上是完整的综合的戏曲艺术的表现形态,第二种则认为是综合的戏曲艺术表现形态主体艺术中的一种艺术表现品种。

　　综合的戏曲艺术表现形态的两种整体艺术形态,在历史的戏曲艺术成长历程中,是相互借鉴和相互促进的,如松阳高腔音乐的发展过程中,就吸引了民间音乐当中的道教音乐,特别是道教仪式当中的道教音乐。整剧的传统文武场曲牌中,有部分来自民间器乐曲,同时婺剧的"闹花台"等器乐形式也在民间广泛流传,成为民众在吉庆佳日时喜爱演奏的器乐曲。许多的地方戏曲声腔剧种的音乐从区域地方的民间音乐而来,又返回民间,成为区域地方群众喜爱并经常演奏的乐曲。而昆曲这种综合的戏曲艺术形态,它不仅以昆山腔,即昆剧的综合艺术形式在舞台上以人表演为主流芳于曲,还以昆曲的"戏曲音乐演奏"或"戏曲演唱"的艺术特征展现了昆曲艺术的独特魅力。

　　回顾我国戏曲综合艺术的发展史和戏曲艺术史上的黄金时代,从戏

曲艺术综合构成的内容即戏剧文学形式、戏曲音乐、表演艺术、舞美艺术等舞台艺术形态，到民间的"戏曲音乐演奏或演唱"的表现方式，都说明了一个重要的问题，即戏曲艺术在发展的过程中，各种形态的发展总体是平衡的，它们之间的关系是互动的，如前面所述的松阳高腔、婺剧、昆曲等戏曲艺术，都受到区域间民间音乐形式的深刻影响。如青阳腔、四平调、东平调等戏曲声腔都是在民间音乐曲调之基础上发展起来的戏曲声腔。从明代万历年间至明末时期，昆山腔已经在浙江各地盛传开来，在有史以来被称为"上八府"的宁波、绍兴、金华、衢州、处州、严州、温州、台州等地落地生根。其中的处州即今丽水市，遂昌即属丽水市。虽然当时的高腔在浙江完全可以与昆曲媲美，且戏剧形态也在相互影响。从这些观点分析，我们就不难观察到这样一个事实，遂昌昆曲十番的形式与区域史上的昆曲或昆剧的流行相关，遂昌昆曲十番音乐的"戏曲音乐演奏"观念与各种相关昆曲综合艺术中的（昆曲）戏曲音乐有互动或互相借鉴的关系。

（一）浙江昆曲史中的遂昌昆曲十番

明代在浙江流行着许多南曲声腔戏曲艺术，有浙江本地的高腔、余姚腔、海盐腔、杭州腔、义务腔等，还有从外省流入的弋阳腔、昆腔、徽曲等。外省声腔的综合形态深受人民群众的欢迎，但因昆腔的音乐婉转流利，也受到人们的青睐。昆腔衍化后，昆曲和昆剧的艺术色彩也颇受人们的钟爱，且昆剧的名剧一经上演，其戏曲艺术包括昆曲音乐系统独树一帜的效果，昆曲音乐在曲律、韵味方面的优秀艺术造诣和音乐潜力，对人们在昆曲戏曲音乐的认可和接受方面起着很大的作用。于是在浙江各种声腔盛行的时代，昆腔、昆曲、昆剧在不同时期都高于浙江区域范围内的其他艺术形式，受到人们的普遍欢迎。

入清以后，扮演传奇本并以南曲诸声腔系统结构之称的戏曲艺术，在浙江各地的表现依旧相当兴盛，在浙西一带，昆腔仍是人们向往的戏曲艺术。此时的昆腔综合艺术形态和民间流传形式，除了清代著名戏剧家李渔等有家班外，还有兴起于民间的昆曲班。《中国戏曲志·浙江卷》记载："昆腔流入'上八府'，在各地开科传艺，并受其他声腔影响，逐渐形成

一些具有地方特色的昆腔支脉,今知有金华昆腔、宁波昆腔、永嘉昆腔。金昆与永昆多在庙会、社火演出,主要场地在庙会、草台,主要观众是农民和手工业者。"并且,当时各种声腔班社或民间昆曲团体搬用昆腔的各种音乐的曲牌作为大段表演时的"堂众曲",且大多数由徒歌干唱加上管弦伴奏,还多搬用昆腔后场面,"以笛主奏,辅为琵琶、三弦、提琴之类"。

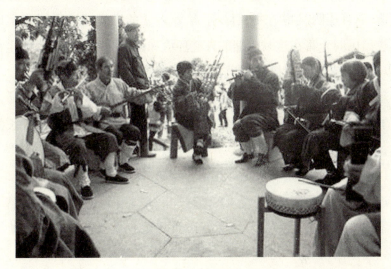

昆曲十番演出场景

　　勃兴与繁荣于清中叶的乱弹、皮黄声腔,以及清末各种地方小型戏曲艺术的兴起,使浙江的戏曲艺术发生了很大的变革,浙江各地自早期盛行的高腔声腔体出现了衰微的迹象,但昆腔和昆曲戏曲艺术还是受到文人和地方士绅的极力推崇和追捧,仍以"雅部戏文"的形态在各地的庙会或佳节庆典活动中在舞台上表演,或在民间集社的器乐演奏、戏曲演唱活动中受到关注,频频闪现。同时,戏曲的社剧团,以"高腔、昆腔(含昆曲)、乱弹"的"三合班"戏曲艺术形态在城镇与乡村普遍流行,还以"高腔、昆腔(含昆曲)"为"雅都戏文"、以"乱弹声腔"为"花部戏文"来分上下半夜专演的内容和戏曲形式。以至于后来的"昆腔、乱弹、徽戏"组合的"二合班",仍沿着上述"三合班"的班规习俗。

　　民国以后,浙江越剧的兴盛,各地方乱弹声腔的普遍发展,使昆腔剧团的演出逐渐缩小,但民间的演奏演唱形式仍在继续。遂昌昆曲十番的

民间艺人就是怀抱着对昆曲音乐艺术的炽热情怀,在昆曲和昆腔兴盛之时敢于创新,而且在昆曲、昆剧影响式微时仍然矢志不渝,传承发展,造就了昆曲十番器乐的艺术成就。陆萼庭在《昆剧演出史稿》中说:"晚清以来,昆剧活动日趋停滞,但一种现象却值得注意,即各地清曲社兴盛一时。曲社内部的组织较之前有所改进,社员们不仅把唱曲作为个人癖好和业余消遣,而且还明显抱着复兴昆剧、培养人才的愿望。"这段话真实地反映了遂昌昆曲十番在这一时期的人文环境和昆曲戏曲音乐艺术的生存状态,以及民间艺人们对昆曲音乐艺术的执着与不舍。

新中国成立初期,党和国家十分重视昆曲艺术,1956年昆剧《十五贯》的上演,使得昆曲与昆剧又有了新的发展,在遂昌昆曲十番成长的路途上,又呈现出了新的面貌。

(二)民间昆曲活动对遂昌昆曲十番的推波助澜

遂昌历史上曾属金华、衢州等地区(市)管辖,文化交流甚为频繁,民间艺术的交流也甚为密切。当明万历年间昆腔从江苏流传到了浙江的杭、嘉、湖地区以后,与之毗邻的金华地区也开始酝酿起昆曲戏曲艺术。之后,金华地区的昆腔班社不断涌现,《婺剧简史》中记载:"金华昆班大约始于清嘉庆年间(或始于乾隆时,而盛于嘉庆、道光时)。当时苏州昆腔班由杭州溯钱塘江而上,先至兰溪,后至金华府城演戏。金、兰人士喜其戏,经五年训练后,又进苏班为跑龙套一年,揣摩名伶之唱白与做工,然后坐科完毕,始准回金(金华)组班演唱。故当时金华昆班之唱法,道白,做工,行头,与苏班一般无二。后台乐工,如鼓手、笛师亦均系苏人。光绪初年,班中尚有年七十余之老笛师名长生,即苏人。其父来金教曲,长生从幼随,久留不去。人以其年老而技精,咸尊之为长生伯。"这段文字来源于金华中学1935年6月份出的报刊文章《金华之昆曲》,说的是金华昆班的一段经历,即说明了金华的昆曲是由江苏的昆班艺人培育起来的,又说明了金华的昆班是源于正昆的昆曲声腔体系,在丽水及相邻的衢州市等地都有在唱,说明昆腔长期在浙西流传。

据史籍记载和田野调查,婺剧的昆腔班,无论是初始时期的昆曲班

社,还是以后演化而成的"三合班",或者是之后形成的"二合班",由于长期在山庄演出,受其他声腔剧种的影响一般不是很大,故而保持了昆曲音乐的传统面貌即"正剧",昆曲音系的艺术特征。而且金华昆腔和昆曲的艺术形态和衍变形式在所属各县市区的昆腔和昆曲艺术形态和衍变长期保持一致性,并广泛在民间进行演奏。正如《婺剧简史》中关于遂昌县婺剧普遍流行的记载一样,昆曲作为婺剧多声腔剧种中的重要一支,始终贴近普通百姓的文化艺术生活,并以各种艺术形态生存于民间。地方区域间的昆腔活动,对遂昌十番昆曲活动的发展无疑起着巨大的推动作用,遂昌昆曲十番的成长与同城内的昆腔活动有着密切的联系。

三、遂昌昆曲十番的发展脉络

自明代万历年间,遂昌昆曲十番定名以来,距今已有500余年的历史。明末清初之际,遂昌昆曲十番在民间广泛流传,尤其以县城、石练、大柘以及湖山等地最为兴盛。遂昌昆曲十番也不断得到完善。

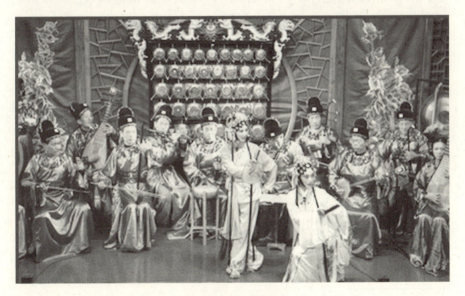

遂昌昆曲十番演出场景

清代中叶,由于乱弹、徽戏的繁盛,昆曲逐渐衰落,遂昌本地乱弹班社、徽戏班社四面开花,高腔、昆曲被融入乱弹、徽戏之中,昆曲200多年的辉煌日渐湮没。此间遂昌的民间昆曲活动主要表现在外来昆班入境演出和遂昌人学习演唱昆曲。"清后期,金昆有28个职业昆班,民国初只剩下14个昆班。新中国成立前夕,只剩义乌何金玉一个昆班,1950年拼凑成宣平民生乐社,1955年新成立宣平昆剧团。金华一带的昆班每年都来遂昌演出,对遂昌民间的昆曲活动产生积极的影响。"①光绪二十九年,遂昌县东乡云峰镇社后村叶会亨非常钟爱昆曲,为了谋求发展,他创办了名为"叶群玉班"的昆腔班社,招收了20多名学徒,并聘请金华昆班艺人来传教授艺。学员很快就掌握了金昆传统戏目,如《荆钗记》《桂花亭》《浣纱记》《蝴蝶梦》《连环记》《琵琶记》等20余出以及《单刀》《思凡》《扫秦》《折柳》等折子戏。"叶群玉班"得益于新湾乡昆曲爱好者周学钧的宣传,曾到金华、衢州、处州等地开展演出活动。由于势单力薄,又正值处于清末风雨飘摇之际,"叶群玉班"于1908年就被迫解散。文献资料记载:"然叶会亨谋昆曲事业发展之志,始终不渝,不久,又恢复原班,重整旗鼓,远赴杭、沪、苏各地演出。"②

　　20世纪20年代,遂昌县城组建了"鸣盛堂"昆唱班,"有徐关富、包声树、包樟林、项子勉、巫仁斋、黄扶风、毛友杰、郑樟林、郑樟华、叶近泉等十多人参加,老艺人徐关富担任教师兼正吹"③。

　　1935年,大柘坐唱班的王介眉、尹正贤、叶堂等筹资创办"大风昆剧团",王介眉任团长,聘请金昆名丑盛元清当导演,而王兴富、尹土发、叶堂、徐关林等人任教员。遗憾的是1938年抗战爆发,该团活动被迫终止。抗战胜利后,尹正贤、尹土发等又组织了"小昆腔班""十番会",在节庆活动时演出。

① 罗兆荣.遂昌昆曲十番源流初探.中国民间文化艺术之乡建设与发展初探.北京:中国民族摄影艺术出版社,2010:850-852.
② 选自遂昌汤显祖纪念馆2006年编印的《遂昌汤显祖研究文选》第278页(内部资料)。
③ 罗兆荣.遂昌昆曲十番.杭州:浙江摄影出版社,2014:33.

清代至民国时期,昆曲活动断断续续,只有石练镇昆曲十番作为地方庙会迎神活动的一项重要内容延续至今。"1940年,石练街组织了十六岁至二十五岁的姑娘演习十番,称为'女子大班',柳村组织了十一岁至十六岁的小姑娘演习十番,称为'女子小班'。女子十番队的表演至今还为人称道。"①

石练镇女子十番队演出场景

由于庙会活动的终止、"文化大革命"、老艺人相继辞世等原因,新中国成立至20世纪80年代,遂昌昆曲十番终止了演出活动。直到改革开放以来,遂昌昆曲十番才逐渐被重视,各级部门也开始了遂昌昆曲十番的收集、整理、抢救工作。1984年,遂昌县文化馆华俊等人在湖山乡奕山村发现了"十番"手抄工尺谱曲谱文本《响遏行云》《昆山遗韵》《五音六律》等,并组织该村民间艺人恢复演奏昆曲十番,参加县文艺汇演。2000年,县文化馆罗兆荣在石练镇石坑口村也发现了昆曲十番乐谱手抄本《白雪阳春》和几位年近古稀的民间老艺人,于是开展了抢救性保护工作,重新恢复了"十番队"。2001年8月,中国汤显祖研究会首届年会在遂昌召

① 罗兆荣.遂昌昆曲十番.杭州:浙江摄影出版社,2014:34.

开,期间由石练镇"十番队"带来的汇报演出深得各地专家认可,也受到金华、衢州、丽水、浙江、上海等电视频道以及中央一台、三台和十一台的关注。2002年春节期间,中央电视台、上海东方电视台、香港凤凰卫视也先后播出遂昌昆曲节目。2003年,遂昌县文化馆组队的"遂昌十番"获得丽水市首届器乐大赛合奏组三等奖。2003年3月,遂昌昆曲十番被列入"浙江省民族民间艺术保护工程扶持名录"。2004年和2005年,中央电视台连续两次拍摄了相关专题节目。2005年遂昌县在石练镇石坑口村建立昆曲十番传习基地,在县实验小学、石练镇小学建立昆曲十番传承学校,恢复石练镇上街村女子昆曲十番队和文化馆昆曲十番演奏示范队。遂昌昆曲十番于2006年被列入"浙江省第二批非物质文化遗产名录";同年遂昌被命名为"浙江省民间艺术之乡"。2007年遂昌昆曲十番申报国家级非物质文化遗产名录成功。遂昌昆曲十番逐渐成为遂昌县一项具有很高开发价值、并能充分体现地域特色的文化品牌。① 2008年12月,遂昌昆曲十番古乐坊组建,承担着遂昌昆曲十番音乐的传承和演艺人才的培养,并向外地游客和旅游团展演遂昌昆曲十番的任务。

石练镇女子十番队员合影

① 谭啸.遂昌"昆曲十番"的生态现状与保护措施调查.丽水学院学报,2010(04).

第三章 遂昌昆曲十番的曲目与曲牌

第一节 遂昌昆曲十番的曲目

一、遂昌昆曲十番的代表曲目

目前已发现遂昌昆曲十番的主要曲集有5本,分别是20世纪80年代遂昌县文化馆华俊同志在石练、大柘以及湖山调查时发现的手抄曲集《响遏行云》《昆山遗韵》和《五音六律》;遂昌县文化馆罗兆荣同志于2000年在石练镇石坑口村采风时,发现该村老艺人萧根其保存有1949年的昆曲十番手抄本《白雪阳春》;以及罗兆荣在石练镇柳村村民官春成家发现的一本残缺的昆曲十番手抄曲本,由于其封页缺损,被罗兆荣命名为《柳村抄本》。

经过整理,主要曲目有《牡丹亭》中的《游园》《拾画》《惊梦》《冥判》《叫画》;《紫钗记》中的《折柳》《阳关》;《邯郸记》中的《扫花》;《烂柯山》中的《悔嫁》;《长生殿》中的《絮阁》《小宴》《偷曲》《闻铃》;《南柯记》中的《花报》《瑶台》《花报瑶台》;《劝善金科》中的《思凡》;《西厢记》中的《佳期》;《火焰山》中的《借扇》;《浣纱记》中的《采莲》;《金雀记》中的《乔醋》;《琵琶记》中的《南浦》;《折桂记》中的《打肚》;《思凡》中的《小

尼姑下山》;《艳云亭》中的《痴诉》;以及剧目名称有待考证的《数花》《数蝶》《刺虎》《琴挑》《扫婆》《梳妆》《闺塾》《劈头》《红日》《见月》《小十面》《渔樵》等。

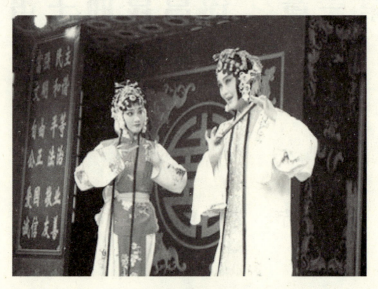

《牡丹亭·游园》剧照

在进行曲目整理的过程中,我们发现每一本谱集的第一支乐曲均是汤显祖的《牡丹亭·游园》。另在田野调查中,老艺人说"遂昌民间学习昆曲十番,基本都是从《牡丹亭·游园》开始的",足见该曲影响之大。所见曲目中汤显祖的"临川四梦"所占比例也很大。

二、遂昌昆曲十番的曲目赏析

谱例1　《牡丹亭·游园》简谱

游　　园

小工调（1=D）

$\mathcal{H}\ \dot{6}\ \dot{6}\cdots\cdots\vee\ 5\ 6\ \dot{1}\ \dot{2}\ \dot{1}\ 6\ -\ 5\ 6\ \dot{1}\ \dot{2}\ \dot{1}\ 6\ 5\ 3\ 2\ 3\ 2\ 1\ -\ \vee\ \dot{2}$

[杜丽娘音乐声中上。

$\dot{3}\ \dot{1}\ 6\ 5\ 6\ -\ \|$

第三章 遂昌昆曲十番的
曲目与曲牌

小工调（1=D）

杜丽娘【绕地游】卅 6 ⅰ 3 5 6 ⅰ 2 6 5 3 - 2 ³ 1 6 2 1 6 2 ³
（唱）梦 回 莺 转， 乱 煞 年 光 遍，

1 6 - 5 6 1 6 6 2 1 6 2 ³ 1 6 -（台）
人立小 庭深 院。
[春香上。

春香 ⅰ 6 ⅰ 5 2 3 1 6 5 ⁶ 2 3 1 6 - 2 ³ 1 1 1 6 3 ⁵ 3 5 2
炷尽 沉烟，抛残绣线， 恁今春关情似去

1．1 6 5 6 1 6 - ‖
年。

春 香　小姐！
杜丽娘　晓来望断梅关宿妆残。
春 香　小姐，你侧着宜春香子恰凭栏。
杜丽娘　剪不断，理还乱，闷无端。
春 香　小姐，已吩咐催花莺燕借春看。
杜丽娘　春香，可曾吩咐花郎扫除花径么？
春 香　小姐，已吩咐过了。
杜丽娘　取镜台过来。
春 香　晓得。云髻罢梳还对镜，罗衣欲换更添香。小姐，镜台在此。
杜丽娘　放下。
春 香　是。
春香下场。

$\frac{2}{4}$ 6．ⅰ 5 3 | 5 6 ⅰ 2 | 6．ⅰ 6 ⅰ 5 | 3 - | 2 3 1 3 | 2 3 2 1 6 |

6 1 2 3 1 2 1 | 6 - | ⅰ．2̇ | ⅰ．2̇ 6 1 5 | 2．1 | 3 - | 3．5 6 ⅰ 5．6 |

6．5 3 5 2 | 1．6 2 3 1 | 6 - ‖

杜丽娘 好天气也!

[步步娇]（唱）袅晴丝吹来闲庭院，摇漾春如线。停半晌，整花钿，没揣菱花偷人半面，迤逗的彩云偏，我步香闺怎便把全身现。你道翠生生出落的

第三章 遂昌昆曲十番的曲目与曲牌

1 2 3·2 | 1 2 2 1 6̣ 1 | 2 3 1 6̣ 1 6̣ 5 2 2 | 2 2 3 2 2 1 6̣ |

裙　衫　儿　茜，　艳　晶　晶 花　簪

5 6 6 5 6 - | 6̣ - 1 2 2 1 | 6̣ 6̣ 1 6̣ 1 2 2 1 2 3 3 |

八　　宝　　　　填，可 知 我　一 生 儿

2 3 1 6̣ 1 2·6̣ | 5·1̇ 6 5 3 2 1 - | 1·2 1·2 2 1 6̣ |

爱　好　是　　天

5̣ 6̣ 5 6 5 6 | 5 3 5 6 1̇·2̇ 6 6 5 3 2 | 1 2 3·3 2 3 1 |

然。恰 三　春 好　　处　　　无

6̣·1 2 1 0 1 6̣ | 2 3 1 1 6̣ 5 6̣ 6̣ 0 5 6̣ 6̣ 0 5 |

人　　　见，不 提　防 沉　鱼

6̣ 1 2 3·5 2 2 1 6̣ | 3·3 2 2 3 5·6̣5̇ | 6·6̣ 5 6 5 |

落　雁　鸟　惊

3 5 6̣ 1̇·2̇ 3 5 6·5 6 | 2 3 1 6 0 7̣ 6̣ 1 | 2 - 3·3 2 3 1 |

喧，则 怕 的 羞 花 闭 月　花

6̣·1 2̇ 1·1 6̣ 1 | 2·3 1 6̣ - ‖

愁　　　颤。

春 香　来此已是花园门首，请小姐进去。

　　　［杜丽娘、春香进花园，音乐中对白。

$\frac{4}{4}$ 5 - - 6 1 | 2 . 3 2 1 6 1 6 5 0 6 5 6 3 5 | 6 - 6 5 6 |

1 2 1 6 . 1 6 5 | 3 . 5 6 1 6 5 3 2 - | 3 . 2 3 5 2 3 2 1 6 5 6 1 2 . 3 |

1 1 2 6 1 5 3 . 5 | 6 . 1 2 3 1 6 - | 3 6 5 5 6 1 6 1 6 5 6 5 |

3 3 2 3 5 2 - | 3 . 3 2 3 1 6 . 1 2 3 | 1 . 2 6 5 3 . 5 |

2 . 3 1 2 1 6 - | 5 . 6 1 2 1 6 - ‖

杜丽娘　进得园来,你看画廊金粉半零星。

春　香　这是金鱼池。

杜丽娘　池馆苍苔一片青。

春　香　踏草怕泥新绣袜,惜花疼煞小金铃。

杜丽娘　春香。

春　香　小姐。

杜丽娘　不到园林,怎知春色如许!

春　香　便是。

（扎多）

杜丽娘【皂罗袍】卅 5 6 1 - | $\frac{4}{4}$ 1 - 5 . 6 2 2 1 | 6 - 1 -
（唱）原来　　　　　　姹　　紫

2 1 2 3 2 2 1 2 3 | 5 . 6 2 2 1 6 - | 6 1 6 5 3 2 1 1 1 |
嫣红　开　遍,　　　　似　这　般　都

2 3 1 6 1 2 . 6 | 5 . 1 6 5 1 2 3 | 3 3 5 6 6 1 6 6 5 |
付　与　断　　　　并　　颓

3 5 6 5 3 2 2 | 3 . 5 6 5 3 2 2 1 6 5 1 2 |
垣。　良　辰　美　　　　　景

第三章 遂昌昆曲十番的曲目与曲牌

$6 \cdot \underline{1} \ \underline{3\ 2\ 5} \ \underline{5\ 6} \ \underline{5\ 6\ 5\ 5} \ | \ 3 \cdot \underline{2} \ \underline{1\ 6\ 1\ 2} \ | \ \underline{3 \cdot 2} \ \underline{5 \cdot 6} \ \underline{5 \cdot \dot{1}} \ \underline{6\ 5\ 3\ 2\ 1} \ |$
奈 何　　　　 天，便 赏　心 乐　　 事

$\underline{6 \cdot \dot{1}} \ \underline{2\ 3} \ \underline{1\ 2\ 2\ 1} \ \underline{6\ 5\ 6} \ | \ \underline{5 \cdot 6} \ \underline{1\ 6} \ - \ | \ \underline{5} \ \underline{5\ 6} \ \underline{1\ 2} \ \underline{6\ 1\ 5} \ |$
谁 家　　　 院？　　朝 飞　 暮

$3 \cdot \underline{5} \ 6 \ - \ | \ \underline{6 \cdot \dot{1}} \ \underline{2\ 3} \ \underline{1 \cdot 2} \ \underline{3\ 5} \ \underline{6\ 5\ 3\ 2} \ | \ \underline{1\ 2\ 2\ 1} \ 6 \ - \ |$
卷， 云 霞　　　 翠　　 轩，

$\underline{5\ 3} \ \underline{5\ 6} \ \underline{5\ 5\ 6} \ | \ \underline{1 \cdot 2} \ \underline{6\ 5\ 3} \ - \ | \ \underline{2\ 2} \ \underline{2\ 3} \ \underline{2\ 3\ 1} \ |$
雨 丝 风　 片，　 烟 波　 画

$6 \ \underline{5\ 6\ 5\ 3} \ \underline{2\ 2\ 3\ 0\ 5\ 6} \ | \ \underline{\dot{1} \cdot \dot{2}} \ \underline{2\ 1\ 6\ 5\ 0\ 6\ 5\ 3\ 2\ 1} \ |$
船，锦　 屏 人 忒 看　　 的　 这

$\underline{6\ 1} \ \underline{2\ 3} \ \underline{1\ 2\ 2\ 1} \ \underline{6\ 5} \ | \ \underline{5 \cdot 6} \ \underline{2\ 1} \ 6 \ \underline{5}^\vee \ \overset{6}{\underline{2\ 3\ 2}} \ | \ \underline{1\ 2\ 2\ 1} \ 6 \ - \ |$
韶 光　　 残。　 遍 青 山

（春香夹白：小姐，这是青山，那是杜鹃花。）

$\underline{6\ 5} \ \underline{6\ 5\ 6} \ \underline{0\ 1\ 6} \ | \ \underline{1\ 6\ 5\ 3\ 2} \ \underline{1\ 2\ 1} \ | \ \underline{1 \cdot 6\ 5\ 3} \cdot 2 \ |$
啼 红 了　　 杜　 鹃，　 那 荼

$3 \ \underline{5 \cdot \dot{1}} \ \underline{6\ 5} \ | \ \underline{3 \cdot 2} \ \underline{3\ 2\ 3\ 0\ 3\ 2\ 2} \ \underline{2\ 3\ 2\ 3} \ |$
蘼 外　 烟 丝

（春香夹白：这是荼蘼架。）

$\underline{5 \cdot 6} \ \underline{6\ 5\ 3\ 2 \cdot 3} \ \underline{3\ 2\ 1} \ | \ \overset{\vee}{6} \cdot \underline{2\ 1\ 6\ 1\ 2} \ | \ \underline{1 \cdot 2} \ \underline{1\ 6\ 5\ 3} \ \underline{3\ \dot{1}} \ \underline{5\ 5} \ |$
醉　　　　 软。那 牡 丹 虽　 好，它 春 归

（春香夹白：是花都开了，牡丹还早哩。）

$\underline{3\ 5\ 6} \ \underline{\dot{1} \cdot \dot{2}} \ \underline{2\ 1\ 6} \ \underline{5\ 6\ 5} \ | \ \underline{3 \cdot 5} \ \underline{3 \cdot 2} \ \underline{3\ 5\ 6} \ | \ \underline{6\ \dot{1}} \ \underline{6\ 6\ 5} \ \underline{3 \cdot 5} \ \underline{6\ 5} \ \underline{3\ 2\ 3} \ |$
怎 占　 的　　 先。　 闲　　 凝

$\overset{\frown}{2165}\ \overset{\frown}{123}\ -\ |\ \overset{\frown}{3\tilde{6}5}\cdot\overset{\frown}{65656}\ |\ \overset{\frown}{\dot{1}\cdot 2}\ \overset{\frown}{65}\ \overset{\frown}{1612}\ \overset{\frown}{325}\ |$

晒， 　　　生 生　 燕　 语　 明

（春香夹白：小姐，你听莺燕叫得好听呀。）

$\overset{\frown}{56\dot{1}}\ \overset{\frown}{332}\ \overset{\frown}{1233}\cdot\overset{\frown}{21}\ |\ \overset{\frown}{6\cdot 1}\ \overset{\frown}{505}\ \overset{\frown}{61}\ |\ \overset{\frown}{2\cdot 3}\ \overset{\frown}{2\overset{\vee}{1}\cdot 2}\ |$

　　　　　　如　　剪，听呖　呖莺　声

$\overset{\frown}{3^{\frac{5}{7}}21}\ \overset{\frown}{123}\ \overset{\frown}{21\overset{\vee}{6}}\ |\ \overset{\frown}{5\overset{\frown}{66}(23}\ \overset{\frown}{216}\ |\ 5\ -\ \overset{\frown}{\hat{6}}\ -\)\ \|$

溜 的　　　　　　　圆。

春　香　小姐，这园子着实观之不足。

杜丽娘　提它怎么……

春　香　留此余兴，明日再来耍子罢。

杜丽娘　有理。

[尾声] $\frac{2}{4}$ （扎）
$0\ 5\ |\ \overset{\frown}{65}\ |\ \overset{\frown}{1\ 1\ 6}\ |\ \overset{\frown}{2121}\ |\ \overset{\frown}{\dot{6}\cdot \overset{\vee}{1}}\ \overset{\frown}{6\dot{1}}\ |\ \overset{\frown}{2\dot{1}}\ \overset{\frown}{6\dot{1}}\ |$

　　　（唱）观 之 不 足 由 它　缱，便 赏　遍 了 十 二

$\overset{\frown}{5\ 6\overset{\vee}{0}\ \overset{\frown}{23}}\ |\ \overset{\frown}{216}\ \overset{\frown}{123}\ |\ \overset{\frown}{235}\ |\ \overset{\frown}{2\cdot 3\overset{\vee}{2}}\ |\ \overset{\frown}{1\ 5\ 1\ 6}\ |$

亭 台 是 枉　　然，　　　倒　不 如

$\frac{4}{4}\ \overset{\frown}{5^{\frac{6}{7}}353212}\ |\ \overset{\frown}{3\cdot 5\ 6653\ 2}\ |\ \overset{\frown}{1221}\ \overset{\frown}{6\cdot \dot{5}}\ |$

兴 尽　　　回　　家

$\overset{\frown}{6\ 1^{\frac{2}{7}}6615}\ |\ \overset{\frown}{3\cdot 2\ 1\cdot 16}\ |\ \overset{\frown}{廿\ 5\ 3\tilde{5}6}\ -\ \|$

闲 过　　　　　　遣。

（杜丽娘、春香下）

第三章　遂昌昆曲十番的曲目与曲牌

《牡丹亭·游园》是昆曲剧目《牡丹亭》中的第一场。《牡丹亭·游园》套曲在遂昌昆曲十番中占有突出地位，这与《牡丹亭》出自我国明代著名戏剧家汤显祖之手不无关系。汤显祖在遂昌任知县期间对昆曲音乐的扶持，积极推动当地人民演奏、演唱昆曲。古往今来遂昌昆曲十番是遂昌民间艺术中保留、传承最为完整的艺术形式之一。不用说其发源地，就是县城或偏僻的山乡，都有着它的演奏人才和传承不息的队伍。演奏者大多能演奏全套的《十番》曲，特别是《牡丹亭·游园》套曲，演奏分外熟练，常让欣赏者驻足观赏，流连忘返。《牡丹亭·游园》具有以下几个特征。

（一）民间器乐和昆曲的交流融合

在《牡丹亭·游园》套曲的发展过程中，虽然呈现了民间器乐的特点，又由于昆曲属于戏曲音乐，形成了独具风格的器乐曲。它的艺术表现力没有受到某一种形态的局限，而在艺术的表演中创造出卓越的演奏技巧，不断丰富着作品的艺术内涵。

《牡丹亭·游园》的套曲，以昆曲曲牌《步步娇》《醉扶归》《皂罗袍》《好姐姐》为组合。这种基本沿着昆曲传统的联套方式，突显了昆曲的艺术性，感情的表达也与昆曲、昆腔的艺术方法一样显得深切而细腻。如在音乐的运动中，昆曲一般节奏较缓，《牡丹亭·游园》套曲大多以中板或中速进行，这是民间器乐吸收融化了昆曲演奏和音乐节奏特色的结果。《牡丹亭·游园》启调以散板的形式出现在乐曲之首，就是运用了昆腔、昆剧启唱的方法，从演唱转为演奏的形式，形成具有昆曲艺术特点的技艺特点。《牡丹亭·游园》是民间器乐与昆曲艺术交流融合后的产物，是戏曲音乐演奏形式的优秀代表作，它所塑造的昆曲艺术形象生动鲜活，极富感染力。自古以来的艺人为这支名曲做出了巨大的历史贡献。

（二）乐器操作与艺术表现独特

《牡丹亭·游园》套曲的演奏与《十番》其他曲目的形式相似，乐器的结构也基本相同。乐器操作有如下规定：

笛：筒音作"5"音，第三孔为 D。
提琴：定弦为 5—1；其他拉弦乐器定弦为 1—5。
梅管：筒音定为"5"音。
三弦：定音为 5—1—5。

除上述乐器外，演奏还加入笙、双清、扁鼓、檀板、九云锣等乐器。在艺术表现方面，以丝弦为主演奏的称为"女子十番"，加入锣鼓的称为"武十番"。20 世纪 30 年代，遂昌县石练镇的石坑口、柳方村分别由 16 岁至 25 岁、11 岁至 16 岁的姑娘少女组成的大班、小班演奏队伍演奏。姑娘身穿绸缎旗袍，少女剪短发，身着白衣青裙，秀丽清新的气质，亮丽优美的《牡丹亭·游园》套曲，让人们惊喜不已，此传统形式一直保留至今。

（三）套曲演奏技巧稳定发展

当地有不少优秀的民族乐器演奏艺人，通过互相切磋技艺，吸收彼此的艺术特长，使《牡丹亭·游园》套曲中的每一支曲牌甚至是第一个片段的艺术技巧均得以充分发挥，形成了风格一致、技巧一致、独树一帜的地方器乐曲。《牡丹亭·游园》套曲流利的色彩、别具一格的演奏表现力，在和谐的技艺交流氛围下稳定发展。

据民间艺人说，在《牡丹亭·游园》套曲的传艺历史上，先生们对每一支曲牌的技法都很用心，教徒弟、学生总是要求至每一个乐节的艺术效果，长此以往，培育了一代又一代优秀的继承者，这是先人们的宝贵精神财富，也是后来人的传家宝。

（四）昆曲唱腔音乐的器乐演化

在欣赏《牡丹亭·游园》套曲的演奏中，容易感觉到音乐的性能已经从昆曲的唱腔音乐演化为名副其实的器乐曲了。昆曲有演奏、演唱的曲牌，这如同昆腔、昆剧的唱腔曲牌和文武场曲牌有分工和作用的不同。在昆腔、昆剧中，以演奏形式出现的往往是文武场曲牌，昆曲的表现方法也是如此。《牡丹亭·游园》中的套曲，无论是《步步娇》或是《皂罗袍》等均为唱腔曲牌，但在艺人们的演奏表现中，已经十分明显地将昆曲唱腔音乐器乐化了。从演奏的节奏、节拍和轻重、快慢等色彩上的明显器乐演化

表现来说,挂上"十番"全器乐曲之名理所当然,它不因为有浓郁的昆曲音乐特性而影响民间器乐艺术形态的底蕴。民间器乐有结构、旋法、演奏、手法等方面较规整且传统的表现,将昆曲唱腔音乐进行器乐演化,是民间器乐艺术个性化的必然选择。

当每一支曲牌以一段体的乐曲形式或似有二段体的曲式出现时,如第一支与第二支曲牌,传统的昆曲音乐色彩一点也没有丢失,又形成比较稳定的以器乐技巧构成基本范型的乐曲,使昆曲音乐演化到一个更高和更综合的艺术层面。通过艺术演化程式的转变,我们还可以探索到《牡丹亭·游园》套曲活动形成的历史踪迹。

从《牡丹亭·游园》套曲的欣赏中证明:它和《十番》的各种套曲形式在民间器乐曲的实践活动中,保持着器乐艺术实体表象的质感形态。它是为了人们音乐文化和民俗活动的实际需要,在民间器乐和昆曲的交流融合,经过乐器规范操作和艺术表现,以套曲演奏技巧的稳定步伐,并以昆曲唱腔音乐的器乐演化进程,完成了几百年的历史使命,同时,这也能使其在更远更宽的路程上继续发挥它的现实作用和历史价值。

《牡丹亭·游园》演出剧照

(五) 从《牡丹亭·游园》窥探遂昌昆曲十番结构之谜

1. 器乐《牡丹亭》音乐历史沿革

流行于遂昌各地的昆曲十番器乐曲的基本特征大体是一致的,即由昆剧音乐为主构成曲体的鲜明风格,还具有曲牌连接的套路和冠以昆剧名剧为其曲段名称的悠久经历。其间,不同的状况是各地套用的曲牌数有多与少的区别,有的地方的"十番"拥有93支曲牌,有的地方只有20多支曲牌。拥有多数曲牌构成的"十番"器乐曲队以明代大戏剧家汤显祖的"四梦"为其曲段名称外,还以其他昆剧名剧如《长生殿》《烂柯山》《琵琶记》《西厢记》《火焰山》《浣纱记》《折桂记》等为其曲段名称。这就形成遂昌各地的昆曲"十番"器乐曲具有构成音乐的共同体——均有汤显祖的"四梦"为其曲段名并逐步统一的音乐现象。就是93支曲牌组成的由汤显祖的"四梦"和其他昆剧名剧为曲段名的11个名剧中,冠以《牡丹亭》各曲段名的曲牌数就有32支。《牡丹亭》与其他名剧的比例为1∶10,而《牡丹亭》一个名剧为曲段史的曲牌却拥有整套十番器乐曲全部曲牌数的三分之一之多,足见《牡丹亭》乐段在昆曲十番器乐曲中的分量。

从上述客观存在的音乐现象中,可以引发人们这样的思考:《牡丹亭》乐段是遂昌各地昆曲十番器乐曲的主体部分,其音乐主体又与昆剧音乐挂钩,而民间还有该器乐曲与汤显祖在遂昌任知县期间崇尚、推动昆曲传播的传说,那么昆曲十番器乐曲的《牡丹亭》乐段是遂昌昆曲"十番"器乐曲的核心和主题。无论是从各地早先时候手抄本的记录,还是从口授心传的方式传承到今天的演奏内容,都十分清楚地说明了《牡丹亭》乐段在遂昌昆曲十番器乐曲中的地位与作用。

既然《牡丹亭》乐段在遂昌昆曲十番器乐曲中具有举足轻重的分量,具有解开遂昌昆曲十番曲音乐整体结构之谜的力量,不妨从《牡丹亭》的音乐历史沿革开始考查与探索,亦即从《牡丹亭》名剧自诞生后所有音乐的历史沿革进行分析与探讨。

《牡丹亭》是汤显祖于明万历二十六年(1598)完成的,也是继《紫钗

记》剧目之后的第二个名剧。汤显祖于明万历二十一年任遂昌知县,万历二十六年弃官回江西故乡——临川。《牡丹亭》可能在遂昌期间就进行写作,完稿于家乡。而该名剧初始启用的音乐是明代"四大声腔"之一的"海盐腔",而且汤显祖的四部分剧起始的音乐均采用"海盐腔",这与汤显祖长期掌握并熟悉"海盐腔"有着很大的关系,他在《宜黄县戏神清源师庙记》有说明:"此道有南北,南则昆山,之次为海盐,吴浙音也;其体局静好,以拍为之序。江以西为弋阳,其节以鼓,其调喧。至嘉靖而弋阳之调绝,变为乐平,为徽、青阳。我宜黄谭大司马纶闻而恶之;自喜得治兵于浙,以浙人归教其乡子弟,能为海盐声。"[1]由此看出汤显祖对"海盐腔"的喜爱。《牡丹亭》开始阶段用的是"海盐腔",不是昆剧音乐,也不是汤显祖故乡当时流行的"弋阳腔"。但是,从明万历年间中期开始到清乾隆年间,江苏各地演唱、演奏昆曲的清曲家结社的习曲、唱曲风气延续不断,对南方的昆曲影响很大。尤其是从明天启年间到清康熙末的百余年间,是昆剧音乐不断走向兴旺的年代。《牡丹亭》剧目在这期间才被昆剧戏曲班社以昆曲音乐的形式搬上舞台,而汤显祖已卒于明天启之前的万历四十四年(1616)。

从上述资料可以说明:(1)从明万历年间中期开始至清乾隆年代,以江苏为中心的清曲家结社习曲、唱曲的昆曲会对南方尤其浙江的影响甚广,汤显祖在遂昌任知县期间推广习曲、唱曲的传说是极有可能的。(2)汤显祖的《牡丹亭》用的是"海盐腔",而非昆剧音乐。遂昌昆曲十番器乐曲的《牡丹亭》乐段直接与《牡丹亭》名剧初始所有昆剧音乐是没有联系的。倘若按遂昌民间有关汤显祖弃官归故里,遂昌民众经常到临川拜望并抄录"四梦"的传说,推断出自明末开始遂昌习曲、唱曲昆剧音乐并与《牡丹亭》等名剧相关联是可能的。

2.《牡丹亭》乐段音乐构成元素的分析

遂昌传承昆曲十番器乐曲的前辈们,经过世世代代的艺术积累,给我

[1] 明·汤显祖.汤显祖诗文集(下册)[C].徐朔方,笺校.上海:上海古籍出版社,1982:1127.

们留下了珍贵的音乐遗产。现代的民间艺人,继承祖辈艺人的精神,将遂昌昆曲十番器乐曲的演奏统一于其的音乐风格和特性之中,构成了整个曲体浓厚的昆剧音乐气息。另一方面,我们也应该认识到作为器乐的音乐文化遗产,除以昆剧音乐为主外,还有哪些重要的音乐元素以传统的程式注入这不朽之作当中,形成了多层次结构的音乐形式。要认识这个问题,也从遂昌昆曲十番器乐曲的《牡丹亭》乐段组成的音乐元素入手,因为它能成为该器乐曲音乐代表性表现内容和形式的基本线索。

(1) 曲牌结构的比较

遂昌昆曲十番器乐曲《牡丹亭》乐段中的"游园"由曲牌【步步娇】【醉扶归】【皂罗袍】【好姐姐】组成。《牡丹亭》昆剧的"惊梦"由曲牌【绕地游】【步步娇】【醉扶归】【皂罗袍】【好姐姐】组成。两者相较,曲段名与场次名不同,曲牌大体相同。

遂昌昆曲十番器乐曲《牡丹亭》的"闺塾"由【一江风】一支曲牌构成。《牡丹亭》昆剧的"闺塾"折由曲牌【绕地游】【掉角儿】【前腔】【尾声】构成。器乐曲和昆剧之间的其他片段(场)的曲牌结构也与上述情况相当。

(2) 曲例的比较分析

从遂昌昆曲"十番"器乐曲《牡丹亭》片段和昆剧场次中共同拥有的曲牌《皂罗袍》来比较分析,可以清晰地厘清出两者之间的关系。通过两者之间的对比分析,它们的旋律发展线索清楚,句式表现的时间和空间基本相同,描摹的音乐情感和作用呈现一致;编织的音乐锦段所塑造的艺术形象,传达的人文意境,浓郁的艺术韵味,激扬的审美情趣都表现了高度的统一性。另从两者之间的其他曲牌如遂昌昆曲十番器乐曲的【小梁州】【醉扶归】【前隆】【尾声】等也都与昆剧曲牌的【梁州第七】【醉扶归】【前腔】【尾声】在调式结构、调空、旋律发展及音乐表现的形式等方面十分相似,仅仅在曲段名和场次(折)名和曲牌的某些定名不尽相同而已。

(3) 多重元素构成的音乐表现

这里仅指遂昌昆曲十番器乐曲。该器乐曲在萌芽、形成、发展、成

熟的衍变进程中,撷取了器乐艺术和其他艺术有益的音乐元素,在讲究昆剧音乐风格的前提下,将经过精心提炼并经过艺术实践的其他音乐元素和谐地结合在一起。若不细心洞察、分析,就难以辨别这些依附在昆曲当中的多种音乐元素,其各种音乐的表现有以下几个方式:其一,是"正昆"与"草昆"相结合,从前期的曲牌对比和十番器乐曲的许多曲牌中容易观察它的"正昆"特点,所谓"正昆"即是昆曲,其乐曲曲牌格律严谨,曲调细腻婉约,音乐结构匀称。但它还有"草昆"的特点,所谓"草昆"即有昆腔折剧片段不讲究曲牌格律和音乐结构匀称的特征,民间的一些习曲、习唱昆腔的"急曲"形式或群歌齐奏形式中往往有所表现,从前面曲牌的比较中可以看到这方面的内容,何况任何曲牌体制的民间音乐都具有规律性的表现形式。其二,是与各地十番器乐曲相类似的特征乐句。如与遂昌昆曲十番器乐曲当中的赞美的各地名曲中的特征乐句相仿,称之为特征乐句,即在乐曲进行中多次再现并具有一定表现作用的乐句。

除这些元素外,在遂昌昆曲十番器乐曲的曲牌名中,还有部分曲牌沿用了高腔等声腔剧种的曲牌名。这可能与元明时期流行于松阳和明清时期流行于衢州的高腔有一定关系。综上所述,遂昌昆曲十番器乐曲的音乐结构是以"正昆"音乐为主轴的曲体并包含了"草昆"音乐的特征。

第二节 遂昌昆曲十番的曲牌

一、遂昌昆曲十番的代表曲牌

流行于各地的"十番"乐曲,都保留有地域文化特征,保持着相对稳定性。各种曲牌的联缀演奏,在艺术的实践活动中又培养了各地人们的欣赏习惯。尽管存在着不尽相同的文化生活习俗或宗教观念,地域性的

生产生活方式、文化艺术方式、心理习惯或对艺术的褒贬,其艺术形态的独特繁衍和生存发展的力量终不会撼动它独具特色的艺术表现形式和与之相辉映的艺术活动。从"十番"曲牌吸收利用的内容来说,大多是比较古老的曲牌。传承几百年,仍长久保持惯性和动力,在民众中保持着强大的艺术吸引力,表现出极其强烈的艺术生命力。

尽管一些曲牌的名称或其艺术历史,在现代的文化思潮的冲击下逐渐被人们淡忘,但要想使我国优秀文化艺术之脉继续搏动,还应该在我们这代人的不懈努力与探索中,积极挖掘出这些有益于民族发展的文化艺术之"根",让这些优秀的传统民族民间文化艺术重现光彩,彪炳万代。当然,对"十番"器乐曲牌的渊源问题的解决绝非易事,只能从少有的史籍记载中,略微探出它的蛛丝马迹。此处以遂昌昆曲十番演奏主要剧目的曲牌为侧重点,从这些曲牌的源头探寻全乐曲的曲牌结构面貌及其历史的原形。

《牡丹亭·游园》包含了【步步娇】【醉扶归】【皂罗袍】【好姐姐】四支曲牌。其中【步步娇】出自《旧编南九宫谱》;【醉扶归】属南北曲牌;【皂罗袍】与【好姐姐】都属于昆曲曲牌。

《牡丹亭·拾画》由曲牌【锦缠道】【石榴花】组成,均属于昆曲曲牌音乐。其中【石榴花】见《太和正音谱》,【锦缠道】见《昆曲八声甘州》《昆曲金缠道〈锦缠道〉》。

《紫钗记·折柳》由【寄生草】【么篇】二支曲牌组合而成。其中【寄生草】出自于北曲《仙吕宫》,为昆曲《紫钗记》曲牌。明代至明末清初时,该曲牌在"大堂花鼓"的器乐演奏活动中为常用曲牌。此曲牌在明代万历年间的《编南九宫谱》、沈璟的《南九宫谱》和《太和正音谱》中都有收录。【么篇】属北曲曲牌,见著于《成堂曲牌》,该曲牌常在昆曲和高腔中使用。

第三章 遂昌昆曲十番的曲目与曲牌

谱例2 【寄生草】选自《紫钗记·折柳》

寄生草

折柳

怕奏阳关曲生寒渭水都是江

干桃叶凌波渡汀洲草碧粘云

渍这河桥柳色迎风䜣织腰倩

作缯人绿可笑他自家飞絮浑

难住

谱例3 【么篇】选自《紫钗记·折柳》

【么篇】倒凤心无阻，交鸳画不如，余寓宛转春无数，花心愿乱魂难驻，阳台畔云云何处起来惊袖欹，分飞问芳卿为谁断送春归去。

《南柯记·花报瑶台》由【脱布衫】【梁州】曲牌联缀而成,二者均属传统曲牌。其中【脱布衫】见著于《太和正音谱》,【小梁州】见著于《旧编南九宫谱》。

《邯郸记·扫花》由【赏花时】【么篇】两支曲牌联缀而成。其中【赏花时】属南北曲合套时期的曲牌,元人沈和《潇湘八景》中运用了此曲牌。

谱例4 【赏花时】选自《邯郸记·扫花》

谱例 5 【么篇】选自《邯郸记·扫花》

《南柯记·瑶台》中的曲牌【鸟夜啼】以及《思凡·小尼姑下山》中的曲牌【小工】【转调】,属民间昆曲曲调。而《思凡》中的【山坡羊】曲牌属传统曲牌,见著于《旧编南九宫谱》。

另有《数花》中的曲牌【大红袍】属民间器乐曲牌名,也是以昆曲音乐形式保留在民间的器乐曲中。

谱例 6　【大红袍】选自《数花》

楊飄蕩映垂楊飄蕩小天桃三

月如浪贐劉郎贐院郎仿佛仙

鄉總不似牡丹富貴端合號花

王多子石榴做作端陽菖蒲艾

同歡賞噯愛荷花在青泥之上

好似洛水神悠楊過匕夕氣候

第三章 遂昌昆曲十番的曲目与曲牌

新涼近水芙蓉淡林濃糙金風

爽個個要折得蟾宮丹桂香滿

城風雨近重陽把黃菊開傅當

冬月簫疏難簋花開賬雪滿寒

江邊讓臘梅尚

总之,遂昌昆曲十番所用曲牌历史悠远、来源丰富,既有传统的民族民间器乐曲牌和昆曲曲牌,也有高腔曲牌和南北曲曲牌。说明这些曲牌已经流传了相当长的时间,包括明代以前的南北曲的曲牌体系均有遗存。

二、遂昌昆曲十番的曲牌表现

(一) 各种"十番"的曲牌表现

在明清两代,浙江高腔和昆腔声腔非常兴旺发达。昆腔与高腔在音乐结构上,从初期至以后的很长一段历史时期都采取了曲牌联缀体制。它反映在戏曲声腔的剧种唱腔方面,同时也反映在民间的器乐演奏或演唱昆曲的各种活动之中。昆曲以"清曲"的演奏形态,很适应当时文人雅士的审美要求。于是在城镇或乡间的很长一段时间内,以"清曲"为标志的民间集社形式及其民间艺人所演奏的昆曲音乐成为文人雅士和地方绅士们共同扶持的音乐形式,并得以推荐参与到民间昆曲艺术活动中来。各地人们的眼光和欣赏习惯似乎保持着相应的统一性,对这种组织形式和演奏昆曲音乐的艺术形态保持客观且普通的思想认识和审美意识,公认演奏昆曲或演唱昆曲是艺术活动中一件高雅的事情。

另一方面,从明代开始历经清代、民国到中华人民共和国这么长的历史时期,民间的集社组织演奏的器乐曲内容,为适应各地民众的需要,对昆曲音乐做了一系列的增加或删减。所谓增加是以严格遵照不同的昆曲曲牌体的联缀方法或以昆剧的剧中所用的曲牌联缀形式,强化了昆曲音乐演奏的艺术性。所谓删减则向民间音乐通俗化的方向发展,以当时民间演奏并流传的以宋代词牌、唐以后流行的歌舞曲以及大量的元明以来流行的南北曲曲牌为器乐曲的内容形式。于是,各种民间集社或演奏团体形成了组织形式类似、演奏(或演唱)内容并不很一致的社会音乐文化现象,以昆曲"清曲"一统的器乐集社团体虽没有发生根本性的变化,但各种表现形式已经发生了根本性的变化,有的坚持以"清曲"演奏昆曲,

有的以当地流行的戏曲音乐为主要内容,有的以南北曲曲牌为演奏内容,有的采用了唐代以来的歌舞曲及以宋代词牌为主,还有的索性以当地流行民间器乐曲任意运用南腔北调的内容,形成了器乐演奏内容百花竞放、争奇斗艳的景观,这是音乐文化保持良好传承方式的生动历史画面,是民间器乐延续千百年持久不衰的历史根源,是民族民间音乐长期生存发展的源泉。

从明清以来民间器乐曲的繁荣,从民间器乐集社所演奏器乐内容与形式的变化,从以曲牌联缀体制的演奏方式,可以看到早时虽在内容形式上有了根本性的分化,但在整体上沿着曲牌体制的形态却依然如故。从遂昌《十番》演奏的昆曲曲牌以及浙江各地演奏的曲牌,都可以充分体现曲牌联缀的情形,从中可以探索古代各种民间集社演奏不同时期流行的器乐曲的情况。

明代的"十番鼓"与"十番锣鼓"中有一个鼓段的乐曲,如《一封书》《百花园》都穿插以【快鼓段】。有两个鼓段的乐曲,如《满庭芳》《雁儿落》《青鸾舞》等,先插【慢鼓段】或【中鼓段】,后穿插【快鼓段】。有三个鼓段的乐曲,如《甘州歌》《喜渔灯》,则顺次穿插以【慢鼓段】【中鼓段】和【快鼓段】。还有散曲组成的曲牌体,如【酸仙戏】【山坡羊】【梅梢月】【柳摇金】【凝瑞草】【浪淘沙】等。

"十番锣鼓"的曲牌有【下西风】【翠凤毛】【万花灯】等。其中的笙吹锣鼓有【寿亭候】等曲牌。番粗细锣鼓有【香袋】【十八拍】等曲牌。清锣鼓有【近锣】【十八六四二】等曲牌。

从古代清传至当代的浙江各地的"十番"器乐曲,也都由各种曲牌联缀而成。譬如,松阳的"十番"由【起马条】【乙字锣】【加官锣】【七记头】【五记头】【三记头】【煞尾锣】【三吉昌】【红绣鞋】【路林】【小书番】【采茶条】【翠花园】【路林】【大岭头】【堂二别妻】【扬州八打】【大书番】【浪子踢球】等曲牌与锣鼓调综合而成。

象山、江山、长兴等地的"十番"仅以同名一曲牌进行反复演奏。

宁波的"十番"由【头段】【二段】两支曲牌组成。

宁海的"粗十番"由【乱锣】【火炮】【五花锣】【泣颜回】【火炮】【乱锣】【大转头】【将军令】【滚板】【大转头】【领板】【夺魁】【五花锣】【清江引】【乱锣】等曲牌与锣鼓调组合而成。

嵊州的"十番"由【引子】【桂枝香】【朝天子】【风旋柳絮】【黄龙滚】【尾声】等曲牌组成。

新昌的"清十番"由【引子】【尾犯序】【刮古令】【玉芙蓉】【朝天子】【尾声】等曲牌组成。

桐庐的"文十番"由【水浸】【水涌】【前千秋】【后千秋】【前花园】【后花园】【前桃牢】【后桃牢】【前雪花】【后雪花】【前剪花】【后剪花】【前罗花】【后罗花】【望乡台】【一条龙】【骑马调】【游花园】【朝天子】【金毛狮子】等曲牌与锣鼓调组合而成。

遂昌的昆曲十番《牡丹亭·游园》由【引子】【步步娇】（见谱例7）、【醉扶归】（见谱例8）、【皂罗袍】（见谱例9）、【好姐姐】（见谱例10）、【尾声】等曲牌组成。

谱例7 【步步娇】选自《牡丹亭·游园》

谱例8 【醉扶归】选自《牡丹亭·游园》

醉扶归

游园（二）

尔道翠生生出落的裙衫儿茜

艳晶晶花簪八宝填 可知我常

一生儿爱好似天然 恰三春好

处无人见不提防沉鱼落雁鸟

惊喧则怕的羞花闭月花愁颤

谱例9 【皂罗袍】选自《牡丹亭·游园》

【皂罗袍】

原来姹紫嫣红开遍，似这般都付与断井颓垣。良辰美景奈何天，赏心乐事谁家院。朝飞暮卷，云霞翠轩，雨丝风片，烟波画船。锦屏人忒看的这韶光贱。

谱例10 【好姐姐】选自《牡丹亭·游园》

从明代的"十番鼓""十番锣鼓"到从古代流传至当代浙江各地的"十番"器乐曲,它们各种曲牌的名称或联缀数量有所不同,如有的地方仅有"十番"一支曲牌,有的则是几支、十多支或更多的曲牌联套,但它们都采取了曲牌联奏的形式,说明了一个省的不同地区有不同的地方民间音乐构成的"十番"器乐曲,"十番"器乐的每一个品种都是以地方的民间音乐语汇为基础,都带有各地浓郁的乡土性,是地地道道的地方民间器乐曲。沿着古代的艺术足迹,沿革了传统的民间集社和演奏内容,这些"十番"器乐曲呈现出各自的特色,丰富多彩地展现了各品种的表现形式。

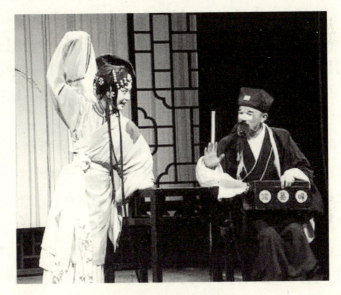

《艳云亭·痴诉》演出剧照

(二) 遂昌昆曲十番常用曲牌

遂昌昆曲十番也有多姿多彩的表现形式,罗兆荣在《遂昌昆曲十番》一书中有记载说《响遏行云》传谱中收录了 93 支曲牌,《白雪阳春》中记录了 22 支曲牌,《柳村抄本》中至少有 104 支曲牌。由此可见遂昌昆曲十番曲牌之丰富。常用曲牌有【引子】【步步娇】【醉扶归】【皂罗袍】【好姐姐】【寄生草】【么篇】【解三醒】【前腔】【大红袍】【赏花时】【红绣鞋】【迎仙客】【石榴花】【斗鹌鹑】【上小楼】【锦缠道】【喜迁莺】【出队子】【滴溜子】【双声子】【水仙子】【脱布衫】【小梁州】【梁州第七】【牧羊关】【乌夜

啼】【山坡羊】【山桃红】【鲍老催】【绵搭絮】【尾声】【点绛唇】【混江龙】【油葫芦】【天下乐】【哪吒令】【鹊踏枝】【赚尾】【诵子】【转调第一】【转调第二】【八声甘州】【醉中天】【后庭花煞】【懒画眉】【一江凤】【小十面】【二郎神】【滚绣球】【叨叨令】【白鹤子】【快活三】【鲍老儿】【清江引】【古鲍老】【柳青娘】【道和】【煞尾】【新水令】【十二红】【排歌】【念奴娇序】【采莲歌】【古轮转台】【应时明近】【武陵花】【沽美酒】【太师引】【赚】【江头金桂】【吕仙大红袍】【香雪灯】【风吹荷叶煞】【雁儿落】【金二字令】【尾犯序】【桂子香】【梁州序】【好事近】【江儿水】【千秋岁】（又名【石榴花】）【集贤宾】【啼莺序】【簇御林】【琴曲户】【折桂枝】【朝元歌】【六幺令】【紫花序】【收江南】【柳营曲】【小沙门】【圣药王】【调笑令】【金字令】【玉芙蓉】【一枝花】【四块玉】【骂玉郎】【哭皇天】【隔尾】【节节高】【醉花荫】【画眉序】【刮地风】【滴滴金】【转调货郎儿】【二转】【三转】【四转】【南吕一枝花】【尾犯令】等。

 这些曲牌既可单独演奏（唱），也可以联缀成套。譬如作品《牡丹亭·游园》由【引子】【步步娇】【醉扶归】【皂罗袍】【好姐姐】以及【尾声】组成；《牡丹亭·冥判》由【点绛唇】【混江龙】【油葫芦】【天下乐】【哪吒令】【鹊踏枝】【寄生草】【赚尾】组成；《牡丹亭·惊梦》由【山坡羊】【山桃红】【鲍老催】【双声子】【山桃红】【绵搭絮】【尾声】组成；《牡丹亭·拾画》由【引子】【好事近】【锦缠道】【千秋岁】【尾声】组成；《南柯记·瑶台》由【一枝花】【梁州第七】【牧羊关】【四块玉】【骂玉郎】【哭皇天】【隔尾】【乌夜啼】以及【煞尾】九支曲牌联缀而成；《思凡·小尼姑下山》由【诵子】【山坡羊】【转调第一】【转调第二】【哭皇天】【香雪灯】【风吹荷叶煞】以及【尾声】组成；《艳云亭·痴诉》由【六幺令】【前腔】【斗鹌鹑】【紫花序】【柳营曲】【小沙门】【圣药王】【调笑令】【煞尾】组成；《长生殿·絮阁》由【醉花荫】【画眉序】【喜迁莺】【画眉序】【出队子】【滴溜子】【刮地风】【滴滴金】【四门子】【鲍老催】【水仙子】【双声子】【煞尾】组成；《玉簪记·琴挑》由【懒画眉】【前腔】【前腔】【前腔】【琴曲户】【朝元歌】【前腔】【前腔】【前腔】组成。

谱例 11 《南柯记·瑶台》

瑶臺（旦上六调）

【一枝花】冷落凤箫楼吹彻胡笳塞是甚莽男儿偏算计这女娇才避暑瑶臺甚月殿清虚界倒做了西施兵火到苏臺遭劳扰雨月幽闲养病患又一天惊骇

南柯记

（净上）衆巴都（衆上）有（連）緊緊圍住者（夫長去接小㤙卽急上）何吓不好了一天好事善地風波敲公主賊兵圍住瑤臺城看看敗退來了呢（旦）天吓這瑤臺城內錢種不多賊子因何到此宮娥（貼）有（旦）快上女牆問他此來是何主意（貼）是嘚城下的聽者公主問你們此來是何主意連噴要問俺起兵的主意（貼）啓公主他說要請公主自去打話（旦）胡說我乃一國之貴主怎好與他打話若要些須財物搶些他們連連退兵的與他打話若要些須財物搶些他們叫他們速速退兵去罷淨噴俺非以下將佐乃檀離四太子你家公主就與俺家姐姐一般前來打話何妨（貼）啓公主他說非以下將佐乃檀離四太子他與公主轎如姐姐一般前去打話何妨（旦）噯没余何只得扶病而出備得三言兩話退了賊兵亦未可知（貼）他叫公主是姐姐料無十分歹意（旦）賊意難測我須得戎妝詣作隄防纔好（貼）公主可實備此（旦）取全剛罩鑒過來（貼）是（旦）

第三章 遂昌昆曲十番的曲目与曲牌

【梁州第七】怎便把颤巍巍兜鍪平截且先脱下这顿臂精雙擎宫羅細揣這繡甲鬆裁明晃晃護心鏡月設繡襪弓鞋小靴尖怎過得金蓮窄把盔纓一拍偎分排齊臻臻萬血裙風影吹開少不得女天魔排

南柯記

陣勢撒連連金鑽槍櫚女由甚扣雕弓廝琅琅的金泥箭袋女孫臕施號令明朗朗的金字旗牌奇哉恁城上起鼓(眾) 吓(鼓一陣鑼)待唱采小弓腰控著獅蠻帶粉將軍把旗勢擺（賊是啊）（喝啊）上起鼓　上前遂一記豈咩恁看俺一朵紅雲上將臺他望眼孩哈答話

〔天長夫集〕宋也吓哈吓真乃楊妃再世兩子復生不枉我起這樣干戈嚛

姐姐請了〔旦〕對面的瞧者你處江北吾處江南所謂風馬牛不相及也你輕

易入吾之境是何主意還嗔要問海起兵的主意請姐姐猜一猜〔旦〕呀〔牧

羊關〕看他蟻陣紛然擺風電亂下師他待碗兒般打

破這瑤臺我好看不上他嘴腳兒赤體精骸〔淨悶〕姐姐的心事你可知我

小心腸心腸多大衹不過領此須魚肉塊竟此小米

喒太子〔淨吓哈〕他
叫我是漢子樂提我
也罷太子〔淨哩〕〔旦〕你敢挤殘
頭柴怎做作過水與營岩
〔貼〕公主說若要些來頭魚骨改日來領教你們速速退兵去
生來觸槐
罷休得在此攬擾〔淨〕俺愚夫非為喃饌而來怎生輕薄我眾
子〔淨吓且〕
已都〔旦〕有淨紫紫團住夫夾住眾吶喊〔旦〕住了〔貼〕公主說住
慢且慢〔眾應旦〕
【四塊玉】恁恁逐此兒打話來敢則把虛脾
敢意牲口逗不要真莫〔淨罵〕
非要些金銀逞也不要倫國
實金銀亮阿叭阻不要阿
為甚麼錢糧牲口都不在懷中缺

原来女人国不近你那檀萝界則道少甚麽粉
玉丕的女將材原来要帽光光令四太選狂乖這賊
奴感急色　(亚這句卻被姐姐猜著了日間還好夜間好難為情吓(旦當
　　　　　(貼)有(旦)持我奏知国王選幾個女人與他們教他速速退
　　　　　兵去罷(貼)公主說奏知国王道幾個女人與你們連連退兵
去罷爭不要不要俺四太
子要與你家国王傲女墳
哩(旦)嗔原来他還不知
[罵玉郎]說知他国王位下無尊愛

瑤臺
日[南柯記]

（净呆）公主是〼〼〼〼〼〼〼〼〼〼〼〼〼（净呆）公主已养下
（旦）禁声　　　　　　　　　　　　　　　　　　孩儿为甚么还是
国王的宠爱〼〼〼〼〼〼〼〼〼〼〼〼〼〼〼
做你看不出也三十外　　　他他去南柯选
　　　　　　裡去了　　　　　　　　　　　　　便
〼〼〼〼〼〼〼〼〼〼〼这样嫩嫩的
（净呆）既是　　　（净呆）你家
将材　　往南柯去〼〼〼〼〼〼〼（净有甚
　　　几时回来　来来来那时节替你个担利害
〼〼〼〼〼〼〼〼〼〼〼〼〼　　　道驸马
前来把指头儿揭过死了不成姐姐你曾会过
俺的家人揭过俺家的花果难道不家俺做
〼〼〼〼〼〼〼〼〼〼〼〼〼〼〼
夫妻一夜儿麻（旦阿呀这话从何而起
[哭皇天]呀呀呀这风
〼〼〼〼〼〼〼〼

第三章 遂昌昆曲十番的曲目与曲牌

我且问你咱何曾会过你家人插过你家花朵来（丑）吓前日宝檀绿翠前难是

（丑）阿呀倒被那贼所算了宫娥快取花朵揉碎撒下城去（贴是旦）

俺美人送你戴的怎生抵赖得去

魔也似九伯使村沙势恶茶白赖

原来土查儿生扭做檀郎卖

（旦）来来收了去（我冷々莲俺一般金枝玉叶作践俺的花朵气死我也待俺放枝冷箭）

女丝萝到被你臭缠歪小觑我玉叶金枝胡揣的翠花

射死这花娘呀看箭（天呒呒阿呀）

扑琅生射中了八宝攒盆

南柯记

（天長尖蘇吶喊）

金鳳釵險此兒翎拴了鳳簪鉤挂住蓮腿

馬前來他的指頭兒利害眾已都（馬有弹我們前隊

作後隊退下去者（眾吶喊下又長尖接小長尖喊）啟

公主賊兵紛紛解散想是駙馬救兵到了昌謝天地

重圍解冉冉塵飛殺氣開駙馬征西大元帥馬踐征

埃花攢戰鎧俺呵城臺上助鼓三鼕與他大喝采

啟禀駙馬救兵

到了連阿呼駙

【賺尾】紛紛蟻隊

（起鼓）

三捧

（殺陣）

第三章　遂昌昆曲十番的曲目与曲牌

（元揖小生上）嚇迄憧蒹小贼有甚本领敢到此间有偺（夭凈）吓俺缘与公主答话你就末喫醋小生胡说放马过来（我障长夫凈玉聚）走了（小生）这贼已败料不敢再來聚将（丑有小生擢队进城果）吓（吹打小上场罐内界小生）公主在哪裡（丑）駙馬在哪裡（小生）
公主吓（丑）阿呀阿呀
公主受驚了（旦）吁嗚嚄元我也

【乌夜啼】俺本是怯生生病容

病容娇态早戰兢兢破膽驚骸怎虞姬獨困在楚心

埃為鶯鶯把定了河橋外射中金釵嚇破蓮腮咱瞭

南柯記

高臺是做望夫臺瞭高臺是做望夫臺他連環砦打破烟花砦爭此兒一時半刻五裂三開（小生宫娥看酒來與公主壓驚宣且愴瑤臺新破不可久居星夜往南柯去者小生公主言之有理衆種爭有示臺夜往南柯去者（眾得令）（丈夫夫合唱）

【煞尾】卧番羊拜告了轅門寨聽金鼓喧傳拜將臺抵多少笙歌接至珠簾外不是

第三章 遂昌昆曲十番的曲目与曲牌

你親身自来紅雲陣擺險些兒把這座小瑤臺做樂昌家鏡兒摔（場上）

（唱道是）惠風元

（文長老）

《南柯記》

谱例 12 《孽海记·思凡》(又名《思凡·小尼姑下山》)

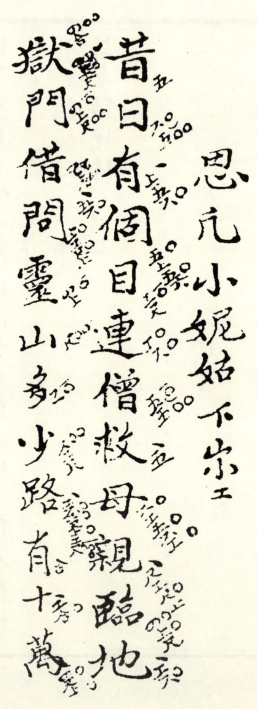

第三章 遂昌昆曲十番的曲目与曲牌

八千有余零南无佛阿弥陀佛

小妮姑年方二八正青春被师父削去了头发每日里在佛殿上烧香换水见几个手弟们遊戏。在山门下他把眼儿瞅着咱

咱把眼戏着他也与咱共他

两下里都牵掛宽家怎能勾成

就了。姻缘就死在閻王殿前由

他把那碓来舂锯来解把磨来

揌放在油锅裏去 煤由他则见

那活人受罪那曾见死鬼带枷

由他火烧眉毛且顾眼下
毛且顾眼下
一则因俺父母看经俺娘亲爱念
佛暮礼朝参每日裏在佛殿上
烧香供佛生下我求疾病多因

此上把奴家捨入在空門為妮寄話與人家追薦亡靈不住口的念着彌陀只聽得鐘聲法號不住手的擊磬搖鈴擊磬搖鈴擂鼓吹螺平白地與地府陰司

第三章　遂昌昆曲十番的
　　　　曲目与曲牌

做功課多心經都念過孔雀經
泰不破惟有連經七卷是最難
學瞥師父在眼裡夢裏都教過
念幾聲南無佛哆咀哆薩摩訶
的般若波羅念幾聲彌陀恨一

聲媒邊念幾聲斐邊詞叫叫一
聲没奈何念幾聲唆咀唆怎知
我感嘆還多遠迴廊散悶則個
遠迴廊散悶則個

第三章 遂昌昆曲十番的曲目与曲牌

又則見那兩傍羅漢塑的來有
些傻角一個兜抱膝舒懷口兒
裏念著奴一個兒手托香腮心
兜兜說著奴一個兒眼倦開朦
朧的說著奴惟有布袋羅漢
呵呵他笑我時光錯光陰過有

誰人有誰人肯娶我這年老婆
邊降龍的惱着我伏虎的恨着
奴那長眉大仙愁着我説我老
來時有什麼結果佛前燈做不
得洞房花燭香積厨做不得玳
筵東閣鐘鼓樓做不得望夫臺

第三章 遂昌昆曲十番的曲目与曲牌

草蒲團做不得芙蓉軟褥奴本

是女嬌娥又不是男兒漢為何

腰繫黃絲絛身穿直裰見人嫁夫

妻們灑落一對對著錦穿羅噯

吓天吓不由人心熱

人心熱如火

第四章 遂昌昆曲十番的乐队与作品

第一节 遂昌昆曲十番的乐队

一、遂昌昆曲十番的乐器

遂昌昆曲十番抄本《响遏行云》中不仅收录有93支曲牌,还有使用乐器的"乐器总决"之记载,对各种乐器的性能作用、演奏技法、学习要领等做了详细介绍。

《响遏行云》抄本中的"乐器总决"

遂昌昆曲十番有文武之分乐队,使用的乐器主要有笙、梅管、三弦、双清、提琴、鼓板以及云锣八种,分属吹奏乐器组、弹拨乐器组、拉弦乐器组

以及打击乐器组,这是我国传统民族民间乐队的构成模式,吹、拉、弹、打一应俱全。调查显示,遂昌昆曲十番乐队使用乐器较古人有所增加,现按吹奏、弹拨、拉弦以及打击乐器的归类做如下论述。

石练镇女子十番队演奏现场

(一)吹奏乐器

1. 笛

笛属竹类吹管乐器,因用天然竹材制作而成,固有"竹笛"之称;又因横握而吹得名"横笛""横吹",是典型的民族吹管乐器。常见的笛由笛头、笛身、笛尾构成,笛身有吹孔、膜孔各一个,发音孔六个,尾部正反面各有两个出音孔,音域约为两个八度。笛的表现力非常丰富,它既

笛

能演奏悠长高亢的旋律,又能表现辽阔宽广的情味,同时也可以奏出欢快

华丽的舞曲和婉转优美的小调。在我国的民间音乐、戏曲、民族乐团、交响乐团和现代音乐中被广泛运用。在许多民间器乐团队、民间戏曲乐队中担任主奏乐器,又有"正吹"之名。

2. 笙

笙

笙属匏类吹奏乐器,是我国古代传统乐器之一,由管和簧片制作而成,也是世界上最早使用自由簧的乐器。笙主要由笙簧、笙苗(即笙体上的许多长短不一的竹管,有十三至十九管不等)和笙斗(即连接吹口的笙底座)三部分构成。笙的发音清越高雅,音质柔和,能奏和音,歌唱性强,具有浓郁的民间音乐风味。通常作为民间器乐合奏的主奏乐器,当然也能独奏。演奏时,气息振动簧片发声,手按音孔成调。

3. 梅管

梅管,又名"枚管",属双簧类吹奏乐器。梅管由吹簧、管筒组成。吹簧用芦苇秆制作,插入关口,吹气发声;管筒大多为竹筒所制,也有木制的。

梅管

梅管吹簧

梅管管筒

(二)弹拨乐器

1. 三弦

三弦属弹拨乐器,俗称"弦子",是我国民族传统弹拨乐器之一。因其有三根弦(内弦、中弦、外弦)而得名曰"三弦"。三弦由琴头、弦轴、山口、琴杆、鼓框、皮膜、琴码和琴弦等组成。琴头多呈铲形,是三弦的装饰部分,一般都嵌有骨花或雕出纹饰,中间开出弦槽,槽侧开有弦轴孔,三个弦轴置于琴头两侧。① 琴杆为半圆形的柱状体,平滑的表面是三弦的指板,上端嵌有山口,下端呈方形插入琴鼓中。琴鼓又叫鼓子或鼓头,是三弦的共鸣箱,它是在略带椭圆形的鼓框上两面蒙以蟒皮而制成的。琴弦使用丝弦或钢丝弦,从高音弦起,依次为外弦、中弦和内弦,外弦用子弦,中弦用二弦,内弦用老弦。三根琴弦的一端都系在琴鼓下面的菱形木壳上,另一端分别卷绕在三个弦轴上。演奏时,将琴码置于蟒皮中央,靠指甲或拨子拨弄琴弦发声。

三弦

2. 双清

双清是由古代的阮演变而来的弹拨乐器,形制与秦琴相近,广泛运用于民间器乐合奏和戏曲乐队中。《清朝续文献通考》载:"双清,类阮。中音部乐器。长三尺二寸,头六寸五分,槽八寸,厚一寸四分。四弦,二音,十三品,弹用拨。"双清由琴头、琴杆、琴箱三部分组成。琴头中间设有弦槽,双侧各装有两个弦轴。琴杆呈半圆形柱状,正面设有十三品。琴箱呈八边形,双面蒙有桐木板。演奏时,左手按品,右手用拨子拨弄琴弦发声。

① 徐明哲. 中国三弦与日本三味线的渊源考证. 新校园(下旬刊), 2014(05).

双清　　　　　　　　　　双清弹奏

3. 阮

阮,也称阮咸,是由汉代琵琶衍变而来的弹拨乐器。阮由琴头、琴颈、琴身、弦轴、山口、缚弦和琴弦等部分组成。琴头和琴颈是用两块硬质木料胶合而成,琴头顶端多饰以民族风格的雕刻,琴颈上粘有指板,指板上嵌有24个音品,品按十二平均律装置。琴身是一个呈扁圆形的共鸣箱,由面板、背板和框板胶合而成。在面板上胶有缚弦并开有出音孔。弦轴有4个,除用普通弦轴外,也可用齿轮铜轴。琴弦使用丝弦、肠衣弦或金属弦,阮上张四条琴弦。演奏时右手用拨子拨弄琴弦发声,左手按品成调。

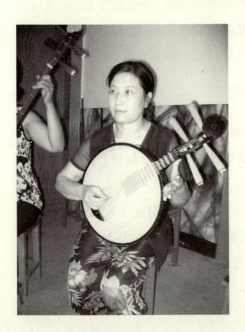

阮演奏

(三) 拉弦乐器

1. 提琴

提琴属拉弦乐器,也是我国传统的民间乐器之一,形状与板胡相似。提琴由琴头、琴杆、琴身、琴弦等组成。琴头中间开有两个弦轴槽,两根弦轴各系一弦。琴杆呈圆柱形,不用千斤,与琴头相接处设有山口。琴筒用竹筒、椰壳等制成,呈圆形,前部蒙有薄桐木板,后部留空,下端装有短木柱,方便行走演奏时用于固定琴身。

提琴

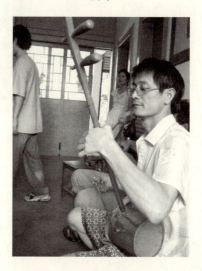

提琴演奏

2. 板胡

板胡，因其琴筒用薄木板粘制而成得名，又有"梆胡""秦胡""胡胡""呼胡""大弦"等多种称谓。其形制与胡琴相似，区别在千斤上。板胡由琴头、琴杆、琴弦、琴筒等组成。琴头，呈方形，同侧开有两个弦轴孔，弦轴多用琴杆木料制作。琴杆为圆柱形，用红木、紫檀木或花梨木制作。琴筒是板胡的共鸣箱，呈圆筒形，常用椰子壳制作，也有用木质、铜质或竹筒的，前口蒙有薄桐木板。板胡发音淳厚优美、音色高亢明亮，具有很强的穿透力，常在民间戏曲、说唱中担任主奏乐器，既可用于合奏，也适用于独奏。

板胡

（四）打击乐器

1. 鼓板

鼓板，由古代拍板发展而成，是单皮鼓和檀板（"牙子""木板""梆板"）两种乐器的总称。

鼓板常在京剧、昆曲、越剧等地方戏剧伴奏和江南丝竹、苏南吹打、十番锣鼓、山西八套等器乐合奏中使用，常处于乐队的中心位置（如右图），由鼓师一人掌握，担任乐队指挥的角色。鼓师指挥乐队，主要是靠鼓板打出的节奏音响并结合各种示意动作来进行的。演奏时左手挎板，使与前两板相碰而发音；右手持鼓签打鼓，有时放下板，双手持鼓签打鼓。板通常只表示强拍，多用在锣鼓和唱腔、曲牌的强拍上；鼓多用在次强拍和弱拍（即眼位）上，或用在节拍自由的散板中。

鼓板

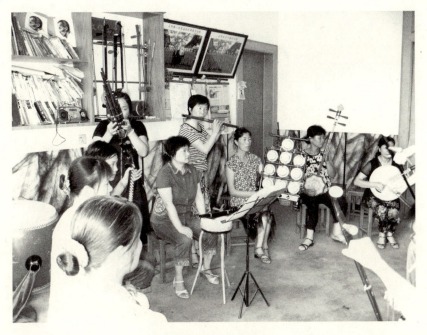

鼓板在乐队中的位置图

2. 云锣

云锣古称"云璈",出现于唐代,元代开始大为流行。属于金属体鸣乐器族内的变音打击类乐器。云锣由大小相同而厚度、音高存在区别的若干铜制小锣以音乐次序依次悬挂于木架上构成。演奏方法与中国锣类似,左手持木架下端的柄,右手执小槌击奏;演奏技法与扬琴相似,有单击、双击、滚击等,还可演奏双音、琶音、四音和弦等。常见编制为十个一组,也有十四个一组和二十四个一组的大型云锣。云锣音色清澈圆润,余音持久,但音量不大,不是小型民族乐队的固定编制,但在大型民族乐队中较为常用。

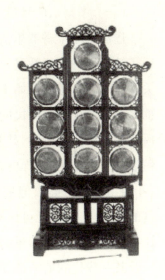

云锣

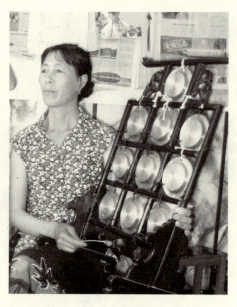

云锣演奏

二、遂昌昆曲十番的乐队

(一) 早期乐队描述

遂昌昆曲十番器乐活动追根溯源,应从明代的文人曲家的集曲活动或乐社团体的演奏活动讲起。由于仅有民间艺人们的历史传说,缺乏相关遂昌昆曲十番的原始史籍材料,不可能将它古老的器乐活动团体的全部情况公之于众。而民间的口头传说以及不同的记叙,相沿成习的艺术风格和器乐活动团体,其艺术形态的总体面貌等方面提供的细节,风俗民情活动"七月会"等有史籍记载的悠久历史的器乐活动,其间虽未点明"十番"的具体曲名,但足见器乐活动已经跨越了千百年的历史长河。丰富的艺术史,这种无可比拟的曲体体裁魅力和丰富多彩的活动形式,确实让我们惊羡不已。器乐的内容,体裁的独特性,从古至今形成的卓绝的传承及其一代代的器乐活动团体,一般会将这些音乐现象与明清以来由文人曲家组成的乐社、集团等团体组织联系在一起,可以说是这种历史风貌开拓了遂昌昆曲十番的成功之路。

我们在所提供的遂昌昆曲十番器乐活动团体历史材料的基础上,经

过长期以来对遂昌昆曲十番器乐曲,历经民间艺人及其组织形式的考察,历经田野调查的多次采风,并密切注视遂昌昆曲十番器乐曲传统艺术关系,全面深入地捕捉、挖掘与她传统艺术相关的器乐活动团体的材料,梳理出各昆曲十番器乐团体有史可查的资料和现代活态的生存状况材料。

从早期流传到现在的遂昌昆曲十番器乐演奏团体,因为演奏昆曲音乐庞大而曲牌众多的曲目,加上出众卓越的演奏技巧,故而遐迩闻名,这些团体已深深扎根于群众的心田。从调查采风的遂昌昆曲十番器乐团体当中,我们以区域或地方的划分,即以固定的地名风俗习惯、文化生活方式形成的团体为出发点,介绍遂昌昆曲十番的分布概况,由近现代遂昌昆曲十番艺人及其演奏团体的分布状况的说明,可进一步推断其演奏团体是由地方的民间器乐活动生发而来的。

遂昌昆曲十番的器乐团体分布较广,据民间艺人介绍,古代的分布比现在还要广泛。器乐团体使昆曲十番器乐曲在艺术风格、演奏方式、乐器配置等方面保持相对的统一性,但在人员配置方面大多以十人左右的配置而出现多或少的情况,这多少是由于地方艺人的原因使器乐团演奏人数带有地方艺人文化或乐人文化的印痕。但这种历史沿袭的状态并不会限制遂昌昆曲十番演奏艺术及昆曲音乐主体艺术在全县范围内的发展,相反,却使昆曲十番向更大的区域范围内传播。遂昌昆曲十番团体演奏艺术和昆曲的艺术形态风格具有其他曲种或器乐曲、其他民间戏曲音乐、民间舞蹈音乐、民间曲艺音乐等无法替代的感情力量和艺术效果。这也充分体现了遂昌昆曲十番艺术的地方性。遂昌昆曲十番器乐曲的广泛流布,进一步说明了这支器乐曲有别于其他民间器乐曲或有别于由外流入的一般器乐曲。因为一般的民间器乐曲或由外地转入的器乐曲,是任意选择由诸多不同结构或艺术类型混杂的器乐曲,演奏的色彩风格也是多种多样的。没有像遂昌昆曲十番器乐曲那样由民间器乐团体长期一丝不苟地独立的艺术,并在长期的演奏实践当中开拓创新,继往开来,在深度和内涵上促成了该项艺术的深层发展,使其成为地方特色浓郁的一项艺术类型。

通过对遂昌昆曲十番器乐团体的考查,我们还可以收获到民间器乐群体化表现的历史或目前的现象。各地纷呈的昆曲十番器乐团体,一个曲目已经过悠久的历史时间的检验,艺术形态限制在相似的场景里或民俗活动中,这在各地民间器乐活动中是难以企及的事项,象征了遂昌昆曲十番艺术、艺人及其团体的特长和绝佳的艺术境界。

(二) 现存主要乐队

遂昌县昆曲十番演奏团体目前有九支队伍。包括:

① 遂昌县石练镇石坑口原生态昆曲十番演奏团队,10多名艺人。

② 遂昌县石练镇女子昆曲十番演奏团队,艺人10多名,另20人在继承学习。

③ 遂昌县石练镇中心小学昆曲十番演奏团队,30多名师生。

④ 遂昌县湖山乡奕山村昆曲十番演奏团队,50多名艺人。

⑤ 遂昌县湖山小学昆曲十番演奏团队,30多名师生。

⑥ 遂昌县昆曲十番示范演奏团队,50人,乐师与艺人。

⑦ 遂昌古乐坊昆曲十番演奏团队,50多人,乐师与艺人。

⑧ 遂昌县实验小学昆曲十番演奏团队,100多名师生。

⑨ 遂昌县石练乡淤溪村昆曲十番演奏团队,10多名艺人。

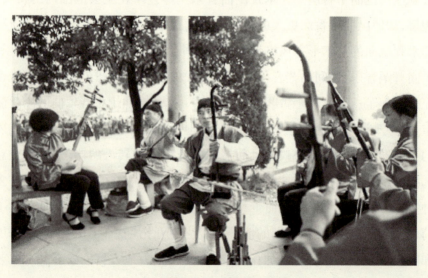

淤溪村昆曲十番队训练场景

以上昆曲十番演奏团队，均以昆曲的音乐形式演奏，并保持相类似的演奏风格和艺术特征。

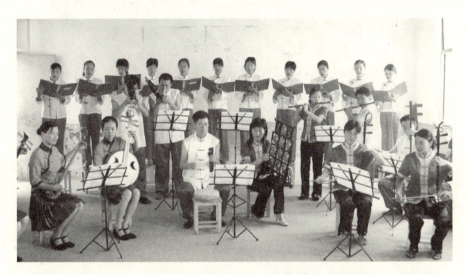

石练小学教师十番队练习场景

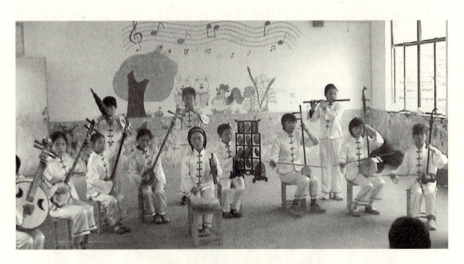

石练小学学生十番队练习场景

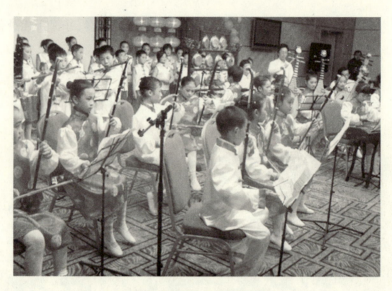

遂昌实验小学十番队演出场景

(三) 代表乐队编制

1. 石练上街村女子十番队

整个乐队由18人组成,使用的乐器有17件。其中吹奏乐器3种:梅管(1)、笙(2)、曲笛(2);拉弦乐器3种:提琴(2)、二胡(2)、板胡(1);弹拨乐器3种:三弦(2)、双清(1)、阮(1);打击乐器3种:鼓(1)、板(1)、云锣(1)。

石练上街村女子"十番"队部分队员演出场景

2. 石坑口村十番队

石坑口村的"十番"队由10人组成,乐队使用的乐器共10件。其中吹管乐器笛(1)、笙(1)、梅管(1);拉弦乐器板胡(1)、二胡(1);弹拨乐器三弦(1)、月琴(1);打击乐器云锣(1)、鼓(1)、板(1)。

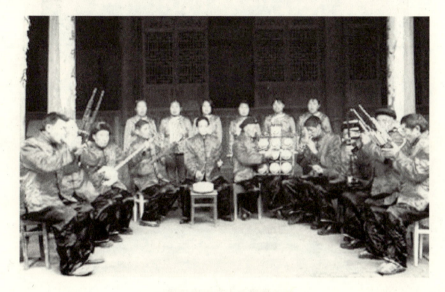

石坑口村"十番"队演出场景

第二节 遂昌昆曲十番的作品

一、遂昌昆曲十番的作品类型

遂昌昆曲十番有文武之分是近年来的提法。其中"文十番"以笙、笛、云锣、梅管、提琴、扁鼓、双清、三弦等管弦乐器为主要组合,主要演奏格调高雅的传统名剧,如《牡丹亭》《紫钗记》《南柯记》《邯郸记》《长生殿》《浣纱记》等传统昆剧的曲牌。

"武十番"在遂昌民间也称锣鼓调,是由三弦、双清、云锣、笙、梅管、

提琴、先锋、唢呐、锣鼓等管弦和打击乐器组合而成,主要演奏《赐福八仙》《蟠桃八仙》《通天河·出鱼》等昆剧的折子戏的曲,它有人物角色的念白,有唱腔,有过场曲,也有锣鼓,格调较粗放。

遂昌昆曲十番演出场景

二、遂昌昆曲十番的作品举例

谱例13 "文十番"作品《十番》(又名《牡丹亭·游园》)

十　　番

$1 = D$ (笛筒音作 $5 = a^1$)

【步步娇】

(笛)　　　　　　　　　　　　　　　　　　　　　　　　　　　　　　　　遂昌县

　　　　　　　　　　　　　　　　　　　　　　　　♩= 60

　　　　　　　　　　　　　　　　　　　　　　　(丝竹、云锣)

第四章 遂昌昆曲十番的乐队与作品

(华俊传谱 城关民间乐队演奏 李春祥记谱)

说明：

《十番》，由昆曲《牡丹亭·游园》中的几首曲牌组成。《牡丹亭》的作者为明代大戏剧家汤显祖（1550—1617年）曾在遂昌当过县令。明清时期，当地昆曲颇为盛行。

所用乐器有：笛（2）、笙（2）、梅管、提琴、三弦、双清、板鼓、扁鼓、云锣。

谱例14 "武十番"作品《通天河·出鱼》

生唱工尺譜手抄本影印件

第四章 遂昌昆曲十番的乐队与作品

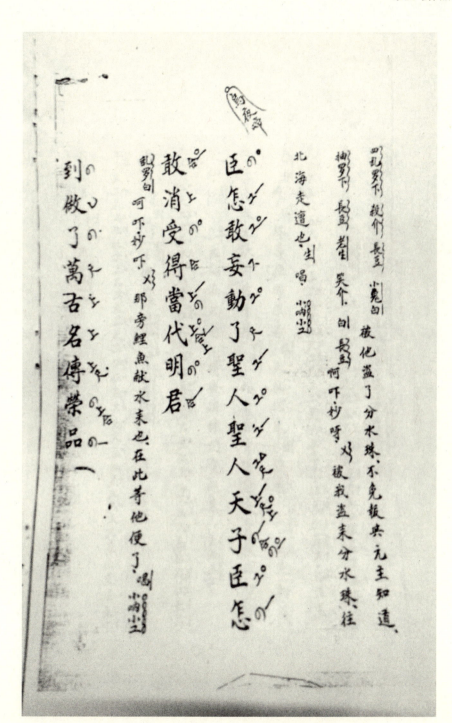

脂粉粧青春滿面春風擺柳似神仙，一個花獻齊來見好上青天。旦哥哥可遂交得像老壁果然麦得像共你結拜見妹意下如何。旦

請上小妹拜見。旦唱

金蓮移步到跟前有是親娘生只望吃了唐僧肉是長生年

第四章　遂昌昆曲十番的乐队与作品

（手稿工尺谱影印图，右侧文字自上而下、自右至左竖排）

彭愚兄欲取通天河，小妹意下如何。旦：有理哥哥请。

实指望夺取通天，那怕元道法力遍

一战成功坐通天　　见都

乌台凛凛　　石葳葳　　半壁江南

保障多

都察院又慕都御使延抚应天等处所喜猱属清康地方宁靖。

下官周忱字恂如江西吉水人也官拜

今当行刑时候奉部处决重囚四名，仰苏州府监斩回报，黑夜

三、遂昌昆曲十番的作品分析

(一) 遂昌昆曲十番器乐传抄本素描

遂昌民间器乐"十番",虽然是一支具有三四百年历史的民间器乐演奏形式,可对它产生的具体年代及其音乐之源流等问题的探讨,只能在一代代传承人的口授心传中找到某些说法,于史籍方面却无明文记载,关于它的产生时间,众说纷呈:有的说它产生于明末;有的说它的产生与江、浙一带流行的"十番"曲的历史相同,还有的说它和明万历年间在遂昌任知县的著名戏剧家汤显祖积极推动当地习唱昆山腔有关,因为遂昌"十番"曲充满浓郁的昆曲色彩……

从1979年至1999年开展了全国民族民间器乐曲集成等集成志的普查、收集、整理工作,经过县级至全国的各级相关人员严谨、细致的编写,以及从2003年开始至今的非物质文化遗产保护工程与相关政策的出台,既为保护、传承包括遂昌"十番"曲在内的非物质文化遗产拉开了序幕,也为学习、探索、研究遂昌"十番"的艺术功能与价值开启了方便之门。2008年遂昌"十番"被国务院授予非物质文化遗产保护(扩展)项目。在探索、分析遂昌"十番"的艺术功能与价值,研究它的历史渊源等方面的问题时,有必要对它的音乐基础进行分析和探讨,尤其是对它的传抄本和现行民间活态现状的学习和分析,显得尤为重要。

1. 十番器乐曲传抄本的分析

经过多年对相关县市于20世纪八九十年代编纂的民族民间器乐曲集成的调研和对遂昌昆曲十番曲流行区域的田野采风,发现遂昌昆曲十番器乐曲的传抄本无论是对该器乐曲的根底之源,还是寻踪该器乐曲的体裁形式,或是认识该器乐曲的本质性状方面,具有一定的分量。可以说十番器乐曲的传抄本让我们认识到古往今来一些有关遂昌昆曲十番曲的艺术史,是一部既对先人有所交代,又利后人传承接力具有史料性质的史料旁证和颇为人们赞叹的"活"材料。

在调查的过程中了解到遂昌昆曲十番器乐曲有两个传抄本。一本是

标有民国初年署有文氏之名的以《响遏行云》为"十番"曲别名的传抄本，由原遂昌县文化馆馆长华俊于 20 世纪 80 年代初在调查民间器乐曲时发现的。另一本是由现遂昌县汤显祖纪念馆馆长罗兆荣于 21 世纪初在遂昌县石练镇石坑口村发现的，由该村村民萧根其保存署有"民国三十八年"字样的《十番曲谱》传抄本。两本传抄本相同曲名中的曲牌名和曲牌数大同小异，且都有汤显祖的名剧"四梦"。

依《响遏行云》①传抄本抄录的"十番"曲，其曲调名包括《紫钗记》《牡丹亭》《南柯记》《邯郸记》《烂柯山》《西厢记》《浣纱记》《长生殿》《火焰山》《金雀记》《思凡》《琵琶记》《折桂记》等名剧，曲牌共有 93 支，其中《牡丹亭》《长生殿》集聚了较多的曲牌，形成了曲牌群的演奏形式。如：《牡丹亭·游园》有【步步娇】【醉扶归】【皂罗袍】【好姐姐】等曲牌；《牡丹亭·拾画》有【绵缠道】【石榴花】等曲牌；《牡丹亭》的片段还有很多支，其中《惊梦》片段有【山坡羊】【山桃红】【鲍老催】【双声子】【山桃红】【棉搭絮】【尾声】等曲牌；《冥判》片段有【点绛唇】【混江龙】【油葫芦】【天下乐】【哪吒令】【鹊踏枝】【寄生草】【赚尾】等曲牌；《思凡》片段有【诵子】【山坡羊】【转调第一】【转调第二】等曲牌；《数蝶》片段的曲牌由【八声甘州】【混江龙】【醉中天】【后庭花煞】等组成；《梳妆》《闺塾》《叫画》片段均为一支曲牌构成，分别是【懒画眉】【一江风】【二郎神】。

以《长生殿》为曲名的也有数片段。其中《偷曲》片段有曲牌【解三醒】【应时明近】；《闻铃》片段由【武陵花】【直接】【前腔】【尾声】等曲牌组合；《齐酉者》由【太师引】【赚】【江头金桂】【前腔】等曲牌构成；《红日》《见月》片段仅有一支曲牌，分别为【吕仙大红袍】与【金二字令】。

而依《十番曲谱》传抄本记录的汤显祖名剧《四梦》为曲名的各曲包含的曲牌见下列：

《紫钗记·折柳》由【寄生草】【幺篇】【解三醒】【前腔】等曲牌组合。

《牡丹亭》的《游园》片段由【步步娇】【醉扶归】【皂罗袍】【好姐姐】

① 民族民间器乐曲集成丽水编委会.中国民族民间器乐曲集成·浙江卷·丽水分卷.北京：中国 ISBN 中心,1986:80-81.

等曲牌构成。《冥判》片段的曲牌有【油葫芦】;《思凡》片段的曲牌由【山坡羊】【转调第一】【转调第二】等组成;《拾画》片段由【绵缠道】【石榴花】(另称【千秋岁】)等曲牌组成。

《南柯记》的《花报瑶台》片段由【脱布衫】【小梁州】等曲牌组成;《瑶台》片段的曲牌有【鸟夜啼】等。

《邯郸记》的《扫花》则由【赏花时】【么篇】等曲牌组成。

从两本传抄本的对比中,可以看出两者之间在《牡丹亭》的《游园》《拾画》等片段所用的曲牌是一致的,《紫钗记》《南柯记》中选用的曲牌也是相同的。但就《牡丹亭》的某些片段和《邯郸记》的某些片段来说,《十番曲谱》传抄本记录的曲牌数量要比《响遏行云》传抄本所记录的"十番"曲牌少得多。但其曲牌音乐具有一个共性——昆曲。这就形成了不同地方演奏"十番"器乐曲音乐的共同体,从而形成遂昌十番音乐昆曲音乐共性的基本特征。

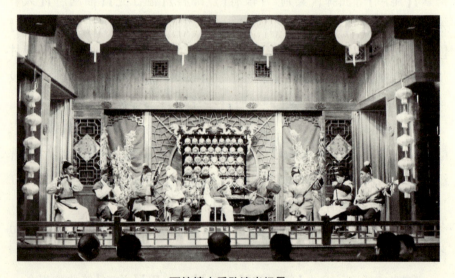

石练镇十番队演出场景

2. 十番器乐曲活态存在现状

自遂昌昆曲十番器乐曲诞生的那天开始,它以群众喜闻乐见、生动灵活、自娱自乐的集体活动表现形式,沟通人们之间的情感,传递着艺人们

与观众之间的艺术情结。艺人们将民间游行的时尚和时兴的民俗风情融合在一块,以群众熟悉的艺术层次和结构形式,潜心将艺术的思想情趣和表现方式及其塑造的艺术形象,满足人们的文化需求,迎合人们的欣赏习惯。从遂昌昆曲十番器乐曲充塞着昆曲的音韵和反映的主题大多是昆曲名剧的特征来分析,它都与自明末以来遂昌各地群众热衷昆曲的人文情怀相吻合。在喜庆佳节和迎神赛会,艺人们设座演奏或游街巡回演奏。在遂昌石练镇的石练街、柳方、塘头、石坑等村的"十番"器乐曲演奏队伍,每逢当地的风俗节"七月会"(另称"秋赛会")"蔡相大帝出巡日"(当地奉祀的神灵)之日,旗幡仪仗队伍林立,灯彩台阁紧随,"十番"器乐曲演奏队伍奏乐开道,盛况空前,此风俗一直延续现今。据调查,在20世纪30年代,石练镇及其所辖的柳方村还出现女子演奏"十番"器乐曲的队伍,石练镇大多以16岁至25岁的姑娘组成,群众俗称为"女子大班";柳方村组织了由11岁至16岁的少女演奏队伍,人们通称为"女子小班"。"女子大班"均披红戴绿,穿着绸织旗袍,风度翩翩,容光秀丽,光彩夺目,亭亭玉立;"女子小班"穿着清一色的长裙,剪着短发,小巧玲珑,意气风发,娇意秀美,令人喜爱。她们的演奏都很出色,与男子的"十番"器乐曲演奏队伍水平不相上下,常在庙会或佳庆节日露面,表现出女子演奏的独特风貌和风光色彩。现在,石练镇不仅有男子演奏"十番"器乐曲的队伍,还保留有女子演奏"十番"器乐曲的队伍,不过人们已分类称作"男子""女子""十番"罢了。在湖山、妙高、大柘等乡镇的"十番"器乐曲演奏队伍,除县城妙高镇的队伍有男女齐参与外,其他乡镇大多是由男子组成的演奏队伍。

从遂昌各地演奏"十番"器乐曲的乐器配置来说,也存在着大同小异的情况:湖山乡奕山村演奏"十番"的乐器有笛、笙、三弦、双磬、梅管、提琴、扁鼓、云锣。除笛、笙需两人外,其他乐器均只需一人,队伍由十人组成。

石练镇演奏"十番"配置的乐器包括笙、箫、三弦、梅管、双磬、提琴、九云锣、扁鼓。除笙、箫配备两人,其他乐器均为一人,常由十人或十二人

组织演奏。

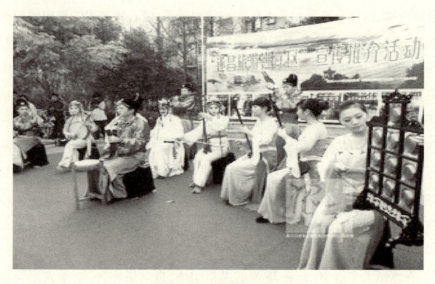

遂昌十番上演旅游推价会

　　县城妙高镇"十番"器乐曲的演奏队伍通常也与上述队伍相似,乐器的配置也都与上述两支队伍类似。但有时演奏人员较多,配置的乐器件数相应有所增添。而大柘等乡镇村的"十番"器乐曲演奏队伍人员一般不大稳定,演奏人员时多时少,乐器的搭配与上述几支队伍相比,略微逊色。

　　总之,遂昌十番器乐曲的演奏历史跨越了几百个春秋,虽然某些乡镇的演奏队伍曾在日寇入侵后或在某段时期一度停演,但其艺术魅力还在艺人执着的追求和群众有意识的传承中得到保存。遂昌十番器乐曲所赋予的艺术风貌和风俗人情与其活态现状联结在一起,构筑成了演奏史上的一部华彩篇章。它的本质特征,它的艺术魅力,必将在时代进步中得到升华。

　　(二)遂昌昆曲十番器乐演奏的表现手法

　　从遂昌各地流传的"十番"乐曲,对照该县湖山乡奕山村和石练镇石坑口村的古传本"十番"器乐曲谱,就可以清楚地观察到它们之间密不可分的历史联系和传承传统。从遂昌县、丽水市(曾为地区)和浙江省的

《民族民间器乐曲集成》当中,均可看到20世纪80年代收集、整理的遂昌昆曲十番的谱例,而且省市县卷的谱例都有提到遂昌县湖山乡奕山村民间艺人们的演奏内容形式。现在遂昌县各地演奏"十番"乐曲主题未变,形式依旧,但内容稍予以扩充,这扩充是基于古传本和民间传本的"十番"曲谱的基调之上,完全是明智之举,它不仅保护了这件民族民间器乐曲的珍品,而且有力地推动了该器乐曲的传播与发展。

从遂昌昆曲十番器乐曲演奏的表现手法来看,着重体现在音乐的基本特性上,现从以下方面进行分述,概括出它的艺术表现手法。

1. 以笛主奏突出昆曲旋律

遂昌各地演奏的"十番"器乐曲都以笛为主奏乐器,所选用的笛子也与昆曲的风格相吻合,演出的效果突出了昆曲旋律的艺术特点,让观众一听就解其曲风。这样的艺术表现手法,再现了该器乐曲的历史构成,展现了器乐曲的艺术特性,是艺人们经过长期演奏并发展提升演奏技能所形成的一种独特的器乐表现手法,也是其臻于成熟的艺术标志。它并不会以地方的不同或艺人技术手法的差异变化成不同的乐种,或衍化为不同的表现方式。而是沿着几百年共同走过的艺术道路,共同确立起的艺术概念和历史性的艺术实践,塑造出艺术样式和表现手法相同的发展方式和实践模式,体现出遂昌昆曲十番演奏表现手法的普遍性和规范性。这种以笛为主奏突显昆曲旋律的表现手法,充分展示了该器乐曲音乐的构成和器乐演进的规律性。它不仅体现在以往的年代,并且对当代人们的实践活动做出了强有力的艺术指导,并促成人们沿着传统的优秀轨道前进。

2. 乐器分工分明演奏色彩明丽

遂昌县各地演奏"十番"的乐器配备基本相同,演奏时的乐器分工分明,主次划分清晰,伴奏乐器色彩丰富,令听众赏心悦耳。演奏的效果超脱于一般民间器乐的演奏,如弹拨乐器在某些曲段起着描写意境抒发轻松情绪的作用,点缀恰如其分,刻画了器乐曲艺术手法的多重构成,为器乐曲演奏艺术提供了形式上的变化发展。器乐曲的演奏表现手法固然是

不同乐器演奏效果的合成物,它并不可能是由一两种乐器,或是主奏乐器来完成它的艺术表现使命,而在于乐器搭配得当,分工确切,配合巧妙,多度点缀,在不影响音乐主题形象的前提下,就会恰到好处,就会适应欣赏者的审美需求,从而体现了器乐曲更高的艺术层次。

遂昌昆曲十番器乐演奏的表现手法,展示出它的艺术形态的独特性和艺术性。演奏人员虽然不是很多,而器乐曲艺术内涵丰富,艺术手法的多样性以及昆曲音乐的综合性,将其各种要素、内容所构成的形式与它的艺术个性结合成为和谐的整体。这彰显了深厚的历史积淀和相当成熟的艺术传承手法。虽经历史时空的演进沿袭至今,但其仍得以承继和发展,并能长期适应艺人和民众的审美意趣与文化生活习惯,谱写出自器乐曲产生那天开始延续几百年至当代的独有的艺术形态美,呈现出该器乐曲演奏表现手法的亮丽风采。

3. 曲牌联缀音乐优美动听

昆曲曲牌成套的遂昌昆曲十番,在演奏的表现手法方面更是略胜一筹。虽然渗透着戏曲曲牌体制的痕迹,但曲牌与曲牌之间的连接却富有个性特色。如《牡丹亭·游园》由【步步娇】【醉扶归】等曲牌联缀而成,《邯郸记·扫花》由【赏花时】【么篇】等联套演奏,《紫钗记·折柳》由【寄生草】与【么篇】连接成套,器乐的演奏手法表现得较为复杂,似乎有一种描述的人物或环境的表述。透视昆曲曲牌的本质功能,在初期艺人们已将昆曲与昆剧本融合,昆剧的音乐能表现不同的人物感情,或者进行人物的心理描述,或烘托表演动作,以及抒发对环境及情节的感怀,那么昆曲也与昆剧所表现的不同人、物、景、情一样,各种曲牌都有着它所对应的作用与功能。由这种艺术衍生的昆曲演奏曲牌音乐,其艺术效果也会产生相对应的人、物、景、情的艺术效应。虽然一种是戏曲艺术,另一种是器乐品种,而共同应用的曲牌联缀体形式,让遂昌昆曲十番获得了艺术上的特定含义,还获得一般民间器乐曲难以成就的艺术表现力,还包括从曲牌联缀演奏中获得的本应由舞台不同角色演唱或描叙景、物时的那份艺术效果或塑造出的艺术形象,或是戏曲舞台艺术的延伸,或是戏曲形象在器乐

演奏中音乐化了。

　　曲牌的联缀演奏,营造出了一般民间器乐难以创造的艺术效果。而且,演奏的昆曲音乐动听优美,演奏"十番"音乐的精细表现手法,释放了艺术的能量,发挥出了它的艺术潜力。如笛、笙等乐器的轮番表现,弹弦乐器的和弦伴奏,各种打击乐器的表现手法,时而柔亮清新,转而奔放激越,让人们耳目一新,不胜欣喜。

第五章 遂昌昆曲十番的音乐与传承

第一节 遂昌昆曲十番的音乐

一、遂昌昆曲十番的音乐来源

遂昌昆曲十番音乐,有人认为它是昆腔音乐,有人认为它是昆曲音乐,还有人认为是昆剧音乐,当地文化界也对该问题持以上三种与"昆"密不可分的不同观点。要解开遂昌昆曲十番音乐的本质属性问题,应从它的音乐的主要特性来分析研究,才能窥探其音乐的本质面目。

(一)昆腔和昆曲延续互动关系的特性

遂昌昆曲十番音乐,与昆腔、昆剧之"三昆"似乎有着千丝万缕的联系,但这昆腔、昆曲、昆剧之"三昆"之间是有区别的。昆腔,形成于元末明初,当时有昆山腔之称,产生于江苏的昆山。明嘉靖年间,江苏太仓的曲律家魏良辅,在总结了先辈艺人昆山腔的唱腔音乐及其他演奏的曲调音乐的基础上,对音乐进行改革,以"水磨腔"的艺术形态创新并确立起新的唱腔音乐和其他用于演奏的音乐。继魏良辅之后,江苏昆山人梁辰鱼于明代隆庆年间创作了著名的戏剧剧本《浣纱记》,从而进一步稳定了经魏良辅改革创新昆山腔音乐形态的音乐基础。从明代万历年间开始,

昆腔发展迅速,逐渐向南向北传播开来。明魏良辅《南词引正》中记载:"腔有数样,纷纭不类。各方风气所限,有昆山、海盐、余姚、杭州、弋阳。自徽州、江西、福建,俱作弋阳腔。永乐年间(1403—1424年),云、贵两省皆作之;会唱者颇入耳,惟昆山为正声,及唐玄宗(712—756年)时黄幡绰所传。元朝有顾坚者,虽离昆山十里,居千墩,精于南辞,善作古赋。扩廓帖木儿闻其善歌,屡招不屈。与杨铁留(1296—1370年)、顾阿英(1310—1369年)、倪元镇(1301—1374年)为友,自号风月散人。其著有《陶真野集》十卷,《风月散人乐府》八卷行于世,善发南曲之奥,故国初有昆山腔之称。"①

文中魏良辅不仅交代了明代初期有昆山腔,还以昆山腔为"正声",并说昆腔"仍唐玄宗时黄幡绰所传"②。龚明之在《吴中记闻》中说道:"在昆山县西面'有村名绰墩',故老相传,黄幡绰之墓,至今村人皆善滑稽及能三反语。"另《昆山郡志》引用南宋淳祐十一年《玉峰志》时载"宋时乡民以伎乐送神"。从这里可以看出当时昆山腔流行的情况,昆山腔的发迹地有"伎乐"流行的传统。明人祝允明在《猥谈》中说道:"数十年来,南戏盛行,妄名余姚腔、海盐腔、弋阳腔、昆山腔之类。变易喉舌,都扬趁逐,直胡说耳。"说的是昆白腔虽已与其他三种声腔并称为明代的"四大声腔",但仍不及其他三种声腔的影响和流传面,仅以清唱为主要表现形式。正如徐渭(1821—1593年)在《南词叙录》中对昆山腔的表述:"帷昆山腔只行于吴中,流丽悠远,出乎三腔之上,听之最足荡人。妓女尤妙此,如宋之嘌唱,即旧声加以泛艳者也。"③武俊达在《昆曲唱腔研究》之一章中说:"昆山腔流行地区的逐步扩展,是经过魏良辅等加工改革后,才由吴中逐渐传播到浙江杭、嘉、湖以及沪、锡、常等地。这时因为和各地方言语言相结合,已'声各小变,腔调略同'。万历末年又进入北京、湖南等地;到明代末年更传到四川、贵州和广东等地,并与各地方言、民间音乐相

① 向延胜.《琵琶记》接受研究.西北师范大学,2009.
② 刘雪颖.明代唱乐的初步研究.福建师范大学,2004.
③ 中国戏曲研究院.中国古典戏曲论著集成(第三集)[Z].北京:中国戏剧出版社,1959:242.

结合,逐渐形成为丰富多彩的昆山腔声腔系统。"

　　昆山腔从吴中流传到浙江以及至明代末叶传播到全国各地,并与各地的民间音乐相融合,形成的昆山腔声腔系统的历史可以这样分析:昆山腔至迟于明末或早些时候已经流传到了遂昌,其艺术形态仍以清唱形式为主。当与遂昌的民间音乐相结合之后,以及遂昌民众喜爱昆山腔音乐的热烈程度,让昆山腔的卓越不仅表现在清唱方面,而且表现在器乐的演奏方面。

　　昆腔或昆曲,早时指的是由明代人魏良辅加工改造后形成的昆山腔的新的唱腔。初期仍以唱散曲为主要表现形式,也有艺人唱戏曲的唱词。魏良辅在《曲律》中道:"清曲,俗语谓之冷板凳,不比戏场借锣鼓之势,有躲闪省力、知者辨之。"这种"知者辨之""清曲""清唱""乐音和谐"的音乐意境,适应了当时文人雅士的欣赏要求和审美趋向,在很长的一段历史时期内,这种被称之为"清曲"的昆曲音乐以"清唱"为主要表现形式,成为文人雅士提供并推崇的"清雅之曲"。昆山腔逐渐衍化为以"清唱"为主要表现方式的"昆曲"艺术形式和以戏剧舞台为主要表演形式的"昆剧"戏曲艺术形式。而且,在各地的观众当中,大多存在一种较为普遍的看法:认为学唱"昆曲"是高雅的艺术行为,而舞台扮演的"昆剧"却被人们歧视。

　　上述史籍记载和分析可以看出昆曲、昆剧均是从昆腔衍化出来的昆山腔声腔系统的分支,它们都是不同时期的艺术表现形态。遂昌昆曲十番音乐既继承了昆山腔初始的表现形态,又传承了昆曲的表现形式,是一种昆腔和昆曲延续互动的关系。遂昌昆曲十番音乐从古至今延绵不断地展现了这种传统的主要特征。

　　(二)昆曲乐社与文人曲家艺术的长期延伸

　　昆曲的清唱从明代开始延绵不断地发展至清代,此时的昆剧也相当兴盛。而且,世间的昆曲清唱与昆剧的演出常常融合在一起,此状况一直延续至清末民初,陆萼庭在《昆剧演出史稿》中记载:清曲向剧曲靠拢,与剧曲结合,也是有社会原因的。晚清以来,昆剧活动日趋停滞,但有一种

现象却很值得注意,即各地清曲社兴盛一时,曲社内部的组织较之前有所改进,社员们不仅把唱曲作为个人癖好和业余消遣,而且还明显抱着复兴昆剧、培养人才的愿望。为此,他们打破传统常规,除了钻研曲学,讲究唱法外,不以兼习台步身段为耻,相反,都很重视彩串(演出),把登台演出看作习曲的最后阶段。这是后期清曲的特点,从长远看,应该承认这是一个很大的发展。清曲家串戏,当时名为清客串。这种清客串的实践,也孕育了一些杰出的表演家,对清末民初的昆剧艺术做出了贡献。

陆萼庭一方面指出当时昆剧的衰微,清曲的兴盛,也道出了清曲向昆剧表演艺术靠拢的社会状况。另一方面也说明了当时的昆曲乐社与文人曲家为组织形式的昆曲音乐艺术长期流传,形成强大的社会影响力。武俊达在《昆曲唱腔研究》中谈到,昆曲的发祥地是以苏州为中心的吴中地区,昆曲即已得到群众的普遍热爱,并和当地群众的娱乐习俗结合在一起,逐渐形成苏州虎丘一带一年一度的中秋赏月唱曲盛会。这盛会不仅打破了内行与外行的界限,更弥合了文人曲家和班社艺人的鸿沟,参与者既有"士夫眷属""清客帮闲",也有"女乐声伎""名伎戏婆"。这种盛大的曲会由明万历中叶开始,绵亘长达两个世纪。

以文人曲家组织的昆曲乐社组织形式,从明万历中叶开始,数个世纪以来一度兴盛发达。不仅对南方形成巨大的影响,而且造就了一代又一代具有坚实艺术技能,又善演唱昆曲、演奏昆曲并能表演昆剧的艺术人才。从那个时期开始,南方的昆曲流传面越来越广。即使后来北方的昆剧出现衰退状况,南方的昆曲与昆剧却依然生机蓬勃、欣欣向荣,浙江的流传情况更是如此。

因此可以说,遂昌昆曲十番是昆曲艺术的长期传承。遂昌昆曲十番的民间组织形式沿袭了明清以来以昆曲乐社和文人曲家为主要组织形态的民间组织形式。从遂昌昆曲十番有男子"十番"队和女子"十番"队的历史记载和沿革至当代的组织现象来说,遂昌昆曲十番不但保持了昆曲清唱(演奏)的传统风格,就是乐队古称(乐社)的组织形式也沿着传统的风格从古辗转至今,是一支名副其实的昆曲乐社或文人曲家组成的乐社

组织。从而论及遂昌昆曲十番音乐的主要特性,研究遂昌昆曲十番音乐的历史渊源以及考究它的音乐衍变规律等就毋庸赘言的了。

二、遂昌昆曲十番的音乐形式

流传于浙江、江苏等省的民族民间器乐同名曲"十番"比较多,大多是以丝弦乐、丝竹乐、丝竹锣鼓乐、吹打乐的形式流传于民间。《中国音乐词典》记载的"十番鼓"曰:"历史上曾有十番鼓、十番箫鼓、十番、十番笛等多种称呼;道家与僧家称它为梵音;民间吹鼓手则笼统称之为吹打曲。"流行于江苏无锡、苏州、常熟等地的十番曲,人们俗称为"苏南吹打"。流行于浙江的十番曲,大多以地名诠释,如遂昌《十番》、江山《十番》等。《中国音乐词典》对"十番锣鼓"的记载:"历史上曾有十样锦(明代沈德符《万历野获编》)、鼓吹(明代张岱《陶庵梦忆》)等称呼。明代已在江南一带流传,……由农村、城镇民间专业或业余音乐组织鼓吹手集团演奏。"

无论是"十番鼓"还是"十番锣鼓",其旧时大多运用于婚、喜、丧、庆等场合,江南道士亦用于道场时的演奏曲调。"十番鼓"其音乐起源于唐代的歌舞音乐,有的是宋代的词牌,大多数是源于元、明以来的南北曲曲牌音乐。"十番鼓"其音乐源于元明以来的南北曲曲牌音乐,还有一定数量的民间小调。

从以上记载来看,遂昌昆曲十番音乐是源于元、明以来的南北曲曲牌音乐体制联缀形式,只不过遂昌昆曲十番的音乐已套上昆曲的曲牌罢了。并且,遂昌昆曲十番音乐还吸引了民间器乐的演奏形式,是民俗化了的"十番"器乐曲。因此,遂昌昆曲十番音乐的形式类型具有以下两方面的要素。

(一)民间器乐曲的形式

遂昌昆曲十番与古代流行于江苏、浙江等省的民间器乐曲"十番"形式类型相同,也与现在流行于浙江省各县区市的民间器乐曲"十番"相似,仅在音乐的风格方面有着明显的差异。而音乐的差异并不是由民间艺术流传的基本途径或常态的流传方式决定的,或是因为音乐乐谱的记

录而产生的流传衍变,或是由于时代的变迁,以及由于音乐的多种衍变而成的变体音乐,而是因为遂昌昆曲十番一开始就以昆山腔为其音乐的主体,以后昆山腔衍化为昆曲、昆剧之后,遂昌昆曲十番继承昆曲的衣钵,并在民间艺人的不断实践与传承中,将昆曲的演奏、演唱艺术保持到现在。

然而,遂昌昆曲十番以民间器乐曲为主要表现方法,说明了它归属于民间器乐曲的形式类型。这可以从遂昌昆曲十番演奏所采用的乐器来分析,并可以从古代"十番鼓"和"十番锣鼓"所应用的乐器来相比较,验证遂昌昆曲十番音乐的形式归类。

遂昌昆曲十番应用的乐器有笙、箫、梅管、提琴、双清、三弦、九云锣、扁鼓等,其中笙、箫各配备二支,演奏的人员一般十人,有时会增加二人参加演奏。

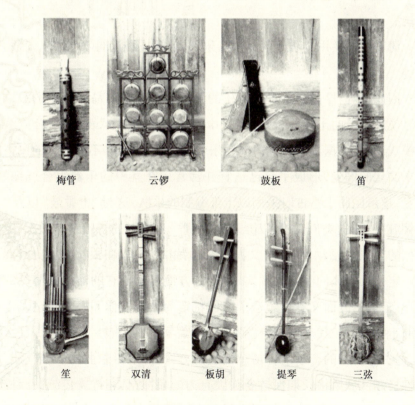

遂昌昆曲十番主要乐器

古时"十番鼓"所配置的乐器包括:板、点鼓、同鼓、板鼓、云锣、笛、箫、笙、小唢呐、二胡、椰胡、琵琶、三弦等。笛和鼓为该器乐曲的主奏乐器。

古代"十番锣鼓"所用乐器根据乐队的编制或组合形式不同而定。如其演奏形式有笛吹锣鼓、笙吹锣鼓、粗细丝竹锣鼓、清锣鼓等的形式划分,就形成了不同的编制或组合方式。其中:

笛吹锣鼓的编制有:长尖、曲笛、箫、笙、琵琶、三弦、二胡、椰胡、拍板、板鼓、同鼓、大锣、喜锣、云锣、木鱼、齐钹等,以笛为主奏乐器。

笙吹锣鼓的乐器组合与笛吹锣鼓相同,仅把主奏乐器改为笙。

粗细丝竹锣鼓的乐器编制,除了笛吹锣鼓、笙吹锣鼓所配置的乐器外,另外还增加了马锣、春锣、内锣、汤锣、中钹(或大钹)、小钹、双星等,以"十番锣鼓"进行管乐、丝竹乐轮番的演奏为共器乐曲的主要表现方法。

清锣鼓所使用的乐器仅为打击乐器,包括:板鼓、同鼓、喜锣、齐钹、大锣等。

因此,遂昌昆曲十番具有器乐的形式类型是很容易弄清楚的。这并不是说遂昌昆曲十番沿袭了古代"十番鼓"或"十番锣鼓"所组合或编制的模式,而且根据不同地域民间音乐文化的特征,依据不同地域的民情对音乐文化的偏爱,形成了自己适宜并常常乐在其中的乐器组合或编制。而且,遂昌昆曲十番古时采用以十人编制的乐队,这与"十番鼓"以及"十番锣鼓"的模式类似,这种以器乐曲"十番"为特点的初始组织形态,原生态型的"乐社"活动方式和"文人曲家"的组织方法,在很长的历史时期并在一定活动地区的演奏演唱实践中,一方面巩固了它的器乐曲演奏的组织形态,另一方面又不断塑造了人们特定的欣赏习惯和思想感情。遂昌昆曲十番以区域代表性的特色器乐优秀品种,以其古朴、绚丽的深层次结构,通过它特殊的音乐语言情感的表达方式,使该器乐曲的高雅气质、雄厚性格和区域风格长期保持着强大有力的惯性,具有优秀传统民族民间器乐曲的稳定生命力,自古至今使其在民间艺术争奇斗艳的竞争中立于

不败境地,充满了无可替代的艺术力量和艺术魅力,成为与乡音紧密融合后为区域人们所喜闻乐见并积极扶持传承的乐曲旋律。

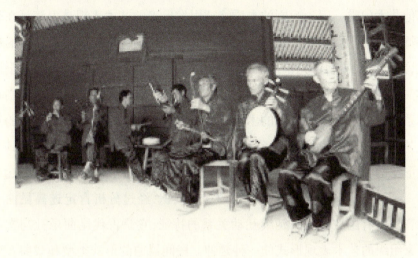

遂昌昆曲十番演出场景

（二）戏曲音乐的器乐化

遂昌昆曲十番与各地"十番"器乐曲音乐的显著区别是它的音乐自始至终以昆曲音乐为主要内容,这是它的本质特征。这种艺术的处理方法,音乐语言所包括的乐曲的节奏、韵律等方面都依靠昆曲音乐之美的形象来造型,使昆曲发挥了昆腔声腔音乐体系的艺术功能,塑造艺术形象,表达艺术情感,通过遂昌昆曲十番的演奏、演唱活动从而得到比较完善的体现。因此,遂昌昆曲十番拥有的昆曲音乐,具有戏曲音乐器乐的形式类型,是毫无疑问的。

那么,有人会提出既然遂昌昆曲十番属于戏曲音乐,就应将它归于戏曲,而且提出人们的演唱形式,正面表现了普通演唱戏曲的社会现象,说遂昌昆曲十番归属戏曲门类,应该是门当户对的艺术形态。

这样的看法和认识也不是完全错误的。但要说明的是,遂昌昆曲十番首先具备的是民间常见的器乐演奏形式,有演唱并不能否定它的本质属性,如前部分的叙述,它具备了民间器乐曲形式类型的全部要素和稳定的艺术形态,是完全的民间器乐的形态运动。

至于说遂昌昆曲十番属于戏曲音乐的器乐演奏的形式类型，唯一不能衡量其艺术尺度的是戏曲的剧种，当然更有别于音乐、戏曲艺术之外的其他艺术门类。因为戏剧的本质特征引发出来的艺术表现是由演员在表演舞台上以剧目的剧情客观地表现人物与其他事物的情感或意志的冲突，并以艺人的动作完整地展现剧情的戏剧性。而剧种的概念则完全以戏曲声腔的艺术特征来表述，它是以戏剧的色彩归属某种戏曲声腔剧种体系的。可以用极为简单的术语来表达，戏曲的剧种是舞台上表演的戏曲艺术品种，其艺术形象是直观的；而戏曲音乐器乐是非直观可了解其艺术形象的，需要通过人们的欣赏认识才可以掌握它所塑造的艺术形象。

针对某些不完全正确或模糊的观点认识，经过分析肯定遂昌昆曲十番音乐具有昆腔和昆曲延续互动关系的特征，它是古代昆曲乐社与文人曲家组织的艺术表现形式的一种延伸。民间器曲的形式类型和戏曲音乐器乐的形式类型，双重的艺术形式造就了它的独特艺术风格、艺术内涵和艺术观念，让遂昌昆曲十番的艺术展示达到了相应的高度。

三、遂昌昆曲十番的音乐属性

遂昌昆曲十番兴盛于明末，是流行于浙江省各市县"十番"曲中较为独特的民间器乐曲形式。其乐种的本质属性和音乐结构的基本特征较其他"十番"曲，也有着风格特征等方面的区别。为揭开遂昌昆曲十番的真面目，我们拟从该曲的乐种属性开始探索、挖掘、分析和研究，从而为进一步探索研究该曲开辟一条通畅的道路。

所谓乐种属性，泛指乐曲种类性质的归属，亦即乐曲的本质特性。遂昌昆曲十番的乐种的音乐属性可概括为以下几个方面。

（一）民间器乐丝竹的属性

流行于遂昌县湖山乡奕山村的器乐"十番"曲，原本属于丝竹乐的乐种属性，昆曲十番自古以来沿袭"游园套曲"，由【步步娇】【醉扶归】【好姐姐】等联缀成套。其配备的乐器有笛(二人)，笙(二人)、梅管、提琴、三弦、双清、板鼓、扁鼓、云锣各一人等，其中云锣仍以演奏主旋律为主。

（二）民间器乐丝竹锣鼓乐的属性

从现在流行于遂昌县石练镇、大柘镇、妙高镇的昆曲"十番"曲的结构来看，明显具有丝竹锣鼓乐的乐种属性。其乐器的配备除有丝竹所拥有的乐器外，尚有大鼓等打击乐器的加入。

从乐器中笛、笙配备二人演奏及其他乐器的结构形式来看，具有早时"十番鼓"的历史痕迹。清李斗在《扬州画舫录》中道："十番鼓者，吹双笛，用紧膜，其声最高，谓之闷笛；佐以箫管，管声如人度曲。三弦缓与云锣相应，佐以提琴，鼍鼓紧缓与檀板相应，佐以汤锣。众乐齐，乃用单皮鼓，响如裂竹，所谓头如青山峰，手似白雨点，佐以木鱼、檀板，以成节奏，此十番锣鼓也；是乐不用小锣、金锣、铙钹、是筒，只用笛、管、箫、弦、提琴、云锣、汤锣、木鱼、檀板、大鼓十种，故名'十番鼓'。"①从遂昌昆曲"十番"曲的乐种属性来看，它沿袭了古代"十番"曲乐种的本质属性，大体显露出古代"十番"曲的风格面貌，以其比较完整、生动的艺术属性，演奏时所表现出的宏伟气势，再现了该曲的古朴形象和从古至今塑造出的无限的艺术魅力。

（三）曲牌音乐联缀成套的昆曲属性

在各地广泛流传的民间器乐"十番"曲中，历史上大多以丝竹锣或清锣鼓的艺术手法为其主要表现形式。而丝竹锣鼓即以乐器的组合划分为粗、细两个部分，如以唢呐或笛主奏乐曲的部分民间称谓和乐器演奏等。遂昌昆曲十番曲具有丝竹乐及其丝竹锣鼓乐的乐种属性，自然具有历史传承保留的艺术表现形式。但遂昌昆曲十番曲的曲调构成和特性都与各地许多"十番"曲大相径庭，是众多"十番"曲当中较为独特的一支。各地的"十番"曲的曲调构成和特性，整体上保持民间器乐曲牌连接成套的艺术手法，或以民间小调、歌舞曲调等形式贯穿始终，也有部分渗入的戏曲曲牌。如宁波的"十番"曲由民间器乐曲牌【头段】【二段】组合成套；新昌的"十番"曲由【玉芙蓉】【尾声】等曲牌和其他器乐曲调组合成套。遂

① 转自谢建平.淮安十番历史成因与现存曲目初探[J].艺术百家,2002(02):92;97.

昌昆曲十番曲即以昆曲名剧为其曲名,由昆曲音乐为组成曲牌并联缀成套,具有曲牌音乐联缀成套即以昆曲音乐为主的属性。由各昆曲名剧为其曲名组合的不同曲牌有:

《牡丹亭·游园》由【步步娇】【醉扶归】【皂罗袍】【好姐姐】等曲牌组合而成;《紫钗记·折柳》由【寄生草】【么篇】【解三酲】【前腔】【大红袍】【数花】等曲牌组合而成;《南柯记·花报瑶台》由【脱布衫】【小梁州】等曲牌组合而成;《邯郸梦·扫花》则由【赏花时】【么篇】【红绣鞋】【迎仙客】【石榴花】【斗鹌鹑】【上小楼】等多支曲牌组联成套;《长生殿·絮阁》由【喜迁莺】【出队子】【滴溜子】【双声子】【水仙子】等曲牌组成;《兰柯山·悔嫁》由【石榴花】【斗鹌鹑】【上小楼】等曲牌组成;《琵琶记·劈头》由【油葫芦】【小十面】【全折十面埋伏】曲牌组合而成;《西厢记·佳期》由【一江风】【十二红】【排歌】等曲调组合成套;《浣沙记·浣沙采莲》由【念奴娇序】【采莲歌】【古歌】【古轮转台】组成;《火焰山·借扇》则由【滚绣球】【叨叨令】【白鹤子】【快活三】【鲍老催】【古鲍老】【柳青娘】【道和】【煞尾】等多支曲牌组合成套;《折桂记·打肚》由【懒画眉】【桂子香】【梁州序】等曲牌组成。

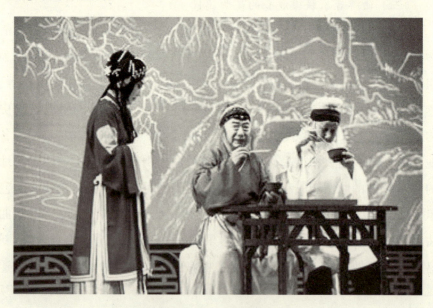

《琵琶记·吃糠遗嘱》演出剧照

此外,还有《牡丹亭》中的《拾画》《惊梦》《叫画》等;《长生殿》中的《偷曲》《小宴》等;《琵琶记》中的《南浦》《渔樵》等也均由不同的曲牌或曲牌群组合而成。

由此可见,遂昌昆曲十番曲既具有民间器乐竹乐及丝竹锣鼓乐的属性,还具有曲牌音乐连缀成套并以昆曲为主的乐曲乐种的属性。

四、遂昌昆曲十番的曲式结构

遂昌昆曲十番曲的音乐风格古朴典雅,浓郁的昆曲音乐色彩别致而独特。其音乐结构的基本特征主要体现在以下几个方面:

(一)属曲牌联缀体制的结构形式

如第一部分阐明的由曲牌连缀成套组合而成的形式,则为该器乐曲鲜明的艺术特征。由于乐曲以昆曲音乐为主,故其曲牌联缀沿革了戏曲声腔剧种即昆曲等剧种原生态的曲牌联缀体制的结构形式。不过其曲牌联缀体制所反映或表现的形态已发生了质的变化,戏曲中属于曲牌联缀体制的声腔剧种,如昆曲、高腔等,主要反映或表现在各声腔剧种的唱腔音乐方面,也就是说唱腔音乐组合不同的唱腔曲牌连接而成一组套曲,而遂昌民间器乐"十番"曲所反映或表现的形态,虽然也由不同的曲牌联缀而成,但其艺术形态已不属于唱腔方面,而是地地道道的民间器乐曲,虽然发生质的变化,但它们仍沿袭各种民间音乐形式的发展规律,如同民间的器乐曲被戏曲所吸收那样,戏曲音乐也能转化为民间器乐曲发生衍变的途径。

(二)异宫异调与同宫同调的曲牌连接

遂昌昆曲十番曲由昆曲的名剧为其曲名,不同的曲牌音乐构成器乐曲的主体。而这些曲牌常会出现异宫异调或同宫同调连接的情况,如《牡丹亭·游园》中的【步步娇】与【醉扶归】两支曲牌是异宫异调曲牌的连接,【步步娇】属商宫羽调式,【醉扶归】却是羽宫宫调式(亦有羽调式句式结构的交替,但宫调式明显);而【醉扶归】与其连接的曲牌属同宫同调的曲牌。

（三）段式结构与曲牌统一的特征

某些地方的民间器乐"十番"曲,虽也由数个曲牌联缀成套曲,但有的曲牌所形成的乐曲会出现数个乐段或一个乐段中包含两个以上曲牌的情况。遂昌昆曲十番曲却有着规整的套路,简洁的表现方法,一个曲牌即形成一个乐段,构成曲牌清晰、乐段相连接的段式与曲牌统一的乐曲组织形式。

第二节　遂昌昆曲十番的传承

一、遂昌昆曲十番的传承艺人

历史悠远的遂昌昆曲十番,以口传心授的方式在民间普遍流行。在民间的民俗仪式、吉庆佳节,在山野湖边、亭阁殿院,在屋中堂前,抑或在草台棚中,遂昌昆曲十番为祭祀庆典、百姓舒心自娱起到了重要的作用。它反映了当地人民的文化生活、民俗风情、价值取向和审美追求。遂昌昆曲十番保留古老的唱、奏方式,器乐曲题材内容古朴,流传地域广泛,多侧面反映了遂昌人民对艺术生活的真切认知和追求,体现了遂昌人民质朴敦厚的精神风貌和鲜明的地域特征。

古代文人曲家组织的演唱、演奏多以集团、集社的形式出现,形成了稳定发展的固有形态。遂昌昆曲十番也曾以这种方式流传,并且在现代演奏团体中还能观察到这种传统的传承方式。据老艺人反映:"古代,当地凡有昆曲'十番'流传的城镇、乡村,每年农历十二月都要组织一次培训学习,并请老一辈有名艺人来传教。此风俗从古代一直持续到现在。"这样的说法是有理有据的。一方面,遂昌昆曲十番大型曲目的完整保留,没有经过一定的培训训练是做不到的;另一方面,从1979年开始的全国民族民间音乐普查起,遂昌县也开始了遂昌昆曲十番的整理、抢救工作。

1984年,华俊同志在湖山乡奕山村发现了朱象廷手中保留有工尺谱抄本谱集《响遏行云》,其内容、曲目均以汤显祖"临川四梦"或其他昆曲名剧为名,由多个曲牌联缀成套。其用于佳节庆祝、民间祭祀的记载等都与老艺人反映的现象一致。2000年以来,遂昌县文化馆罗兆荣先后在石练镇石坑口村、柳村发现了遂昌昆曲十番曲集《白雪阳春》和《柳村抄本》,整体情况与奕山村的《响遏行云》大体相似,说明它们同祖同源。

因此,对遂昌昆曲十番传承状况的考察,只能从民间艺人的传承现状入手,经过多年的田野调查,我们从祖辈艺人的流传概况与活态传承状况着手论述。

(一)祖辈艺人传承概况

据遂昌县湖山乡奕山村村民朱士杰(75岁)反映,他的叔公朱星辉跟他讲过,该村很早以前就有器乐演奏"十番"并伴有昆曲演唱、演奏的活动,最初是从江苏苏州请人来传授的。朱星辉早年从杭州师范学校毕业后分配到该村小学当校长。期间他在该村组织了"十番乐队",传授祖传技艺。而后又在该村办起了戏曲班社任班主或社长,传授昆曲、乱弹等多种戏曲声腔。朱士杰的大伯朱松岳中学毕业后也参加了乐队和戏班,是有名的"正吹"。朱士杰的父亲朱松舟也是上述乐队、班社的成员。该村的昆曲"十番"老艺人程万选(84岁)从18岁开始学艺。他和朱建华、朱象蕉等说到,早些年"十番"器乐和演唱演奏在全县普遍存在,从湖山乡奕山村流出技艺的地方有石练、大柘等。奕山村还专门派老艺人去石练、大柘传授技艺。

另据遂昌县石练镇石坑口村"十番"老艺人赖喜能(1925—)、雷金玉(1965—)、上官娇芽(1967—)以及龚聪兰(1970—)等人说,该村流传"十番"演奏已有500多年的历史。该村演奏演唱的是原汁原味的昆曲,保持了古代的原始遗风,这都是得益于家庭、艺人集体练习而传承下来的。

从历史的视角看,我们可将其传承状况作如下图示:

(二) 现世传承艺人

1. 石坑口村传承艺人

被省文化厅授予遂昌昆曲十番传承人的赖喜能,他的技艺是其爷爷赖书田传给父亲赖子能而习得的。现在他的儿子、孙儿都在从事遂昌昆曲十番传承活动。赖喜能是一位全能乐师,也是演唱遂昌昆曲十番的著名艺人。在赖喜能与伙伴(肖根其)的努力传教下,石坑口村已经培养出了众多杰出弟子。现在赖喜能的第一代弟子黄加法已经成为知名传承人了。

石坑口村十番队传承艺人表(由赖喜能、肖根其传教):

姓名	性别	出生日期	擅长乐器
黄加法	男	1953年11月	笛
赖荣华	男	1965年8月	笛
赖兴扬	男	1964年8月	鼓板
赖兴明	男	1957年11月	笙
廖月球	女	1961年11月	月琴
黄加强	男	1947年12月	三弦
赖梅香	女	1954年11月	梅管
朱育彩	女	1940年3月	二胡
朱月婷	女	1967年1月	双清
上官菊芳	女	1971年7月	二胡
雷玉金	女	1965年10月	提琴
曹培金	男	1965年12月	笙
龚聪兰	女	1970年2月	二胡
赖敏	女	1990年	云锣、笛
赖丽珍	女	1990年	提琴、演唱

2. 奕山村传承艺人

姓名	性别	出生日期	擅长乐器
朱象廷	男	1911年	全能型艺人
朱坛贤	男	1909年	小锣
朱名泉	男	1897年	云锣
徐观林	男	1904年	演唱(净角)
朱松岳	男	1904年	正吹
朱松云	男	1899年	演唱(丑角)
朱象荣	男	1909年	鼓板
郑法贵	男	1909年	堂鼓

续表

姓名	性别	出生日期	擅长乐器
朱名德	男	1909 年	胡琴
朱宗汉	男	1916 年	笛
朱象庭	男	1916 年	多面手 擅长各种乐器
朱寿达	男	1914 年	小锣
朱松华	男	1911 年	演唱(净角)
朱松丛	男	1913 年	演唱(丑角)
朱文章	男	1910 年	胡琴
朱炳松	男	1935 年	全能型艺人
朱连全	男	1942 年	云锣
郑万选	男	1936 年	中胡
朱安仁	男	1936 年	小锣
朱松田	男	1930 年	堂鼓
朱育山	男	1950 年	二胡
朱云程	男	1956 年	笛、唢呐
朱云汉	男	1950 年	提琴、板胡
朱云岳	男	1948 年	双清
吴良兴	男	1963 年	大锣
朱建平	男	1967 年	笙
朱相武	男	1967 年	大锣
朱景雄	男	1953 年	三弦
翁和富	男	1968 年	二胡
朱相华	男	1980 年	笛、唢呐
朱保良	男	1971 年	堂鼓
朱聪英	女	1970 年	小锣
朱双文	男	1967 年	梅管

3. 石练镇女子"十番队"传承艺人

石练镇女子"十番队"由赖喜能等人传授，主要有：

姓名	性别	出生日期	善演乐器
张红娟	女	1971年6月	三弦
程爱萍	女	1964年6月	双清
施梅招	女	1970年2月	笛
周明珠	女	1979年6月	二胡
朱月仙	女	1970年12月	笙
吴平飞	女	1955年6月	鼓板
罗观芽	女	1963年6月	云锣
潘根云	女	1963年2月	笛
王新云	女	1969年12月	中阮
胡君兰	女	1957年12月	月琴
郑素芽	女	1963年10月	中胡
孟美婷	女	1967年12月	笙
梁巧云	女	1966年1月	月琴
毛紫婷	女	1955年10月	二胡
涂安丽	女	1978年4月	中阮
李丽梅	女	1979年3月	二胡
吴筱美	女	1960年5月	提琴
程丽景	女	1970年3月	二胡
陈军花	女	1979年8月	梅管
朱平谷	女	1958年4月	中阮
罗小霞	女	1972年8月	提琴

4. 湖山乡湖山小学"十番队"队员

湖山小学"十番队"由朱坛贤、吴晓狄、王凌辰等人任教，队员主要由学生组成。

乐器	姓名	乐器	姓名
鼓	朱一成（男）、朱巧珑（女）	笛	罗鑫帆（男）、曾一鸣（男）、吴嘉俊（男）
小唢呐	朱奇瑶（男）	大唢呐	朱奇瑶（男）、曾一鸣（男）、罗鑫帆（男）、曾瑧（男）、左杰龙（男）
先锋	朱奇瑶（男）、曾一鸣（男）	笙	朱丽（女）
徽胡	曾瑧（男）	板胡	朱一成（男）、曾瑧（男）
二胡	曾晨艺（女）、翁慧琳（女）、朱明涛（男）	提琴	尹佳琦（女）、华智敏（男）
三弦	周心怡（女）	中阮	濮枕（女）
大阮	邵雨欣（女）	双清	尹茜（女）
月琴	吴艳君（女）、包雪英（女）	大锣	左杰龙（男）、翁亚鹏（男）
小锣	翁晓虹（男）、雷伟峰（男）	梆子	翁晓虹（男）

二、遂昌昆曲十番的传承方式

在历史概况中，我们了解到遂昌昆曲十番器乐曲种是如何从器乐"十番"演变为昆曲十番的。从活态的田野调查中，我们也洞悉了遂昌昆曲十番特有的历史渊源、存在方式、演变规律以及深厚的文化积淀和文化意蕴。分析研究遂昌昆曲"十番"的传承方式，梳理其传承规律以及探索它的演化过程，是能够阐明该器乐演奏文化遗产具有奠基性意义的鲜活材料，对进一步丰富、补充、完善器乐音乐文化和昆曲音乐文化都具有极其重要的理论价值。

（一）民间传承

从田野调查与历史资料的整理来看，遂昌昆曲十番的形成与发展经历了复杂的过程。从初期演奏的民间乐曲时要演奏"十番"器乐曲，并配置相应的乐器；从演奏"十番"器乐曲演变为演唱、演奏昆曲十番，进入汤显祖名剧"临川四梦"及其他昆曲名剧的挂牌曲目演奏（唱）的历史，这是民间艺人在不同时期适时调整、不断创新的体现。它说明了遂昌昆曲十番走过了不断求新图变的漫长之旅。其传承方式体现在如下几个方面：

第一,早期的民间器乐曲以当地民间音乐为基础,依附于各种民俗活动来加以传承。它的曲调结构、表现形式等都属于地方民间音乐。这种情况不仅在全国各地的民间器乐音乐中可以找到相同的历史依据,还可以从全国各"十番"器乐曲的形成、发展中得到相同的答案。并且还发现它们都毫无例外地与当地的民俗风情紧密联系在一起。随着历史的推移,有一部分音乐本质属性未变,长期发展延续至今。而有一部分已经发生了演化,甚至消亡。

第二,建立在民族民间音乐音调基础上的器乐曲在演变为遂昌昆曲十番时,既突出了地方音乐的风格特征,又突出了成为"十番"应具有的时代风貌。从乐师到乐器,整体的表现形式都统一于当时的"十番"器乐基本框架之中,成为浙江乃至全国"十番"名曲中的一员。

第三,艺术的演变发展到套用昆曲之时,器乐"十番"的艺术功用与表现均发生了实质性的转变。从单方面的演奏、演唱发展到演唱、演奏的融合,从单方面的名曲演化为著名器乐曲和戏曲昆腔音乐结合的综合艺术表现形式。从艺术的表象和实质来分析,其音乐有昆腔中的"正昆"因素,也有民间的"草昆"因素,而民间"草昆"的因素恰好保留了原民间器乐曲演变的成分,与"正昆"水乳交融。当它以整体的艺术表现呈现在观众面前时,人们从主流昆曲音乐的形式及其略有不同的乐感中,体验到的是风格独特的昆曲十番。

第四,遂昌昆曲十番民间艺人传承手段多样且丰富。他们能依据乐器的组合形式划分出"文十番""武十番"等类别,并将昆曲音乐与这些演奏形式和谐交融在一起。从民间音乐到昆曲音乐,从体裁、内容到乐器演奏昆腔音乐,从器乐门类到器乐与戏曲的融合,赋予它以当地特色与韵味来演唱、演奏,创作出符合当地民众审美追求的表现形态,成为有别于其他地方"十番"器乐的风格特征。

第五,民间艺人通过"男子十番""女子十番""农民十番""座唱班""大班""小班"等多种表现形式和手段来推动遂昌昆曲十番的发展。经过各种加工、润饰、创新,始终与人们的审美趣味、审美追求保持一致。经

过各种艺术手段的处理,艺人的艺术传承之根就不会断,这是一门优秀传统艺术生成与发展的独特规律之一,也证明了艺人们有能力、有智慧摄取各种艺术的养料,并遵循艺术发展的规律,找到了传承、发展昆曲"十番"的正确路径,使其永葆青春。民间艺人又能从广义的文化内涵中解释它的本质属性,还能在艺术的各种表现手段中让人们获知更多的外延和意蕴。

第六,遂昌昆曲十番在历史上曾由文人组织团队演奏、演唱,并分室内、室外两种场合。这与历史上文人曲家组织器乐活动和昆曲演唱、演奏活动相似。故而又以名剧标识曲名,如《牡丹亭》《紫钗记》《南柯记》《邯郸记》《长生殿》《浣纱记》等,都与文人曲家的艺术表现密切关联。从湖山乡奕山村、石练镇上街村等地以及县城相关汤显祖对昆曲活动的影响等相关材料中,都可以找到相应的历史佐证材料。

第七,遂昌昆曲十番每年在民俗仪式活动、节日庆典演出,都说明历代艺人将艺术服务于大众之中,从本质上反映出遂昌昆曲十番是该区域民间民俗文化的存在方式之一,遂昌也是遂昌昆曲十番作为民间艺术的生存土壤和主要环境。遂昌昆曲十番民间艺人能将"十番"演奏形式与各地的民间活动结合,年复一年传承下来,的确很不容易。

第八,遂昌昆曲十番除了以演奏、演唱为主要表现形式外,还在室外活动中加入了各种仪仗队伍,并配有舞蹈等表现形式。

遂昌昆曲十番在民间的传承方式还表现在演唱上。艺人们在传承中注重昆曲韵律,对于表达曲目的中心意思、重要情节等都有很高的要求,如吐字清晰、唱腔圆润、表现自如。并且在演唱时,要根据曲目的情节内容、人物角色的需要,采取正确的面部表情来表达喜怒哀乐等不同的心理状态,增强演唱的艺术趣味。

总而言之,遂昌昆曲十番民间传承方式是一条值得各地认真推广和大力借鉴的成功经验,优秀民族民间艺术的传承就是要走这样的道路,非物质文化遗产在民间的传承、发展,也离不开这样的传承思路。

(二)教育传承

非物质文化遗产的传承,不是仅仅局限于对其形式内容等审美特征

的分析和研究,或要求艺人们展示演奏、演唱技巧,仅仅满足于表演形态的唯艺术美。而且,还要力求从文化学、艺术学、社会学、历史学、哲学、美学的高度,系统、全面、深入地概括分析出其传承方式的历史构成、沿革形态、生态现状、功能作用等。要从理论的高度,从历史现象、活态现状出发,客观、务实、科学地阐释其传承方式。基于这样的思考,我们认为遂昌昆曲十番的传承方式除了民间传承之外,还有一个重要的途径,便是教育传承。

历史上分布在县城、乡镇的"十番"乐队的传承、发展,都是通过老艺人的口耳相传延续下来的,这是非物质文化遗产保护与传承的一种重要方式和途径。我们主张遂昌昆曲十番走进校园传承,让青年学生参与到"十番"中来,让学生在寓教于乐中快乐学习,又能让"十番"艺术得到传承,这正是教育传承的特色。石练镇各街道、乡村的"十番"艺人们很早就用这种方式展开工作了。现今,遂昌县实验小学、湖山小学、石练小学都被列为"十番"艺术传承基地,这是遂昌人民长期不懈努力和实践的结果,是自古以来世代相传的风范。

我们以湖山小学的"十番"传承为例,从领导机构、指导教师、团队组织以及活动规划等方面总结其成功经验。

遂昌湖山小学"十番"队在运动会上演出

(1) 领导机构。由乡政府领导毛水根和校长徐新华担任顾问。学校音乐教师王凌辰、乡文化站站长郑长传和文化宣传员兰景担任学校、乡村

"十番"队伍的组织工作。

（2）艺术指导。由学校音乐教师王凌辰、吕永玲担任乐队和演唱班的艺术指导教师，同时邀请湖山乡奕山村"十番"艺人和县城吴晓狄老师作辅导。

（3）实施计划。乡政府和学校将遂昌昆曲十番的传承工作列入政府和学校的议事日程。学校打造"传承'十番'文化书香校园"品牌，设立"十番研究院"，每周开会都要汇报和部署工作；课程每周安排一节课时，并且每天中午、傍晚分批联系"十番"。另外，集体训练每周一次。

（4）团队组织。团队分为器乐演奏组、声乐演唱组。器乐组从2009年下半年开始开展培训工作，三年一期，已经培养出第一批学生"十番"人才，今已升入初中，继续发挥传承昆曲"十番"的积极作用。声乐演唱组从2012年下半年开始开展训练工作。

遂昌湖山小学"十番"队演出场景

（5）使用教材。指导教师依据湖山乡奕山村保留的手抄工尺谱"十番"曲本，翻译成简谱，并配上相应的乐器作为第一手教材。

（6）传承效果。第一批学生参加丽水市首届"绿谷之秋"比赛，演奏的昆曲"十番"获得一等奖。学校获得"丽水市特色学校"称号。2012年，湖山小学被文化厅授予"第二批非物质文化遗产传承基地"。

第六章　遂昌昆曲十番与其他十番比较

第一节　遂昌昆曲十番与省内十番比较

　　器乐"十番",历史上有"十番鼓""十番""十番箫鼓""十番笛""闹十番""十番吹打""十番锣鼓""文十番""武十番""粗十番""细十番"及"十样锦"等称呼,是流行于江浙一带的民间器乐曲中有广泛影响力的民间器乐形式。江苏流行于苏州、无锡、常熟、宜兴等地,民间称为"吹打曲""苏南吹打",主要用于婚、寿、丧、庆等场面,浙江流行于宁波、象山、宁海、嵊州、新昌、江山、桐庐、长兴、遂昌、松阳等地,民间又有"清十番""小十番"等称呼,用于婚、喜、丧、庆民俗活动等场合。

　　流行在浙江地区的"十番"器乐曲,可谓贯通南北西东,流行的区域极为广泛。从浙江各地"十番"的历史渊源、曲牌组合、乐曲特征、锣鼓演奏等方面来比较和分析,可梳理出流行于浙江"十番"器乐曲的基本概况和主要特色,也可以从中窥探到遂昌昆曲"十番"与浙江各地"十番"的共性与个性特征。

一、历史渊源的比较

　　"十番"器乐曲的历史渊源在各地不尽相同,流行于浙江与江苏的

"十番"曲有区别,即使是浙江省内各地的"十番"曲,其历史渊源也有不同说法。

新昌县的"十番",当地又称为"清十番""文十番",并取《论语》"夫子莞尔笑曰"称之为"圣莞十番",传说是13世纪末叶元兵南下灭南宋时,由流落在当地的扬州歌妓传授,并在五年一度的"真君殿庙会"上进行演奏的(《新昌县民族民间器乐曲集成》)。

松阳县"十番"形成的年代至迟也在南宋以前,《松阳县志》与《松阳民族民间器乐曲集成》记载南宋《花村戍鼓》诗"红巨翠陌连西东,软麝十里吹香风,尝春醉归吟未毕,耳根厌听鼓冬冬",就描述了当时的盛况。

遂昌的"十番"兴起于明末,是流行于全省各地较为独特的一支,其音乐并非民间小调,也非锣鼓乐,而是朴素典雅的南昆(亦有称"草昆")套曲,与流行于该县的昆曲相关联。

据考证,流行于浙北与浙东的"十番"形成于南宋至元代。

二、应用场域的比较

"十番"能在浙江民间广泛流行,与民间的风俗活动、节日喜庆活动紧密相关。如宁海县的《粗十番》与当地的民间戏曲活动就有密切关系,当地戏曲的【平调】五场头演奏中的第一支曲牌即是《粗十番》,另有《大名番》《平调头场》之称。嵊州的《十番》反映在民间的风俗活动方面,主要在庙会活动中进行演奏。活动时用绢绸搭起绢绸棚,棚前有童男童女焚香并执佛引导,乐师们则在棚里演奏"十番",直至活动结束。新昌县的《清十番》也是在庙会里演奏。桐庐县的《文十番》主要在元宵节舞龙灯时演奏,因为当地龙灯有文龙灯、武龙灯之别,而此器乐曲则为文龙伴奏,故称之为《文十番》。另还有称作《水漫金山文十番》的称谓。桐庐的《小十番》其用法与《文十番》相同,只是在民俗活动中另有《花五七》《还魂调》等称呼。江山市的"十番"大多为殿庙拜佛朝香时演奏,也为民间的喜庆、佳节所运用。

第六章 遂昌昆曲十番与
其他十番比较

谱例　江山《十番》

十　番

江山市

1 = D（笛筒音作 5 = a²）
♩ = 66

```
⎧ 0 2̇ 3̇ | 1̇ 1̇ 6 | 2̇ 3̇ 2̇ 7 | 6 1̇ 5 | 6 7 2̇ 7 | 6 -   | 0 0   |
⎨ 台 0  | 台 0  | 台 0   | 台 0  | 台 0   |同乙龙 龙同|丈 台  |
⎩

⎧ 0 0 | 0 0 0 | 0 0 | 0 0 | 0 1̇ 6 1̇ | 5 6 5 | 6 1̇ 6 5 |
⎨ 丈 台|丈 同同|丈 台|丈 0 |的 0    |的 0  |七 卜    |
⎩

⎧ 3·6 | 5 6 1̇ 2̇ | 6 1̇ 6 5 | 3 2 3 5 | 6 -   | 5 6 5 3 |
⎨ 丈 0|各 0    |各 0    |各 0    |各 同同|丈 台    |
⎩

⎧ 2 3 1̇ 6 | 2·3 | 5 6 5 3 | 2 3 1̇ 6 | 2·6 | 3·5 |
⎨ 丈 0   | 0 同同|同 同台 |丈 0    |0 同同|丈 0 |
⎩

⎧ 2̇ 2̇ 3̇ | 1̇ 1̇ 6 | 2̇ -  | 0 0  | 0 1̇ 2̇ | 6 5 3 5 | 6 1̇ 3 5 |
⎨ 丈 0  | 丈 0  | 丈 扎的| 台 丈 | 卜     | 台 0   | 台 0    |
⎩

⎧ 6 -  | 6 1̇ 6 5 | 6 2̇ 3̇ | 1̇ 1̇ 6 | 2̇ 3̇ 2̇ 7 | 6 1̇ 5 | 6 7 2̇ 7 |
⎨ 台 0 | 台 0   | 台 0  | 台 0  | 台 0    | 台 0  | 台 0    |
⎩

⎧ 6 -  | 0 0 | 0 0 | 0 0 | 0 0 | 0 0 | 0 0 | 0 0 | 0 0 |
⎨ 台 0 | 台 0| 台 0|台 同同|丈 台|丈 台|丈 0 |台 0 |台 0 |
⎩

⎧ 0 0 | 0 0 | 0 0 | 0 0 | 0 0 | 0 0 | 0 0 | 0 0 | 0 0 |
⎨扎的 的卜|丈 扎的|扎的 的卜|的卜 的卜|台 0|丈 0|七 丈|
⎩

⎧ 0 0 | 0 0 | 0 0 | 0 0 | 0 0 | 0 0 | 1̇ 6 1̇ | 5·4 |
⎨ 七 丈|丈 同同|丈 同同|丈 同同|丈 台|丈 0 |台 0  |台 0 |
⎩

⎧ 3 2 3 5 | 6 -  | 2̇ 3̇ 1̇ 6 | 2̇ 3̇ 1̇ 6 | 2̇ -  | 0 0 | 0  0 |
⎨ 台 0   | 台 0 | 台 0    | 台 0    | 台 0 |台 卜|扎的 卜|
⎩
```

第六章 遂昌昆曲十番与
其他十番比较

```
| 0 0 | 0 0 | 0 0 | 0 0 | 0  0 | 0  0 | 0 0 |
  丈 0   卜 丈  ⁿ儿 拉打  丈 0  扎的 的卜 扎的 的卜 丈 0

| 0 0 | 0 0 | 0 0 | 0 0 | 0 0 | 0 0 | 0 0 |
  卜 丈  ⁿ儿 拉打  丈 同同  丈 同同  丈 同同  丈 台  丈 0

| 1̇ 6 | 5·4 | 3 2 3 5 | 6·5 | 2̇ 3 1̇ 6 | 2·3 1̇ 6 |
  台 0   台 0   丈 卜     丈 0   乙 同 同 同   丈   台

| 2̇·7 6 1̇ | 5 3 | 6·5 | 3 2 3 5 | 6 — | 2̇ 3 1̇ | 2̇ 5 |
  丈 0  台 0   台 0  乙打 七打  丈 0   台 0   台 0

| 3·5 2̇ 3 1̇ | 0 1̇ 6 | 2̇ 6 5 | 3 5 6 | 3 2 | 3 5 6 |
  台 0  台 0  台 0    台 0   台 0   台 0

| 3̇ 1̇ 2 | 3̇·2̇ | 1̇·6 | 2̇· 6 | 1̇ — | 6 1̇ 6 5 | 3 3 5 |
  台 0   台 0  台 0 0 同同  丈 同同  丈  台   丈 0

| 6 1̇ 5 | 6·5 | 2̇ 3̇ | 1̇·7 | 6 1̇ 6 5 | 3·5 | 6 1̇ 5 |
  七 台   丈 0   台 0   台 0    台 0     台 0   台 0

| 6 7 2̇ 7 | 6 — | 6 — | 0 0 | 0 0 | 0 0 | 0 0 |
  台 0    龙 同龙 龙 同龙  卜 丈  扎的 拉打  丈 0   扎的 丈

| 0  0 | 0 0 | 0 0 | 0 0 | 0 0 ‖ 0 0 |
  扎的 拉卜  丈 0  卜 台  卜 丈  台 打打  丈 0  ‖ 打打 丈

| 0  0 | 0 0 ‖ 0  0 | 0 0 | 0 0 | 0 0 | 0 0 |
  打卜 卜  丈 0 ‖ 扎的 拉打  丈 同同  丈 丈  同 丈  同同 丈
```

（城关镇民间乐队演奏　徐巧耕、郑子勤记谱）

说明：

《十番》又名《十番锣鼓》，当地朝香拜佛过街行奏。

遂昌县的十番分为室内演奏与室外演奏，室内为民众节日或喜事而进行，室外主要在元宵灯会或为迎神赛会的游行时演奏。松阳县的"十番"曲，主要在婚庆喜事、民间风俗活动时用，还用于马灯、采茶灯等民间歌舞活动，演奏"十番"曲时，大多以牌灯引路，队伍浩荡，场面蔚为壮观。

三、曲牌组合的比较

浙江的"十番"器乐曲，多数由数支或数十支曲牌（曲调）组合而成，其演奏也均由曲牌（曲调）的排列顺序进行，无论是丝竹乐，还是吹打乐均为一致。民间艺人演奏"十番"，无论是在什么场合，也无论曲调时间多么长，都要将全部的曲牌演奏完毕方能结束。足见"十番"整个乐曲结构的完整性与完美性以及其艺人们演奏态度的虔诚与严肃性。

如宁波的"十番"由【头段】【二段】组成。其曲牌联缀仅有两支，起调曲牌与连接曲牌构成二段体的音乐结构形式，以"十番"挂其器乐曲之名。

而象山、江山、长兴等地的"十番"器乐曲都以"十番"为曲牌名称，构成一曲演奏进行至结束的曲牌组成形式。

谱例　象山《细十番》

细 十 番

1 = D （笛筒音作 1 = d¹）　　　　　　　　　　　　象山县

♩ = 144

[乐谱：曲调、三鼓、三锣、锣鼓经四声部]

（板、碰铃、小钹击拍，叫锣击后半拍，至曲终）

第六章 遂昌昆曲十番与
其他十番比较

(宁波市曲艺队乐队演奏　薛天申记谱)

说明：

《马玉令》相传是古代练兵时在教场上吹奏的乐曲。

所用乐器有：唢呐(2)、战鼓、大鼓、小锣、大锣、钹。

遂昌昆曲"十番"既有单曲牌形式,也有曲牌联缀成套的表现形式。

四、乐曲特征的比较

浙江的"十番"曲大体分为丝竹乐、吹打乐两个部分。因此,各地的"十番"乐曲特征可从这两部分来进行分别比较与研究。丝竹乐"十番":曲子主要分布在宁波、遂昌等地,也可以与象山、嵊州、新昌、桐庐、江山、松阳等地的吹打乐"十番"中的丝竹所演奏的部分进行比较分析,从中可以了解到各地的"十番"曲牌(曲调)名大同小异,乐曲风格有很多相同点,表现在乐曲的节奏、乐曲的旋律特征等方面。因此观察各种形态的"十番"器乐中以丝竹为主要特性的演奏内容,其乐曲相接近的旋法特点,并且这部分丝竹乐的调性结构和宫调的相同性。而且,还可以察觉出虽有同宫同调的旋法特性,但旋律的级进形态和跳进形态有着一定的区别,从而可以归纳出它们的差异。

五、演奏形式的比较

浙江"十番"曲的锣鼓演奏形式主要表现在吹打乐方面,吹打乐"十番"在民间有着特殊的地位和作用。在吹打的曲牌(锣鼓调)的组合套曲或联缀形式中,常采取与丝竹演奏所构成的旋律叠置或交替运用的方法。

"十番"吹打乐演奏形式的结构较为严谨,音乐的逻辑性很强,具有丰富的音乐色彩与层次。常运用反复、对比、扩展、压缩、快慢、变换节拍形式等艺术手法,使乐曲的进行与发展给人有变化、出新和适宜完整、恰如其分的感受。由于曲牌(曲调)形式多样化,曲牌(曲调)大多数取吉祥之意,而广受人民群众的追捧与欢迎。吹打乐《十番》以其奔放热烈的乐曲色彩,跌宕起伏的旋法特征,色彩斑斓的艺术形象,多种乐器演奏的功能效果,在人民群众中留下了深刻难忘的美好印象。为此,仅从"十番"曲中锣鼓乐演奏方面予以比较、分析与探索,可以领略浙江"十番"器乐曲中打击乐所表现出来的艺术魅力,更可见其集民间锣鼓调精华之所在。

从浙江各地"十番"曲中锣鼓经的设置来看,它们之间又有不同的结

构内容。其中,宁海的《粗十番》有【乱锣】【火泡】【五花锣】【大转头】【夺魁】【五花锣】等锣鼓经。松阳的《十番》有【乙字锣】【加官锣】【七记头】【五记头】【三记头】【煞尾锣】等锣鼓经。嵊州的《十番》由【引子】【桂枝香】【北朝天子】【风旋柳絮】【黄龙滚】【尾声】等组成。

谱例　嵊州《十番》

十　番

1 = F（笛筒音作 5 = c^1）　　　　　　　　　　　　　　　嵊县

第六章 遂昌昆曲十番与
其他十番比较

【桂枝香】 ♩=46

| 5 6 1 6 | 5 3 5 | 2 6 1 | ∜ 5 - 3 - 6 - | 2/4 5 - |
| 扎　扎当 | 扎扎当 | 次卜嘭 | ∜ 嘭 - 嘭 - 嘭 - | 2/4 扎扎 |

| 6 5 6 3 | 5 6 1 | 6 6 5 | 3 5 6 | 1 - | 5 2 1 6 | 6·5 |
| 扎　扎 | 扎 扎 | 扎扎 | 扎扎 | 扎嘭 | 扎扎 | 扎 扎 | 扎扎 |

| 5 6 | 5 6 | 5 3 2 | 1 1 | 2 2 | 1 5 3 2 | 1 2 1 6· |
| 扎 扎 | 扎 扎 | 扎扎扎 | 嘭嘭 | 嘭 - | 扎 扎 | 次　扎 |

| 1 2 | 3 5 3 | 2 3 | 0 3 2 | 2 3 1 6· 1 | 2 2 | 2 3 |
| 扎扎 | 嘭扎 | 扎嘭 | 扎扎 | 扎　扎 | 次次 | 次扎 |

| 0 2 1 | 1 3 2 1 | 6· 5 6 | 1 1 | 1 2 | 2 1 6· | 1 2 3 |
| 嘭　扎 | 扎扎　扎扎 | 嘭嘭 | 嘭扎 | 扎 扎 | 扎 扎 |

| 0 2 1 | 6· 1 5· 3· | 3 5 6 | 6 6 5 6 | 1 1 | 1 2 1 |
| 扎扎 | 扎　扎 | 扎卜 | 扎卜扎 | 嘭嘭 | 扎扎当 |

| 6 1 2 | 1 1 2 | 1 6· 1 5· | 3 3 5 | 6 5 6 1 | 5 6 |
| 扎扎当 | 扎扎当 | 扎扎 | 扎扎 | 扎扎 | 扎扎 |

| 5 6 5 | 0 6 3 | 5 6 | 5 1 6 5 | 3 2 3 | 1 1 | 1 2 |
| 扎扎 | 扎扎 | 扎扎 | 扎 扎 | 扎 扎 | 嘭嘭 | 嘭扎 |

| 2 3 2 1 2 | 3 0 3 | 2 1 | 2 5 | 3 2 3 1 | 6· 6· | 6· 1 |
| 扎 扎 | 嘭扎 | 扎嘭 | 嘭扎 | 扎扎 | 扎扎 | 扎扎 |

$\{\overline{1\dot2}\ \overline{1\dot2}\ |\ \overline{1\ 6}\ \overline{1\ 1}\ |\ \overline{1\ \underline{5\ 6}}\ |\ \overline{5\ \underline{3\ 5}}\ |\ \overline{6\dot1}\ 5\ |\ 3\ 6\ |$
扎当 扎当 | 扎 扎 | 扎 扎 | 扎 扎 | 扎 扎 | 扎 扎 |

$\{\overline{1\ 6}\ \overline{6\ 6}\ |\ \overline{5\ 6}\ \overline{1\ \dot2}\ |\ \overline{\dot1\ 6}\ 5\ |\ 3\ \overline{2\ 3\ 2}\ |\ 1\ 1\ |$
扎 扎 | 扎 扎 | 扎 扎当 | 扎当扎 | 扎 扎 | 扎 扎 |

$\{\overline{5\ 6}\ \overline{1\ 6}\ |\ \overline{5\ 6}\ \overline{5\ 0}\ 3\ |\ \overline{5\ \dot1}\ \overline{6\ 5}\ |\ 3\ \overline{3\ 2}\ |\ \overline{1\ 2}\ \underline{1\ 6}\ |\ \underline{5\ 7\dot6}\ |$
扎 扎 | 扎 扎 | 扎当扎 | 扎 扎 | 扎 扎 | 扎 扎 |

【北朝天子】 ♩=50

$\{0\ 0\ |\ \overline{1\ 6}\ \overline{1\ 2\ 3}\ |\ \overline{2\ 1\ 2}\ \overline{3\ 3}\ |\ 0\ \overline{5\ 6\dot1\ 7}\ |\ \overline{6\ 6}\ 0\ 5\ |$
嘭 嘭嘭 | 扎 扎 | 扎 扎 | 扎 扎 | 扎 扎 |

$\{\overline{4\ 5}\ \overline{6\ 5}\ |\ \overline{6\ 6}\ 0\ 2\ |\ \overline{3\ 3}\ \overline{2\ 3\ 5}\ |\ \overline{6\dot1}\ \overline{6\dot1\ 6\ 5}\ |$
扎 扎 | 扎 扎次 | 扎次扎当 | 扎当扎当乙当 |

$\{\overline{3\ 3\ 1}\ 2\cdot3\ |\ 2\cdot3\ \overline{2\ 3\ 2\ 6}\ |\ 1\ -\ |\ 1\ -\ |\ 1\ -\ |$
扎 当 次 | 次 次 次 | 扎 扎儿 嘭 嘭 | 嘭嘭 扎嘭 |

$\{1\ -\ |\ 1\ -\ |\ \overline{6\dot1\ \dot2}\ \overline{\dot1\ 6\dot1}\ |\ \overline{6\ 5\ 3}\ \overline{5\ 5\ 6}\ |\ \overline{\dot1\cdot\dot2}\ \dot1\ |$
扎嘭 嘭卜 | 当扎 | 扎扎次 | 扎扎 | 扎 扎 |

$\{\overline{6\ 6}\ \overline{5\ 4\ 3}\ |\ 5\cdot\overline{6}\ \overline{5\ 6\ 5\ 4}\ |\ \overline{3\ 3}\ 0\ 3\ |\ \overline{5\ 3}\ \overline{3\ 5}\ |\ \overline{6\dot1}\ \overline{6\dot1\ 6\ 5}\ |$
扎 扎 | 扎 扎 | 扎 扎 | 扎 扎当 | 扎当扎当乙当 |

$\{\overline{3\ 3\ 1}\ 2\cdot3\ |\ 2\cdot3\ \overline{2\ 3\ 2\ 6}\ |\ 1\ -\ |\ 1\ -\ |\ 1\ -\ |$
扎 当 次 | 次 次 次 | 扎扎嘭 | 扎嘭扎嘭 | 嘭扎 |

第六章 遂昌昆曲十番与
其他十番比较

$$2\ \dot{1}\ 2\ 7\ |\ 6\ 5\ 3\ |\ 5\ 5\ 6\ \dot{1}\cdot\dot{2}\ |\ \dot{1}\cdot\dot{2}\ \dot{1}\ \dot{1}\ |\ 7\ 2\ 6\ \dot{1}\ |$$
扎 扎　　扎 扎　　扎 扎　　扎 扎　　扎 扎

$$\dot{1}\ 2\ 3\ 3\ |\ 0\ 4\ 3\ 3\ 2\ |\ \dot{1}\ \dot{2}\ 7\ 6\ 5\ |\ 6\ 5\ 6\ \dot{1}\ 2\ 7\ |\ 0\ 6\ \dot{1}\ 6\ 5\ |$$
扎 扎　　扎 扎　　扎 扎　　扎 扎　　扎 扎

$$2\ 3\ 3\ 5\ |\ 6\ \dot{1}\ 6\ \dot{1}\ 6\ 5\ |\ 3\ 3\ \underline{1\ 2\cdot 3}\ |\ 2\cdot 3\ 2\ 3\ 2\ 6\ |$$
扎 扎 当 扎 当 扎 当 乙 当　扎 当　次　　次　次 次

【凤旋柳絮】
$$1\ -\ |\ 1\ -\ |\ 1\ -\ |\ 1\ -\ |\ 1\ 0\ \dot{2}\ -\ |\ \dot{1}\ \dot{1}\ 0\ \dot{1}\ |$$
扎 扎儿　嘭 嘭　嘭嘭扎嘭　扎嘭 嘭卜　当 扎　扎 扎　扎 扎

♩=56
$$5\ 6\ \dot{1}\ \dot{2}\ |\ \dot{1}\ 6\ 5\ 3\ 5\ |\ 6\ 6\ 0\ 5\ |\ 5\ 1\ 2\ 3\ 2\ |\ 1\ 5\ 6\ 7\ |$$
扎 扎　扎　扎 当　扎 次扎　扎 扎　　扎 扎

$$\dot{6}\ -\ \|:\ \dot{6}\ -\ |\ \dot{6}\ -\ |\ \dot{6}\ -\ |\ \dot{6}\ -\ :\|$$
扎 扎 ‖: 扎儿拉打 扎扎　扎儿拉打 扎扎　扎扎 扎儿拉打　嘭 扎

$$\dot{6}\ -\ |\ \dot{6}\ -\ |\ \dot{6}\ -\ |\ \dot{6}\ -\ |\ \dot{6}\ -\ |$$
扎 扎　扎儿拉打 扎扎　扎儿拉打 嘭　扎儿拉打 扎　扎儿拉打 扎

$$\dot{6}\ -\ |\ \dot{6}\ -\ |\ \dot{6}\ -\ |\ \dot{6}\ -\ |\ \dot{6}\ -\ |\ \dot{6}\ -\ |$$
扎儿拉打 嘭　扎 扎　扎儿拉打 嘭　嘭 嘭 嘭　扎嘭 扎嘭　嘭卜 当

$$5\ 3\ 3\ 5\ |\ 6\ \dot{1}\ 5\ |\ 4\ 3\ 5\ 5\ |\ 0\ \dot{1}\ 2\ 3\ |\ \dot{1}\ 5\ 6\ 7\ |\ \dot{6}\ -\ |$$
扎 扎　扎 扎　扎 扎　扎 扎　扎 扎　扎 扎扎

非遗保护与遂昌昆曲十番研究

$$\begin{Vmatrix} \dot{6} - & \dot{6} - & \dot{6} - & \dot{6} - 2 - & 2 - & 2 - \\ \text{嘭 嘭} & \text{嘭嘭 扎嘭} & \text{扎嘭 嘭卜} & \text{当扎 扎扎嘭} & \text{扎嘭 扎儿} & \text{嘭扎} \end{Vmatrix}$$

$$\begin{Vmatrix} 2\ 5\ 3\ 2 & 1\ 2\ 1 & 6\ 5\ 3\ 5 & 6\ 7\ 6 & 6 - & 6 - \\ \text{扎当扎} & \text{扎 扎} & \text{扎 扎当} & \text{次 扎} & \text{扎儿 嘭} & \text{嘭嘭 嘭} \end{Vmatrix}$$

$$\begin{Vmatrix} 6 - & 6 - & 5\ 3\ \ 3\ 5 & 5\ 3\ 5\ 1 & 2\ 3\ 0\ 1 \\ \text{扎嘭 扎嘭} & \text{嘭卜 当} & \text{扎 扎} & \text{扎 扎} & \text{扎 扎} & \text{次 嘭扎} \end{Vmatrix}$$

$$\begin{Vmatrix} 2\ 2\ 6 & 5\ 5\ 3\ 3 & 0\ 3\ 0\ 5 & 6\ 5\ 5\ 3\ 5 & 0\ 1 & 2 - \\ \text{次 扎} & \text{扎 扎 嘭} & \text{扎 嘭扎} & \text{扎扎 扎当扎} & \text{次 扎} \end{Vmatrix}$$

$$\begin{Vmatrix} 2 - & 2 - & 2 - & \tfrac{1}{4}\ 2 & \tfrac{2}{4}\ 5 - & 5 - \\ \text{扎 扎} & \text{扎卜 扎嘭} & \text{扎嘭 扎嘭} & \tfrac{1}{4}\ \text{嘭} & \tfrac{2}{4}\ \text{扎乙拉} - & \text{嘭 嘭} \end{Vmatrix}$$

$$\begin{Vmatrix} 5 - & 5 - & \tfrac{1}{4}\ 5 & \tfrac{2}{4}\ 3\ \underline{5.6} & 1\ 2 & 0\ \dot{2}\ 7.\dot{2} \\ \text{嘭嘭 扎嘭} & \text{扎嘭 嘭卜} & \tfrac{1}{4}\ \text{当} & \tfrac{2}{4}\ \text{扎 当} & \text{扎 次} & \text{扎 次扎} \end{Vmatrix}$$

$$\begin{Vmatrix} 7\ 6\ 7\ 7 & 0\ \dot{2}\ 7\ 6\ 5\ 7 & 6 - & 6 - & 6 - & 6 - \\ \text{扎 扎} & \text{扎 扎} & \text{扎 扎儿} & \text{嘭 嘭} & \text{嘭嘭 嘭} & \text{扎嘭} & \text{扎嘭 嘭卜} \end{Vmatrix}$$

$$\begin{Vmatrix} \tfrac{1}{4}\ 6 & \tfrac{2}{4}\ 5\ 3\ 3\ 5 & 5\ 1\ 2 & 2 - & 2 - \\ \tfrac{1}{4}\ \text{当} & \tfrac{2}{4}\ \text{扎 扎} & \text{扎 扎} & \text{扎 扎} & \text{次卜 次卜} & \text{次拉 拉拉卜} \end{Vmatrix}$$

$$\begin{Vmatrix} 5\ 3\ 5\ 3 & 5\ 1\ 2\ 3 & 2\ 2\ 0\ 2 & 7\ 6\ 5\ 7\ 6 & 6 - \\ \text{扎 扎} & \text{扎 扎} & \text{扎 扎} & \text{扎} & \text{扎 扎当 扎当} \end{Vmatrix}$$

$$\begin{Vmatrix} 6 - & 6\ 1\ 6\ 1 & 6\ 1\ 6\ 1\ \dot{2} & \dot{2} - & \dot{2} - \\ \text{扎拉 拉拉 当} & \text{扎卜 扎卜} & \text{扎卜 乙卜 次} & \text{扎卜 扎卜} & \text{扎儿 拉打 卜} \end{Vmatrix}$$

第六章 遂昌昆曲十番与
其他十番比较

（崇仁镇民间乐队演奏　袁忱樵记谱）

说明：

"十番"，当地又称"细乐"，庙会中行奏。用绢绸做成彩棚，棚前有童男童女焚香执佛导引，乐队在棚中行奏，常使万人驻足，静心聆听。

所用乐器有："前六档"：鱼板、双清、板鼓、绷鼓、叫锣、次钹。

"后八档"：笛、豆管、笙、碗胡、二胡、琵琶、三弦、双清。

绷鼓即狼涨。鱼板是小木鱼及尺板的合称。

在浙江，民间十番班社使用狼涨这种乐器的只在会稽山区的嵊县、新昌、磐安、诸暨等几个邻近县有所发现。

从浙江各地"十番"器乐曲的比较、分析中，可以得到如下结论：其一是浙江流行的器乐曲"十番"，历史都比较悠久，至迟于明，最早于南宋

前,在历史上具有深远的影响力,并伴随长期的艺术实践发展至今,并在民间广阔的天地里普及、流传,是民间最受人民群众欢迎的器乐曲品种之一,至今仍然保持着旺盛的生命力。其二是"十番"器乐曲与民间的风俗活动、佳节庆典活动经常结合一起,不仅推动了风俗活动、佳节活动的长期传承,而且也利于《十番》曲的不断完善。可以说《十番》曲是民族民间器乐曲当中的珍品,这与它在民间的生存环境是密不可分的。它能够长期流传并能辗转保存到现在,与它在广大人民群众心目中的地位是分不开的。而且,一切风俗活动、佳节庆典活动均离不开像"十番"曲这类经典器乐曲的鼎力协作。其三是各地"十番"器乐曲都各有较高的艺术价值,音乐结构的整体水平在民族民间器乐曲中也属上乘,都融会了较多的民间乐曲,吸收许多民间曲调的精彩片断组合而成为民间名曲《十番》。乐曲所表现的风格特征,乐曲所体现的形象意趣,乐曲所展示的情绪印象,乐曲给人们带来的感受趣味,都达到了较高的水平。遂昌"十番"器乐曲正因其独特的魅力而为广大人民群众所喜闻乐见,才成为历经沧桑却仍深植于民间的艺术奇葩。这可以从曲牌的组合中,也可以从丝竹曲牌(曲调)的点缀或丝竹曲牌的联缀中,还可以从丝竹曲牌(曲调)与打击乐锣鼓经(锣鼓调)的巧妙连接或演奏中清晰体现出来。其四是各地的"十番"器乐曲均由数支或数十支曲牌(曲调)组合而成。这些曲牌(曲调)的名称几乎不一样,但乐曲的风格特征却有很多相同点。它们在丝竹乐曲的节奏、乐曲的旋律及旋法上的特征很接近。乐曲皆流畅、自然、质朴、华彩。丝竹与锣鼓交替或并行的表现形式也彰显了它们相同的表现形式(除清锣鼓品种外)。各地的"十番"器乐曲,虽然其中的曲牌(曲调)名称不同,但它们乐曲所表现的内容却异中有同,这从第四部分乐曲特征的句式例子中可以看出来。但遂昌"十番"曲却另具艺术风格,虽属丝生乐,并由诸多曲牌组成,但其音乐的组成与其他"十番"有明显的区别。其五是有的"十番"器乐曲还充分利用了民族音乐中的八度和声重叠的音乐效果,松阳"十番"就是明显一例,呈现出民族器乐和谐的演奏艺术表现手法,使乐曲更富有民族民间色彩。其六是演奏"十番"乐器,

大多要十人左右。乐器的品种分为两大类型：即丝竹乐器与吹打乐器。丝竹乐所持的乐器大同小异，吹打乐所持的乐器也大同小异，这就说明了它们之间的风格特点是相类似的。

另外，从其锣鼓演奏表现形式和锣鼓经（锣鼓调）的特征来看，除了部分锣鼓经（锣鼓调）比较接近外，有许多锣鼓经（锣鼓调）的名称不同，演奏表现形式存在着一定的差异。这是一个值得探讨的课题：为什么一个"十番"器乐曲中能出现如此丰富的锣鼓经（锣鼓调），这在其他民间艺术如民间舞蹈、民间曲艺音乐中是难觅踪迹的，甚至某种民间戏曲音乐中的锣鼓经也难以与之比肩。浙江"十番"器乐曲中的锣鼓经《锣鼓调》能钟集如此多的民间打击乐曲调，堪称锣鼓经（锣鼓调）之精品。

总而言之，遂昌"十番"与浙江各地"十番"具有一定的差异性，这种差异性的表现，即遂昌"十番"独立的艺术特征，亦即遂昌"十番"所有昆曲音乐的独特艺术表现形式，以此成为区别于其他"十番"的明显标志。遂昌"十番"的曲调以昆曲的单向度的艺术成分演奏效果获得，这是其在艺术表现方式上容易区别于其他诸"十番"的显著特点。从全曲的正面交代，从曲调的结构形态，音乐旋律的发展线索，首尾完整统一的表现手法，等等，这些显然不是套用或借用其他"十番"曲调的艺术手段，而是生动形象地展现了遂昌"十番"自古以来所形成的原汁原味的昆曲音乐神采的描摹，是其以昆曲音乐艺术的时间和空间的经纬线立体编织的艺术结晶。遂昌"十番"是独立于一般"十番"曲艺形象之外的，具有音乐中的器乐和戏曲中的昆曲综合而成的独特的泛美体系构成的泛美形象。因此，遂昌"十番"是音乐器乐与戏曲音乐两类艺术统一而成的艺术体，它是这一器乐品种的本质属性，是区别于其他"十番"曲的重要方面，也是先辈艺人高超的艺术想象力和创造力所赋予遂昌"十番"艺术内涵的无限魅力。

第二节 遂昌昆曲十番与省外十番比较

"十番"又有"十盘""十班""十番鼓""十番锣鼓""集番""协番""社盘""石磬"等多种称谓,是古代皇帝举行大型庆典的宫廷音乐,又是寺院道观用来祭祀的古音乐。起源于江苏苏州一带,流行于江苏、福建、上海、广东等地。遂昌"十番"就是其中的一支,关于它的特色在前文中已经做了详尽的分析,也将它与浙江省内代表性的"十番"做了比较论述,为了进一步凸显其独特的艺术魅力,这里将选择全国范围内较有影响的闽西客家"十番"、佛山"十番"、茶亭"十番"以及海南八音器乐为代表,在对它们的历史、器乐组合、演奏曲目等艺术特征进行概述的基础上,帮助我们从中领略它们各自的特色,同时也有助于我们厘清它们与遂昌昆曲"十番"的异同。

一、与客家十番比较

闽西客家"十番",是在福建省西部城乡间广泛流传并深得群众喜爱的汉族传统民间音乐形式,有"十班""五对"等称谓,因用丝、竹、革、木、金制作的十件乐器演奏而得名。主要流传于闽西客家的永定、长汀、连城、上杭、武平等县的城镇与乡村。2006年5月20日,闽西客家十番音乐经国务院批准列入第一批国家级非物质文化遗产名录。

闽西客家"十番"与遂昌昆曲十番有着同样的历史渊源,它发源于明代,清代开始繁荣。清乾隆年间郑洛英的《耻虚斋诗抄·榕城之夕竹枝词》中有"闽山庙里夜入繁,闽山庙外月当门。槟榔牙齿生烟袋,子弟场中较十番"的记载,表明清代的闽西客家"十番"已经十分普及。

闽西客家"十番"是从民间舞龙灯仪式活动中分化、独立出来的民间器乐演奏形式。最初使用的乐器只有5种,分别是狼杖、大锣、小锣、大钹、小钹。人们为了避免五件乐器组合的单调性并求得音量上的平衡,逐

渐加入管弦乐器笛子、逗管、椰胡等,同时还加进了清鼓和云锣,一个初具规模的乐队形成。

现今乐队使用的乐器有曲笛、芦管、琵琶、三弦、二胡、小胖壶、大胖壶、夹板等,笛子领奏,掌板者为指挥。演奏者大多是商人和当地知识分子,也有少数普通民众。人数没有严格规定,少则五到七人,多则十到几十人不等,多为业余人员组合。"演奏的音乐多为民间音调,不断吸收融会了当地畲瑶古乐、汉剧、祈剧、潮剧、采茶戏、木偶戏音乐甚至宗教音乐等,不断充实丰富自己,形成艺术积淀十分深厚和各种不同艺术风格的曲调。"①演奏的作品原用工尺谱记录,多以描绘大自然及客家人的生活习俗和情趣为主要内容,主要用于祝贺迎亲、寿宴、生日、金榜题名等喜事。代表作品有《碧水山涯》《梅兰菊竹》《湖光柳色》《花好月圆》《莺歌燕舞》等。它的曲牌大致可分为三类:第一类是小调,如【红绣鞋】【双扶船】【螃蟹歌】等为打船灯踩马灯伴奏的民间小调;第二类是戏曲弦串,如【南、北进宫】【琵琶词】【一点金】【小扬州】【春、夏串】等吸收了闽西汉剧、潮剧、采茶戏、饶平戏等过场音乐或唱腔;第三类是大曲,如【过江龙】【梅花三弄】等传统的十番乐曲。

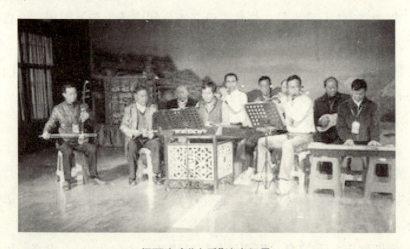

闽西客家"十番"演出场景

① 张晨.浅谈非遗的传承与保护——以闽西客家十番音乐为例.大江周刊(论坛),2013(09).

二、与佛山十番比较

佛山"十番"是广东省南海县佛山镇广为流传的汉族器乐曲种。相传佛山"十番"200年前由江浙、安徽一带传入,与苏南"十番"锣鼓关系密切。就历史渊源来说,佛山"十番"已有六七百年历史。其音乐保留有元代南北曲曲牌,但在流传过程中吸收了流传线路的飞钹演奏方式和本地八音锣鼓的常用乐器,并与民俗活动紧密结合,形成了自身的特色。

佛山"十番"演出场景

其乐器组合原有锣鼓合奏的"素十番"和丝竹锣鼓合奏的"混十番"两种形式,现仅存"素十番"一种。所用乐器主要有二锣、高边锣、大钹、大文锣、翘心锣、飞钹、十番鼓、群鼓等。

佛山"十番"最大的特色是小钹不按常规碰击,而是一手执钹冠,一手甩动穿上绳子的另一钹擦击,十人八人同时表演各种花式,

翘心锣

有很强的可观性,故名"飞钹"。这种"飞钹"表演在国内珍奇稀有,实在罕见。

三、与茶亭十番比较

茶亭"十番"是发源于福州市台江区茶亭街的汉族传统民间音乐演奏形式。

谱例：佛山十番《转鼓》

转 鼓

音谱	他.同 同 同	宁 同	他	宁 同	他	宁 他	宁 同
大锣	X　0　X　0　X	X　0	X	X　0	X	X　X	X　0
小锣	X.X X 0 X	0 X	X	0 X	X	X X	0 X
大钹	0 X 0 X 0 X 0	X	X	0 X	X	0 X	0 X
小钹	X 0 X 0 X 0	X 0	X	X 0	X	X 0	X 0
狼鼓	X.X X 0 X	X	X	X X X	X	X X X	0 X
板鼓	X X X X X X	X X X X	X X	X X X X	X X	X X X	X X

他	.登	提 登 独 得	提 登 独 得	提 登 提	得.得
X	.0	0　 0	0　 0	0　 0	0　 0
X	.X	0.X X X	0.X X X	0 X X	X.X
X	0	0　 0 X	0　 0 X	0 X 0	X.X
X	0	X 0　 0	X 0　 0	X 0 X	0　 0
X	0	X 0　 0	X 0　 0	X 0 X	0　 0
X X X X 0 X	X.X X X	X.X X X	X X X	X.X	

```
他    他    宁 他 | 宁 同 他 | 得 0 ‖
X    X    X X | X O X | O O ‖
X X X    O X | X X X | X O ‖
O X    O X | O X O | X O ‖
X    O    X O | X O X | O O ‖
X X X    O X | O X X | O O ‖
X X X X X X | X X X | X O ‖
```

它渊源于民间舞龙灯、元宵踩街、迎神赛会、婚丧寿喜等民俗活动中的伴奏音乐独立发展而来。2006年经国务院批准,茶亭十番音乐列入第一批国家级非物质文化遗产保护名录。

茶亭"十番"音乐演出场景

茶亭"十番"最初使用的乐器有狼串、大锣、小锣、大钹、小钹等五件。当装点仪式还显得单调时,便考虑加进管弦乐器,包括笛子、逗管、椰胡,同时加进了清鼓、云锣等乐器。这些乐器十分古老,有些是中华传统乐器的"活化石"。如狼串,在敦煌石窟、云冈石窟的北魏壁画与雕刻中,均有

不少演奏狼串的形象。云锣和逗管在《元史·礼乐志》及北宋时我省闽清籍音乐家陈旸所著的《乐书》中均有记载。

茶亭"十番"音乐音量宏大，声音穿透力强，乐曲演奏到高潮处，金革与管弦齐鸣，几公里外都能隐约听到乐声；它的乐器音色独特，椰胡厚实粗犷，略带沙哑。逗管柔美兼具苍凉，富于磁性。大锣雄浑，小锣尖脆，云锣圆润，狼串通透……特别是它们交织一起时形成的声响、音韵别具一格；留存下来的曲牌有近百首，较突出的有：【秦楼月】【一枝花】【水底天】【雁来云】【莲花串】【柳娇音】【东瓯令】【西江月】【南进宫】【北云璈】【月中桂】等。

谱例 《一枝花》

一 枝 花

1 = G调（5 - 2） 2/4
♩=58

‖: 5 6 1 | 5 6 1 | 5 3 2 | 5 5 6 | 1 2 7 | 6 5 2 | 1 2 6 | 1 - |
得·得 他登 提登 提独 登 提他 提他 得 0 3 2 1 | 3 5 3 |

2 1 2 3 | 5·1 | 6 1 5 4 | 3 5 2 | 1 - | 1 5 3 | 5 1 | 6 1 2 |
　　　　　　　　　　　　　　　　　得 他·登提登 提登提登

3 2 5 | 3·6 | 5 5 3 | 2 1 2 6 | 5 3 2 | 5 5 1 |
他·登　提登 提登 提·登　提登 提登 提提登 提提登

6 2 6 | 5 5 3 | 5·3 5 | 2 1 2 3 | 5 3 6 |
他 提登 得·得 提登 提登 得·得提登他 提登他　得

5 5 3 2 | 3 5 | 2 1 2 3 | 5 5 1 | 6 5 | 3 5 2 | 1 - | 1 2 6 |

5 - | 5 5 3 | 2 - | 2 3 0 | 2 3 2 1 | 6 5 5 3 | 2 - | 2 3 0 |
　　 得　提登 提登 提登 提登 提

| $\dot{2}$ 3 $\dot{3}$ $\dot{2}$ 1 | 6 5 2 6 | 5 3 2 | 5 — ‖ 他登 | 他 登 | 他登 提登 |
提登 得　提登 得　他　　他．提
提同他 | 提同他 | 提得 | 他．提 | 他提 | 他登 提登 | 提独 登 |
提他 提他 | 提同他 | 得 0 | 得登 提得 | 提独 得 | 他．登 | 提得 ‖

四、与海南八音器乐比较

海南八音器乐属"十番"乐之一，是海南省海口市灵山镇广为流传的民间器乐演奏形式，因其用弦、琴、笛、管、箫、锣、鼓、钹八大类乐器演奏而得名。大部分乐器来自汉族民间，为民间艺人所创造，具有浓郁的海南特色。

海南八音器乐早在唐宋就出现雏形，在清代、民国时期以及新中国成立后都在海南岛流行，每逢节日喜庆、婚丧礼仪、社交、祭祀场合，请八音队演奏是当地的风俗习惯。现今，海南八音器乐随着琼侨的脚步走向东南亚各国。2008年，"海南八音器乐"入选国家第二批非物质文化遗产保护名录。

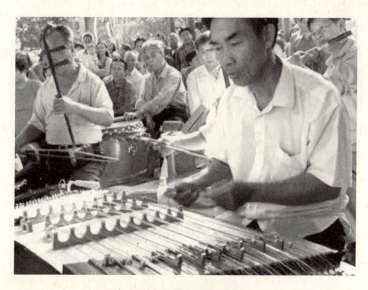

海南八音器乐演出场景

史书记载,海南"八音"往上溯源,它与潮州音乐都源于闽,又与江西及江苏、浙江一带有一定的渊源。海南"八音"起于唐代,兴盛于明清。据传,当时的琼山县就出了一位能熟操八音而闻名京城的音乐家汪浩然,他对海南八音器乐的发展有着重要的贡献。

海南八音器乐有大吹打、锣鼓清音、清音和戏鼓四种乐器合奏形式,流传的乐曲 500 多首,经常演奏的有《海南音乐》《广东音乐》《庆新婚》等曲目。

五、比较后的判断

如上所述,遂昌昆曲十番与闽西客家"十番"、佛山"十番"、茶亭"十番"以及海南八音器乐都属于"十番"乐种,起源都与苏南一带兴起的器乐演奏形式有关,他们是同宗同源的产儿,都有着悠远的历史。虽然各自流行的地域各异,并与当地的民间音乐传统、当地的民俗风情、审美取向等联系紧密。他们却又都是在民间音乐的基础上,从当地的民俗活动中分化出来,又在服务当地的民俗活动之中获得发展。

从前文的论述中,我们也能清晰辨明他们之间的区别,除了地域差异之外,最为明显的区别表现在演奏的乐曲上面。闽西客家"十番"、遂昌昆曲十番以及茶亭"十番"演奏的乐曲都有戏曲元素,但是遂昌昆曲十番是纯粹的昆曲曲牌,而其他"十番"曲牌却要广泛得多。

总体说来,在乐器的构成方面,他们所用乐器均为民族民间传统乐器,并且多为民间艺人自制,极具地方特色。譬如,遂昌昆曲十番中的梅管、茶亭"十番"中的狼串等都是祖传的特色乐器,全国较为罕见。再有佛山"十番"中的"飞钹"奏法堪称独门绝技。在乐器的组合方面,按照常用的分类标准,他们都有"文十番"和"武十番"之分。在应用场域方面,他们都有着共同的指向,都是地方民俗活动,如节日庆典、元宵灯会、婚丧礼俗、各类祭祀中必不可少的组成部分。

第七章 遂昌昆曲十番的特征与价值

具有区域地方特色的代表性民族民间音乐像一条川流不息的江河，从古代奔腾而来，向着未来滚滚而去。既具有相对稳定的传承性，又具有在传承过程中不断发展成熟的创新性。作为优秀的民族民间音乐品种，既古老又似乎年轻，与人民群众的生产生活和谐相处，息息相关，涉过了漫长的历史长河，始终为人民群众所喜闻乐见。优秀的传统音乐品种，是民族音乐文化之根，也是民族音乐发展进步的基础，没有这种民族音乐文化之根，民族民间音乐如今便成为"无本之木""无源之水"，那么，更谈不到如何发展民族音乐文化等问题了。

丽水具有区域地方代表性的民族民间优秀的传统音乐品种十分丰富，这方面的音乐文化资源不少，各种类型的优秀传统音乐品种或音乐文化元素各具特色，有的是区域或省内甚至是全国范围内稀有的精品或珍品。流行于遂昌县的民族民间器乐"十番"，就是其中的典型代表。

多年来，从遂昌县文化工作者及省内外专家学者对遂昌昆曲十番的挖掘、收集、整理、研究的状况，扶持并推广遂昌昆曲十番的发展趋向来看，已经看到避免民族民间优秀的传统音乐品种流失的可喜现象。遂昌县文化界和社会各界群众积极创造出良好的民族民间音乐文化发展环境，这是一种适应时代发展要求的思想意识和价值观念，是一种独特的、其他任何形式活动难以取代的社会文化现象。

第一节 遂昌昆曲十番的艺术特征

一、浓郁的音声风格

遂昌昆曲十番具有民族民间艺术长期传承活动过程中所积淀的区别于其他区域民族器乐的鲜明特色,遂昌昆曲十番历经民间艺人的长期艺术实践,它的音乐表现纯朴厚重。它的民间属性真实地体现了人民群众的真情实感,以传统的优秀的毫无夸张的表现方法,以个性鲜明,优美动人的艺术形象,给民众带来民族民间器乐曲的特殊艺术韵味,并以它的艺术特色,为民众的文化生活和节庆活动带来喜闻乐见的娱乐形式,正因为如此这般吸引着人们,从而构成它的属性——源于民间的动力,使它划过漫漫的历史长河,萌芽、成长、成熟并不断巩固、提升、强化,传播到当代。

遂昌昆曲十番的诞生地,大多出现在离城市较远的山区。受地域人文因素的影响,以及受到山区民众自古以来独特的风俗习惯、生产生活方式和文化艺术生活表现形式的影响,遂昌昆曲十番的表现自然而然地融入当地的一切相应的文化娱乐之中,并在风格不变的祭祀仪式活动中承担着它的特殊使命,使这一具有优秀传统并得到民众认可推崇的器乐曲得到长期传承。遂昌昆曲十番从诞生的那天开始至今仍在民众中散发出无限的清香,获得民众热烈的追捧。民间艺人们能捕捉这些原生态民间器乐艺术的韵味,是因为遂昌昆曲十番让民间艺人感受到民族民间艺术的魅力,一代又一代民间艺人如同珍视生命一样珍爱遂昌昆曲十番。这是民间艺人和民众对优秀传统艺术的向往,对音乐文化的向往,并与遂昌昆曲十番结下的深厚情谊,为传承遂昌昆曲十番而感到无限自豪和光荣。人们也以遂昌昆曲十番那些能演奏、演唱的内容为业余文化艺术学习的内容,并进而形成长期的学习风习。这就是遂昌昆曲十番的艺术魅力,它

具有优秀传统艺术的艺术特性,具有优秀传统艺术的稳定的传承性。遂昌昆曲十番就是这样以人民群众成熟稳固的文化心态与文化艺术传承方式,将这珍贵的艺术品延续到今天,并将以它的传承风格和艺术的人文生态环境,永久地传承下去。

优秀的民间艺术是民间艺人们经过不断的艺术磨砺和加工后获得的。遂昌昆曲十番经过民间艺人几百年的传承发展,其艺术形态已日臻完美,音乐的表现力已非常鲜明,音乐的结构已分外精练。遂昌昆曲十番不仅是民间艺人而且是普通百姓大都能唱或能奏的民间艺术形式,其主要因素是它的音乐精炼,贴近人们的文化生活。虽然有的曲段音乐旋律变化比较多,呈现出千姿百态的音乐效果,但万变却不离昆曲本质。这些优秀的民间艺人,他们虽艺感千绪,却能大中见雅;虽以音取象,却能千变万化;虽以音变化,却能以音塑形;其成功之秘诀,关键是紧紧扣住遂昌昆曲十番的艺术风格和民俗风情特色,在艺术技巧上不断提升,使艺术的精炼性达到炉火纯青的境界,并且在演奏或演唱时,得心应手地表达乐曲的情感。

遂昌昆曲十番常与民间的民俗风情活动相结合,在民间有了生存与发展的土壤。正如我国许多优秀传统的民族民间艺术一样,有了民间生存和发展的土壤,其艺术就得到长期的传承。与民间的风俗风情活动融合在一起,形成民间艺术的人文生态环境,这是遂昌昆曲十番具有浓郁民间风格的充分体现。

二、古雅的旋律音调

从遂昌昆曲十番在各地流传的艺术表象中,可以认识到它的本质属性,即昆曲在流入遂昌并形成广泛的影响后,各演奏"十番"的民间器乐艺人均采取了以演奏昆曲音乐为主要内容的方法,将昆曲音乐的旋律、调式、节奏、结构、音调和句法组成并转化为民间器乐的艺术形式,并进行了长期的艺术实践。因此,遂昌昆曲十番具有昆曲音乐民间器乐的属性,既具有昆曲鲜明特征又具有器乐艺术特色的象征昆曲音乐艺术流派的

形式。

若我们将现代流行遂昌各地的昆曲十番与早些时间相同的昆曲两相比较,遂昌昆曲十番的概念实质是非常清晰的,而民间器乐艺术化的印象也是十分的明显。它虽然保持了旋律结构方面昆曲的本质特性,但在表现手法方面已经器乐化了。而器乐化的艺术形象已经孕育了成熟的艺术形象,成为客观存在的民间艺术物态化的艺术作品。以这样的观点来分析判断是适当的,以它的民间演奏方式、昆曲音乐的容量和篇幅、塑造的听觉形象来说,反映了遂昌昆曲十番的本质属性。它沿着古代昆曲音乐的演奏艺术,保持古代昆曲音乐风格的器乐曲,是不加润饰地沿着古代昆曲音乐演奏技巧并保持至今的民间艺术。

器乐在民间的发展是以人为经,以艺术为纬的行事方式进行的,从遂昌各地演奏昆曲十番的经历来看,演奏内容脉络清晰,各地相互关联的民俗活动成为艺术互相影响、扬长避短并增强艺术表现力的机会。如该县石练镇的民俗"七月会"活动,人们打着族旗、仪仗,扛着台阁饰装,用二十四人抬着祭相大帝的神像,鸣鼓奏乐开道,周巡各乡村。每逢一村都要举行祭祀仪式,还要演奏戏曲器乐。其中昆曲十番是固定的节目,也成为活动中最主要的具有当地民俗风格的娱乐形式。历史上石练镇有四支十番队伍,主要以男子组成的"十番"和女子演奏的"十番"队伍。现在石练镇仍然传承沿袭着这样的传统习俗,保持着古朴、原生态的艺术表现形态。

遂昌湖山乡奕山村民族民间音乐活动频繁,据民间艺人反映,当地百姓早时喜欢演奏器乐,演唱各种形式的民歌和戏曲,而对当地流行的昆曲音乐的演奏、演唱颇为钟情,久而久之,形成演奏以昆曲为主题内容的器乐演奏形式,昆曲"十番"也成为其演奏的核心内容。该村民间艺人们代代相传,到现在已知的艺人们,如徐观富(清代人),已经是很多代的传承人了。徐观富的弟子朱象延(1911—),也是湖山乡奕山村人,从19岁(1930年)开始学习昆腔的曲调,以唱台曲闻名。朱象延接着以参加演奏昆曲十番活动并擅长弹唱,特别是会使用提琴、大锣和吹奏乐器,而蜚声

乡内外。他青年时代学习的唱词和曲调，皆能完整背诵唱出。晚年还带有多个学员学习昆曲十番，并组织村里的民间艺人传承昆曲十番。他是一位供销社工作的职员，懂音乐，有文化，对湖山乡奕山村的昆曲十番传承保护做出了积极的努力。而且，朱象延还从先师那里保存了昆曲十番的古曲传谱。20世纪八九十年代，全国进行的"民族民间器乐集成"的县市省（含全国）卷的编入条目遂昌昆曲十番，即是以遂昌县湖山乡奕山村当时艺人们演奏的昆曲十番为入编对象的，虽当时入编的内容不完全与朱象延从老师那里保存的昆曲十番古曲传承本相同，但基本风格特征一致，结构相同，仅在旋律方面稍有一点变化而已，湖山乡奕山村民间艺人也将昆曲十番音乐应用于民间风俗和节庆的娱乐活动，也与当地的祭祀庆典活动相联系。

遂昌昆曲十番音乐的古雅，还与昆曲的传承紧密关联。明代万历年间，我国著名的戏剧家汤显祖在遂昌任知县。虽只有五年时间，却给遂昌全县带来了一片歌舞升平的景象。《丁酉平昌迎春口占》（遂昌曾古称平昌）载"琴歌积雪浴庭闲，五见阳春风雨班"，描画当时像"风历班"的班社或乐社的民间演奏，演唱队伍风靡全县各地。据民间流传汤显祖遣名人雅士来家中做客，谈戏曲说昆曲，论海盐腔、弋阳腔、余姚腔，特别是对海盐腔、昆山腔等有着深厚的感情，不亚于故乡流传的弋阳腔。在他的积极推动和倡导下，遂昌民间的器乐活动和演唱昆曲的活动不断升华发展，以乐社或班社或以家庭为聚会的艺人演奏演唱队伍获得空前发展。这时期形成的以演唱、演奏昆曲的内容，以昆曲早些时期的"曲唱"昆山腔的艺术形态存在，以歌而唱，以笛、管、笙、弹拨乐器而"曲奏"的南曲也说明了遂昌昆曲十番音乐形成之初与民间早期的"曲唱""曲奏"昆山腔活动两相辉映。

据《中国民族民间器乐曲集成·浙江卷》丽水地区分卷记载，遂昌昆曲十番是浙江省各地同名器乐曲中较为独特的一支，其音乐并非民间小曲，也非锣鼓敲打，而是古朴典雅的南昆的剧套曲，这与该地自古以来流行昆曲有关。清光绪年间遂昌城内与大柘、石练、湖山等乡镇的"十番"

活动还相当兴盛,它是当时民间的主要音乐生活之一。其乐器特有笛、笙、三弦、双清、提琴、扁鼓、檀板、梅管、九云锣等,演奏方式分室内和室外两种。室内主要在音乐会与闲时假日设座演奏;室外为迎神庙会和元宵灯节排街游行。全县以石练乡的十番队伍最多,方圆十里之内,就有石练街、椰方、圹头、石坑口等四个乐班。此地有远近闻名的"七月会"蔡相大帝出巡之日,必有十番参与旗仗、马彝、灯彩、台阁之行列,巡游四方,为适应庙会需要,每年从春节起到七月间,要花半年时间进行练习。那时候,这些地方真可谓"村村动鼓乐,夜夜有弦歌"了。尤其在 20 世纪 30 年代石练和椰方西村"女子十番队"的出现,格外引人注目,石练街由十六至二十五岁的姑娘组成,称为大班;椰方村是十一岁到十六岁的少女,叫作小班,演奏时大班穿绸质长旗袍,花团锦簇,光彩艳丽,小班剪短发,身着白衣青裙,娇娜健美,一派清新。当人们看到盛大的庙会巡游队列中,一支演奏着古典乐曲的女十番队,款款踏歌而来,无不啧啧称赞。

遂昌昆曲十番有五百多年的历史,到日寇入侵后才绝响。新中国成立后,由于种种原因不见有民间班队组织活动。为活跃农村文化生活,继承祖国音乐文化遗产,遂昌县文化馆于 1984 年夏在湖山乡奕山村帮助筹建俱乐部的同时,扶植了一支以中老年为骨干的十番队,并资助添办了云锣、提琴、笙等古乐器,恢复了部分乐曲,其中《通天河·出鱼》套曲参加了县里庆祝新中国成立三十五周年文艺会演,获得好评。

遂昌昆曲十番作为昆曲艺术的派生物,几百年来在民间流传,主要演奏汤显祖的《牡丹亭》《紫钗记》《南柯记》《邯郸记》《长生殿》和《浣纱记》等传统名剧的昆曲曲牌,其曲调清新优雅。[①]

三、和谐的乐队配置

遂昌昆曲十番的乐队编制严格按照传统的民族民间乐队功能分门别类配置,有吹奏乐、弹拨乐、拉弦乐和打击乐等之分,主要由笙、笛、梅管

① 魏敏.浙江遂昌"昆曲十番"解读.民族艺术研究,2009(04).

（民间自制）、云锣、扁鼓、胡琴、提琴（即提胡，板胡式，琴筒由蛇皮材料压制而成的弦乐器）、双清（民间自制）、三弦等乐器组合。其中梅管、提琴、双清属当地的特色乐器，无专业乐器厂家制作，十番队使用的这些乐器均由老艺人根据回忆亲自动手研制而成，特色乐器的加入极大地丰富了乐队的音色效果。

四、独特的记谱形式

至今尚有《响遏行云》《昆山遗颜》《五音大律》等十番手抄曲本，流传在石练、大柘、湖山一带民间，其中民国初署名文氏的《响遏行云》抄本较为完整。抄录93首曲牌，附有十番乐器总诀，其中有汤显祖名著"四梦"曲牌38首，约占40%；石练镇石坑口村萧根其老艺人保存的1949年的手抄本《白雪阳春》十番曲牌，共计22首，其中"四梦"曲牌17首，约占80%。从搜集到的民间"昆曲十番"手抄本来看，均采用传统的工尺谱记谱，且记谱规范，板眼清晰。"汤显祖在遂昌创作了举世名著《牡丹亭》，同时把昆曲传到遂昌，从而在民间形成了崇尚昆曲的传统。清代至民国期间，遂昌民间的昆曲十番队、昆曲唱班、昆腔班世代相传，保存至今。"①

五、多样的表演方式

遂昌昆曲十番以民间"十番"乐队演奏为主体，其在民间的传承主要有室内演奏、室外演奏两种存在方式，具有较强的灵活性。其中室内演奏主要指民间乐队在一些节庆、团会和假日休闲等活动中设座演奏；而作为传统民俗活动，如城隍庙会、石练七月会、正月灯会等的组成部分时，其表演通常是在室外，起到迎神、巡游的作用。遂昌昆曲十番这种带有民间乡土气息的音乐形式，是属于劳动人民自己的艺术品种，古老纯朴、韵味隽永，具有较高的审美价值。它仍存活于当代本身就彰显出它的顽强的生命力。历史证明，任何一种艺术的产生和发展，首先要依赖其深厚的社会

① 殷颙.浙江遂昌"昆曲十番"音乐形态探析.浙江工商大学学报，2009(02).

文化环境和丰饶的物质条件。遂昌人用一辈子在田间劳作耕耘的双手，演奏有"雅部仙乐"之称的昆曲曲牌，旨在传递农家人的那份闲适、淳朴和快乐。

第二节 遂昌昆曲十番的价值考量

一、民俗传承价值

遂昌昆曲十番作为民族民间器乐的存在方式，它的孕育与生成、发展和传承都与当地的民间民俗活动息息相关。遂昌境内丰富多样的传统民间民俗活动，如县城的城隍庙会、石练的七月会、大柘的正月灯会等，都将"十番"表演作为一个重要的组成部分。遂昌昆曲十番在民俗活动中的演奏也丰富了民俗活动的内容，为其增添了几分不同寻常的色彩。多姿多彩的民俗活动也赋予遂昌昆曲十番以独特的民俗意蕴和文化内涵，推动了遂昌昆曲十番不断向前发展。不言而喻，遂昌昆曲十番具有较高的民俗研究价值。

二、审美愉悦价值

遂昌昆曲十番形成的足迹、塑造的形象、彰显的内涵等方面涉及艺术、文学、历史、民俗等多个领域，充分表现了遂昌人民的审美观念。遂昌昆曲十番的艺术美，体现了遂昌民众高尚的审美情趣和审美理想。没有这样的情趣和理想，遂昌人民就不可能如此体认遂昌十番这样优秀的传统文化，传承也就更加谈不上了。遂昌人民在历史的发展中不断赋予昆曲十番以丰富的艺术特色，并在传承的实践过程中，以进步的思想观念、熟练的表演技巧、良好的艺术修养去加工、改造、创新、发展，将遂昌昆曲十番的内部结构和外部环境完美统一起来，成为遂昌民众审美心理追求

的展现方式。

三、学术研究价值

遂昌昆曲十番蕴藏着深厚的文化内涵和浓重的民间艺术色彩,是不可多得的文化艺术珍品。它的发展经历了散曲、南曲、南北曲合流、民歌小曲、民间器乐、昆曲等多重艺术构成,反映了民间艺人的艺术追求,倾注了民间艺人的审美情感,又渗透了当地的民俗风情。这对于研究区域文化的内涵和审美观念具有很高的学术研究价值。而且,遂昌昆曲十番与汤显祖关系密切,成为研究昆曲艺术和汤显祖戏曲文化的一块活化石,对于纪念汤显祖、传承昆曲、弘扬民间文化具有突出的文化战略意义,对于研究如何传承优秀传统文化具有广泛的现实意义和长远的历史价值。我们可以从中吸取前人的成功经验,学习民间艺人的艺术修养,学习他们钟爱民间艺术的精神,努力探寻优秀传统文化的发展规律,深入挖掘其内涵,让传统的民族文化继续在为民族、国家大文化服务的康庄大道上阔步前行。

四、开发应用价值

当今的时代是一个开放的时代,是一个需要交流的时代。遂昌昆曲十番是遂昌人民创造的精神产品,集中体现遂昌人民的精神风貌、审美取向,孕育着遂昌文化发展的内涵和动力。遂昌昆曲十番不仅是遂昌文化的象征和标识,而且是加强遂昌人民与外界交流的纽带,也是遂昌对外宣传的一个窗口,一张名片。因此,加强对遂昌昆曲十番的保护和开发,是打造遂昌"绿谷文化"的有效途径之一,对于提升遂昌文化的核心竞争力有着举足轻重的作用。

第八章 遂昌昆曲十番的现状与发展策略

第一节 遂昌昆曲十番的活态现状

一、遂昌昆曲十番的活态保护

近年来，在政府和各级部门以及民间艺人的共同努力下，遂昌昆曲十番的保护工作取得了长足进展。

（一）开展了抢救工作

2000年，遂昌县文化部门着手对"昆曲十番"进行深入调查，在石练镇石坑口村恢复了原生态昆曲十番队；2004年，又在湖山乡奕山村恢复了原生态昆曲十番队。组织专业人员积极抢救、保护遂昌昆曲十番，对原始资料进行收集、记录和整理工作，尤其是抓紧为老艺人录制音像资料，整理了民间曲谱抄本、十番演奏的图片和音像资料，建立系统的遂昌昆曲十番资料库，加强"昆曲十番"的交流和研究，并编辑出版研究成果。

（二）组建了保护机构

2004年，遂昌县委、县政府制定了《遂昌县汤显祖文化发展规划》，提出"打造遂昌昆曲十番文化品牌"的目标，制订了《遂昌昆曲十番保护与传承实施方案》，并成立了遂昌县非物质文化遗产保护领导小组和遂昌

县非物质文化遗产保护中心,每年拨出100万元用于打造汤显祖文化品牌,重点工作落实在昆曲十番的保护与传承上,努力把"昆曲十番"打造成为遂昌具有影响力、辐射力和竞争力的特色文化品牌。

(三) 建立了传习基地

2005年在遂昌县实验小学成立了汤显祖文化传承学校,在石练镇中心小学成立了"昆曲十番"传承学校,在石练镇石坑口村建立了"昆曲十番"传习基地,在石练镇上街村恢复成立了女子昆曲十番队,县文化馆组成了"昆曲十番演奏示范队",发展壮大遂昌"昆曲十番"队伍,加强十番人才的培养,做好普及提高工作。2008年12月,遂昌昆曲十番古乐坊组建,承担着昆曲十番音乐的传承和演艺人才的培养工作,并向外地游客、旅游团展演昆曲十番并组织成立社区昆曲社等。目前,已有300多名青少年和80多名民间音乐爱好者学习"昆曲十番",他们共同承担着保护、传承、开发"昆曲十番"的任务。

(四) 整编了艺术档案

近年来,县文化部门整理了民间曲谱抄本、十番演奏的图片和音像资料,建立了遂昌昆曲十番艺术档案数据库。2006年,县政府制定了《昆曲遗产保护传承规划》,于2007年注册了遂昌昆曲十番的商标所有权,保护"昆曲十番"的文化品牌和知识产权。2008年开展遂昌昆曲十番专题研究,编辑出版刊物《遂昌昆曲十番研究》,为国内外专家学者研究交流提供载体。

(五) 加强了宣传力度

通过筹办"国际昆曲会",举办全国十番艺术交流研讨和"钧天新乐"等文化活动,开展昆曲十番大型广场展演,编撰"昆曲十番"丛书,制作遂昌昆曲"十番"宣传片,发展"昆曲十番"的文化旅游,形成产业文化。2001年10月12日,中央电视台"九州戏苑"栏目播出"昆曲"专题节目,介绍了石坑口十番队的表演。2002年春节期间,中央电视台、上海东方电视台、香港凤凰卫视也先后播出遂昌昆曲节目。2004年4月,中央电视台"戏曲采风"栏目专门来遂昌拍摄了上下集的专题片《遂昌十番·牡

丹亭》①。在将"昆曲十番"推向市场的过程中,充分借鉴商业包装模式,以现代审美理念和营销方式精心策划运作,不失时机地把"昆曲十番"引入重大节庆、招商引资以及旅游接待等活动,扩大"昆曲十番"的影响力和辐射力。

二、遂昌昆曲十番面临的困境

经实地调查发现,虽然目前在政府及各级部门的共同努力下,遂昌昆曲十番的抢救与保护工作取得了较大成效。但是,在当今这种快节奏、信息爆炸的时代,遂昌昆曲十番也面临着不少困难。

(一) 社会保护意识淡漠

社会经济发展的多元化导致了文化发展的多元化,同时由于人们对传统戏剧的漠视,其保护工作缺乏社会整体力量的支持。新组建的几个十番队,平时乐队成员很难集中,排练时间得不到保证,系统训练不够,在表演方面也存在着相当的缺陷,亟待进一步提高。

(二) 传承艺人断档严重

旧时民间习唱昆曲"十番"都是由祖辈口传身授,师承关系至关重要。近年来,随着现存的老艺人日趋减少,且都年过古稀,健康状况不佳,加上年轻人对学习"昆曲十番"缺乏兴趣和主动性,学习热情不高,老艺人当年学过的二十几支曲谱,目前年轻一代尚未能完全继承下来,故其传承后继乏人,断档严重。因此,加强对老艺人的保护,及时做好相关资料的收集整理及新人的培养已迫在眉睫。

(三) 表演场域生态流失

由于历史变迁和战乱频繁,遂昌昆曲十番曾几度失传。同时又因其和民间庙会活动密切相连,故新中国成立后的一段历史时期,各地的民俗活动以及民间曲艺形式都遭到了不同程度的破坏。"昆曲十番"的表演也随着庙会活动的停止而中止了好几十年。现在的遂昌昆曲十番演出一

① 乔野.遂昌·昆曲十番.浙江档案,2009(12).

般活动于每年春节的彩灯行列、迎神庙会的排街游行,或在闲时假日、喜事堂会中,自发集结,以助雅兴。由于受现代文明的冲击,遂昌昆曲十番表演场域的生态环境日益萎缩。

(四)特色乐器制作濒危

遂昌昆曲十番演奏乐器中的梅管、提琴、双清等特色乐器,因手工制作工序复杂,制作人才匮乏,加上县财政底子薄,资金不足,使得制作工艺面临失传危险,保护传承工作面临严峻考验。

(五)资金扶持严重缺乏

资金是民族民间文化艺术得以发展的重要物质保障,就民间乐种而言,足够的资金扶持尤为重要。因为一个乐队乐器、服装、音响等硬件设施的添置,队员学习、生活等开支,都需要一定的资金作为保障。调查显示,遂昌昆曲十番由于资金管理、乐队运营模式、乐队规模、艺人表演水平等多重因素的影响,目前已经获得的国家各级政府在资金方面的支持力度还不够,覆盖面也还有待拓宽。

第二节 遂昌昆曲十番的发展策略

遂昌昆曲十番是遂昌先辈留存下来的文化瑰宝,是遂昌民族民间文化发展的活态存在。它不仅渗透着遂昌人民的审美习性,而且还孕育着中华优秀传统文化的基质。它几经风雨、存留现世,并且深受现代文明等多重因素的冲击,处于艰难的发展境地。虽然遂昌昆曲十番的传承与保护得到了国家政府、社会各界的普遍重视,也取得了一定的成效,但依然存在诸多亟待解决的问题。而今,如何让这一民族文化品种更好更长久地延续下去,更好地为人类、为社会服务,既是历史赋予我们的使命,也是时代赋予我们的责任。为此,我们提出以下几点。

一、坚持法律保护

非物质文化遗产保护不仅需要当地民间艺人的努力,还需要更多的人参与其中,在社会上形成统一的法律保护意识。作为遂昌先民存留下来的宝贵遗产遂昌昆曲十番,它的传承与保护显然不是一两个人就能完成的。它的有效传承不仅需要"十番"艺人身体力行的实践,更要得到艺人家庭、当地民众、国家各级政府部门的支持、配合和积极参与。只有真正在法律层面上加以重视,才能在全社会形成保护的合力,才能为遂昌昆曲十番的有效传承营造起积极有利的时空环境。

二、强化政府职能

政府部门应依据实际制定地方性法律法规或出台相关的保护条例,保障保护传承工作的顺利开展。譬如,制定出传承艺人保护条例和奖惩制度,对于优秀的民间艺人要给予相应的优惠政策和经济补助,不但可以增强艺人的荣誉感和自觉传承意识,还可以吸引新一代人前来学习,培养起新生代艺人;政府还可以通过组织比赛、公开汇报、交流演出等活动,来激发"十番"艺人的荣誉感,这些活动既能激发他们继续传承的激情,又能引发社会的广泛关注,为昆曲"十番"的长久发展储备起新的力量。同时,政府部门也要有科学、健全的管理机制,保护工作要有精心缜密的规划和科学的管理。

三、欢迎民间参与

人是文化的创生者、传续者、受益者,是文化存在的依托,是文化传承的载体。传承人的培养是传承民族民间文化的关键。我们通过田野调查了解到,真正受过严格技艺训练的遂昌昆曲十番传承人较少,大部分都是自学成才。甚至有些人略知皮毛,只是为了完成上级任务或出于业余爱好,参与其中。从现状来看,多数"十番"队员都已上了年纪,老的八九十岁,小的也有五六十了,年轻一代或缺乏必要的认知,或迫于生计,抑或受

现代科技文化的影响,认为学这个没用,不愿意加入到传承队伍中来,造成传承人队伍高龄化,传承人青黄不接,十分不利于遂昌昆曲十番的健康传承。可喜的是,近年来遂昌县在政府和学校的共同努力下,已经设有专门的学校传承组织,开始培养年轻一代传人。

四、教育传承为主

调查得知,遂昌县各级政府部门已经划拨出专项扶持资金,用于遂昌昆曲十番的教育传承与保护工作。但与其他政府投入比较而言,对遂昌昆曲十番的投入还是极其有限的。因此,政府部门还要进一步加大资金投入。譬如,拨出专项经费关心、慰问民间艺人,让他们感受到政府的关怀;投入一定的资金用于帮助艺人制作乐器、修建训练和演出场所,让艺人们有固定的训练和演出平台;也应投入一定的经费用于传承人的培养,激发起他们传习昆曲十番的积极性。同时,也必须拿出一定的经费用于录制演出实况,既可为昆曲十番的档案建设和科学研究提供资料,又可作为对外宣传的重要媒介。

五、积极开发利用

社会各方均需重视对这一文化品种的开发利用,如加强宣传工作、拓宽宣传途径、加大宣传力度等。我们可以通过制作宣传片在电视媒体、网络媒体、广播媒体中穿插播放;也可以制作各种宣传单走街串巷分发出去,还可以在城乡间设置宣传广告牌等,让更多的人了解、关注这一文化品种,让更多的人投入到它的保护与传承工作中来,以增强民众的民族文化自豪感、归属感。

当然,做好一个蕴含丰富、范围广泛的民族民间音乐品种的保护与传承工作,是一个需要多方参与、费时费力的浩大工程。我们也有理由相信,在全社会的共同关注和努力下,遂昌昆曲十番必将迎来复兴的新局面。

结语：让遂昌昆曲十番在新时代发出灿烂的光芒

遂昌昆曲十番是指广泛流行于遂昌县境内的民间器乐演奏形式。起源于明代，距今已有 500 余年的历史了。它并非民间小曲，也非锣鼓乐曲，而是庙会文化中的器乐演奏队，吸收了汤显祖传播的昆曲艺术，演变为专门演奏昆曲和以汤显祖《临川四梦》为主的昆曲曲牌，也在发展中吸收"金昆"的内容，并有人声伴唱的具有独特风格的器乐演出形式。

遂昌昆曲十番发端、发展以及世代传承在遂昌这片悠远的文化之域。遂昌独特的地域风貌、历史人文、社会环境以及民众的价值取向、审美诉求与风俗习性等，不仅是遂昌昆曲十番赖以生存的基础，而且也折射了遂昌昆曲十番文化内涵的实质与精髓。遂昌昆曲十番不仅深深地反映着遂昌这片古老大地的地方特征和文化积淀，而且也精湛地展示了遂昌这块土地的文明精髓和文化意象。

据考证，遂昌昆曲十番是在当地广泛流传的民俗祭祀活动中所用的器乐传统演奏形式十番之基础上，与昆曲联姻，并逐渐丰富、完善、发展而来的器乐演奏形式。其形成与发展得益于古代俗乐的孕育，明清以来文人曲家集社活动的影响，南北曲及昆曲曲牌在民间的流传，悠久历史的民间器乐演奏传统，昆曲的传入以及汤显祖的影响。

遂昌昆曲十番兴盛于清代。新中国成立后，由于庙会活动的终止、文化大革命来袭以及老艺人的相继谢世等原因，遂昌昆曲十番面临失传的危险。直到 20 世纪 80 年代，遂昌县人民政府在民间音乐调查时发现了

这一宝贵的民间文化艺术,拉开了抢救和保护这项文化遗产的序幕。目前,该县根据《遂昌县"汤显祖文化"发展规划》的总体要求,制订了《打造昆曲十番文化品牌实施方案》。该县已在石练镇和湖山乡恢复并组建了两支农民演奏队,人员有 40 余人。为了培养更多的昆曲十番艺术新人,在该县实验小学成立了"汤显祖文化传承学校",在石练中心小学成立了"昆曲十番传承学校",在十番原生态保护村——石练镇石坑口村建立了"昆曲十番传习基地",共有 100 多名青少年和 30 多名民间爱好者学习并传承"昆曲·遂昌十番",适时还将成立昆曲十番古乐坊。为了提升"昆曲·遂昌十番"的文化品位和影响力,该县于 2006 年 9 月成功举办了"2006 中国·遂昌汤显祖化文艺术节暨国际学术研讨会",吸引了来自海内外 100 多位专家、学者前来参加学术交流和调研。① 2006 年遂昌昆曲十番被列入"浙江省第二批非物质文化遗产名录";2007 年申报国家级非物质文化遗产名录成功。

目前已发现遂昌昆曲十番主要曲集有五本:分别是 20 世纪 80 年代遂昌县文化馆华俊同志在石练、大柘以及湖山调查时发现的手抄曲集《响遏行云》《昆山遗韵》和《五音六律》;遂昌县文化馆罗兆荣同志于 2000 年在石练镇石坑口村采风时发现该村老艺人萧根其保存有 1949 年的昆曲十番手抄本《白雪阳春》;罗兆荣在石练镇柳村村民官春成家发现了一本残缺的昆曲十番手抄曲本,由于其封页缺损,被罗兆荣命名为《柳村抄本》,共收集有 200 余支曲牌。

遂昌昆曲十番乐队有文武之分,使用的乐器主要有笙、梅管、三弦、双清、提琴、鼓板以及云锣八种,分属吹奏乐器组、弹拨乐器组、拉弦乐器组以及打击乐器组,这是我国传统民族民间乐队的构成模式,吹拉弹打一应俱全。

而今,在遂昌县人民政府的大力扶持下,在社会民众的广泛关注与参与下,先后组建了遂昌县石练镇石坑口原生态昆曲"十番"队、遂昌县石

① 王建武.对松阳高腔生态现状的思考.丽水学院学报,2007(06).

练镇女子昆曲"十番"队、遂昌县石练镇中心小学昆曲"十番"队、遂昌县湖山乡奕山村昆曲"十番"队、遂昌县湖山小学昆曲"十番"队、遂昌县昆曲"十番"队、遂昌古乐坊昆曲"十番"队、遂昌县实验小学昆曲"十番"队、遂昌县石练乡淤溪村昆曲"十番"队以及淤溪村昆曲"十番"队等,从事遂昌昆曲传承活动。遂昌昆曲十番正焕发出前所未有的艺术青春。

参考文献

[1] 郑水松,施龙有.为汤显祖文化增光添彩.浙江日报,2006-09-20.

[2] 刘国安.保护民族文化的记忆.丽水日报.2006-08-06.

[3] 邹自振."留得山城遗爱在"——汤显祖与遂昌.古典文学知识,2007(03).

[4] 周洁莹.《牡丹亭》唱响遂昌旅游.中国旅游报,2008-01-04.

[5] 殷颢.浙江遂昌"昆曲十番"音乐形态探析.浙江工商大学学报,2009(02).

[6] 魏敏.浙江遂昌"昆曲十番"解读.民族艺术研究,2009(04).

[7] 乔野.遂昌·昆曲十番.浙江档案,2009(12).

[8] 刘慧.遂昌昆曲十番非遗传承的鲜活样本.中国文化报,2009-04-08.

[9] 崔璀,林庆雄."遂昌十番"不断生根发芽.丽水日报,2009-03-26.

[10] 谭啸.遂昌"昆曲十番"的生态现状与保护措施调查.丽水学院学报,2010(04).

[11] 任舒静.中和之韵——中国民族民间器乐艺术瑰宝"十番".天津师范大学,2010.

[12] 任舒静.中国传统器乐艺术瑰宝"十番"的起源与流布.大众文

艺,2010(20).

[13] 罗兆荣.遂昌昆曲十番源流初探.中国民间文化艺术之乡建设与发展初探,2010.

[14] 罗兆荣.遂昌县民间昆曲活动与汤显祖.丽水日报,2007-07-02.

[15] 罗兆荣.汤显祖《牡丹亭》写作时间说.丽水日报,2006-02-28.

[16] 钟郁芬,王兴.品戏到乐坊.丽水日报,2010-02-26.

[17] 沈兴,李明月."十番"研究的学理之路.音乐研究,2011(01).

[18] 杨和平.遂昌"十番"的生态现状与保护研究.音乐探索,2014(01).

[19] 杨和平.把浙江传统音乐文化传承好.浙江日报,2011-12-21.

[20] 杨和平.田野调查与非遗保护的双重视阈——萧山《细十番》的田野调查与保护研究.艺术百家,2011(2).

[21] 刘军.从楼塔细十番看器乐类非物质文化遗产的传承与保护.杭州师范大学,2012.

[22] 韦菁.浙西南民间戏曲融进学校之"遂昌十番".电影评介,2013(05).

[23] 吴保英.千年古樟非遗胜地——遂昌县石练镇淤溪村.大众文艺,2014(11).

[24] 简彪,苏唯谦.满城尽唱《牡丹亭》班春劝农励农桑.中国文化报,2014-05-09.

[25] 郭昕."非遗"巡礼——国家级"非遗"项目中的器乐合奏.音乐时空(理论版),2015(03).

[26] 王聪生.闽西客家十番音乐的"正与反".中国音乐,2013(04).

[27] 王聪生.闽西客家十番音乐现状及其保护传承之对策.龙岩学院学报,2010(01).

[28] 王静,陈秀琴,詹贤武.海南省非物质文化遗产介绍(14)——

海南八音器乐.新东方,2009(09).

[29]陈海川,何名科.海南民间传统音乐——八音.音乐爱好者,1990(04).

[30]徐慧文.非物质文化遗产语境下茶亭十番音乐文化价值及传承.长春大学学报,2014(11).

[31]施冰青.福州十番音乐调查与研究.福建师范大学,2010.

[32]施冰青.福州茶亭十番演奏特色初探.福建论坛(社科教育版),2009(S1).

[33]陈萍.民间文化视野中的福州十番音乐.鸡西大学学报,2011(12).

[34]陈萍.福州十番音乐的价值与意义.集美大学学报(哲学社会科学版),2009(02).

[35]遂昌县文化馆."第二批浙江省非物质文化遗产名录"申报材料《遂昌昆曲十番》,2007.

[36]范杨.苏州地区十番锣鼓班社探微.上海音乐学院,2011.

[37]王志伟,蔡惠泉.苏南吹打及其艺术特色.中国音乐,1987(02).

[38]罗兆荣.汤显祖研究在遂昌.北京:中国戏剧出版社,2002.

[39]洛地.遂昌的名人汤显祖.古今谈,2003(04).

[40]中国民族民间器乐曲集成全国编辑委员会.中国民族民间器乐曲集成(浙江卷).北京:中国ISBN中心,1994.

[41]杨荫浏."十番"锣鼓·北京:人民音乐出版社,1980.

[42]程午加.中国锣鼓曲("十番"锣鼓).上海:上海文艺出版社,1957.

[43]袁静芳.乐种学.北京:华乐出版社,1999.

[44]车震亚.千秋遂昌.北京:方志出版社,2006.

[45]遂昌汤显祖纪念馆.遂昌汤显祖研究文选(内部资料).

[46]夏雪勤.楼塔细十番.杭州:浙江摄影出版社,2014.

[47]罗兆荣.遂昌昆曲十番.杭州:浙江摄影出版社,2014.

[48]遂昌县文史资料编委会.遂昌昆曲十番[遂昌文史资料第十二集].2007.

后 记

中华民族是一个具有深厚文化传统的文明古国,辽阔的疆域、多元的民族和悠久的历史共同铸就了我国文化的多样性和丰富性,它们源远流长,品种繁多,内涵丰富,不仅为各民族所共同拥有,也是全人类的宝贵财富。

浙江遂昌,是浙西南的一个文明古县,境内山川钟灵毓秀、人文底蕴深厚。在历史的长河中,遂昌人民创造了灿烂的文化;深厚的历史积淀孕育和造就了遂昌繁荣的民族民间文化艺术,至今仍留下了许多弥足珍贵的文化艺术成果,其中非物质文化遗产项目遂昌昆曲十番以其绚丽的艺术形式和独特的文化创造,为人们所推崇歌颂,成为历经沧桑却依旧深植民众之间的艺术奇葩。

遂昌昆曲十番起源于明,兴盛于清。它反映了遂昌独特的地域风貌、历史人文、社会环境以及民众的价值取向、审美诉求与风俗习性。它不仅与国粹昆曲艺术关系甚密,是昆曲艺术的派生物和艺术分支,而且与著名文学家、戏剧家汤显祖关系密切,印证了昆曲艺术和戏剧家汤显祖的巨大文化影响力,是研究昆曲艺术和汤显祖戏曲艺术的一块活化石,对于昆曲保护和研究汤显祖,对于弘扬民族民间优秀文化、打造浙江绿谷文化及旅游亮点,具有突出的文化研究价值和现实意义。

作为一位音乐文化艺术工作者,我们不仅要有研究透彻民族民间音乐文化的态度,而且还要有保护、传承好民族民间音乐文化的责任。

后记

本书是 2014 年浙江省哲学社会科学规划课题（14NDJC055YB）的最终成果，是在广泛深入的田野调查基础上，运用文献法、调查法、访问法、观察法、声像结合法、逻辑法等方法，对遂昌昆曲十番的历史渊源、发展脉络、演出形式、旋律特点、唱腔特点、乐器使用、班社艺人、演出剧目、抢救现状以及发展保护等方面进行研究的一次重大尝试。

两年来，长期的田野调查和资料收集，枯燥的材料整理和文字编辑，加之工作、生活的压力，让我深感书稿写作的艰辛。又囿于本人学识、水平之限制，书中不免有错误或疏漏之处，敬请专家学者批评指正！

然苦中有乐，所幸得到浙江师范大学特聘教授杨和平、遂昌文化馆刘建超老师的悉心指导，丽水职业技术学院领导、同事及我家人的支持。还有接受过我拜访的民间艺人赖喜能、石练女子"十番"队、石坑口村"十番"队、湖山小学、县文化馆"十番"队成员的帮助，他们都为我提供了无私的指导和珍贵的资料。在此向所有帮助过我并与这本书结缘的诸位表示衷心的感谢！

本书只能说是建立在学习、借鉴前人成果之上的一点心得，感谢书中引用的未曾谋面的作者，感谢为我们提供遂昌昆曲十番音响、图片等材料的研究者、爱好者。也是你们的引领和无私帮助，才使得本书最终得以呈现。

<div style="text-align:right">

作　者

2015 年 8 月

</div>